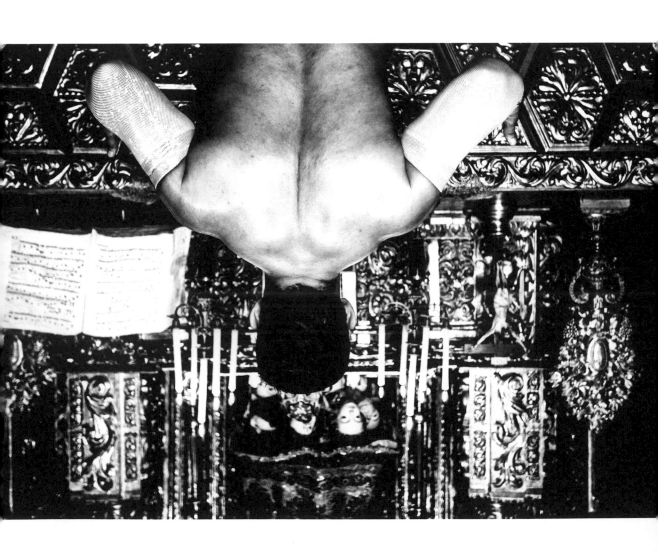

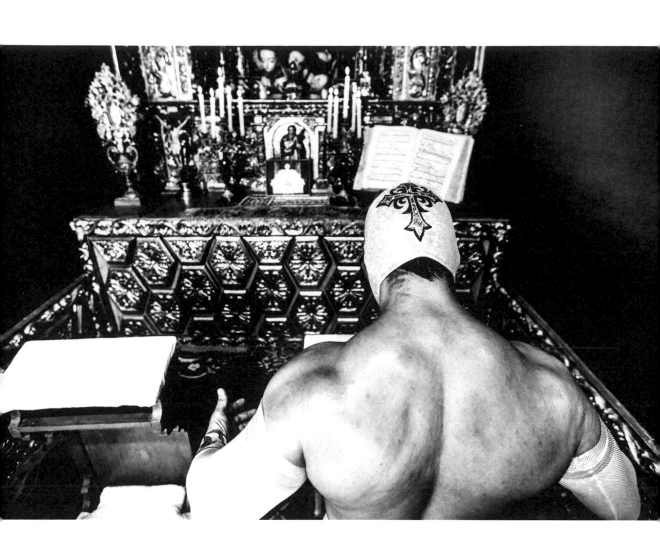

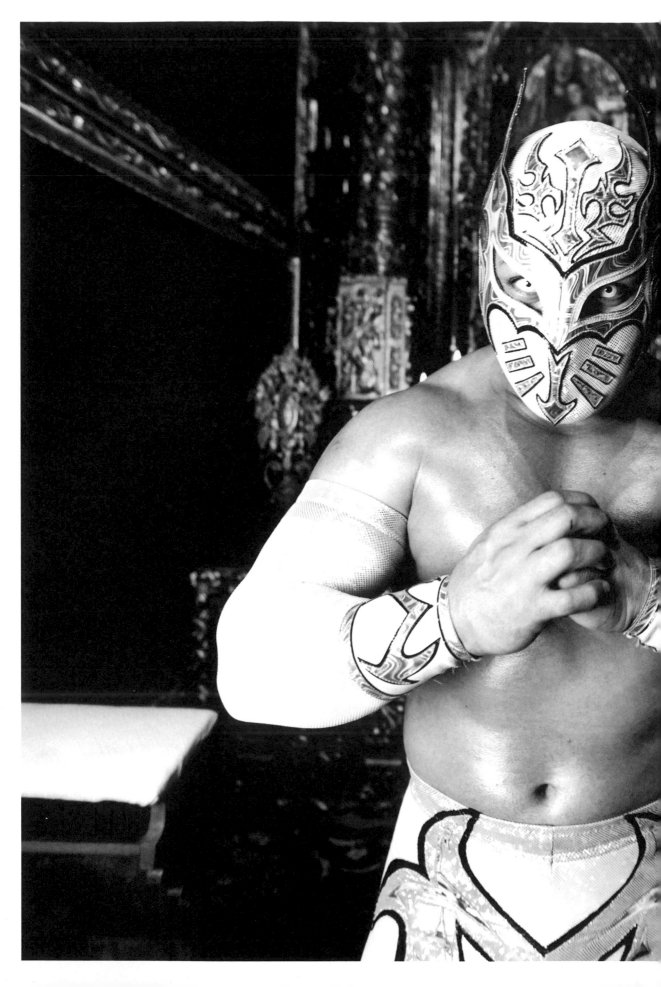

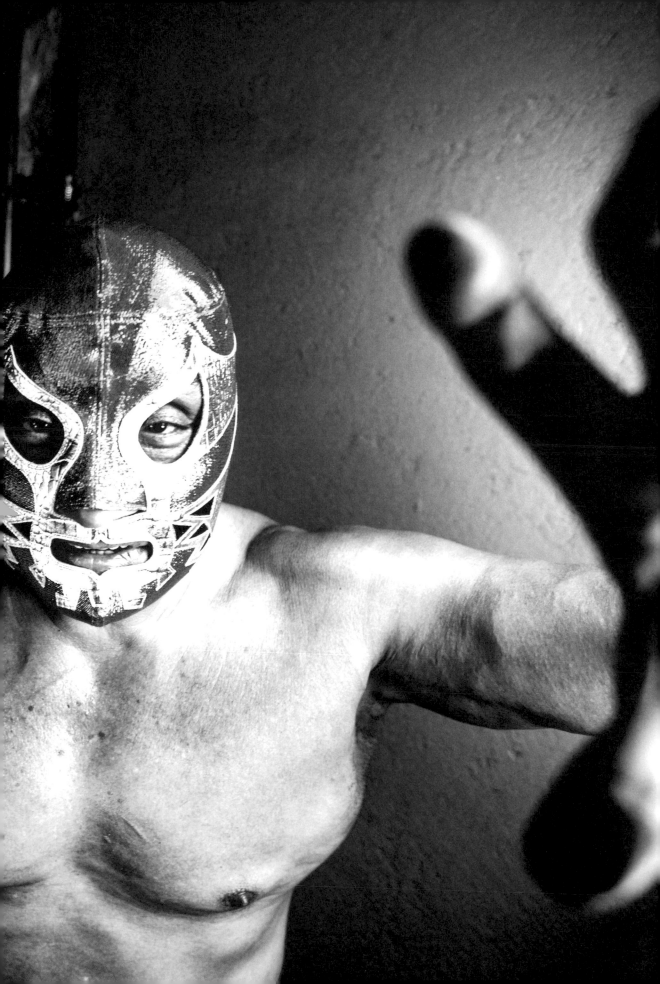

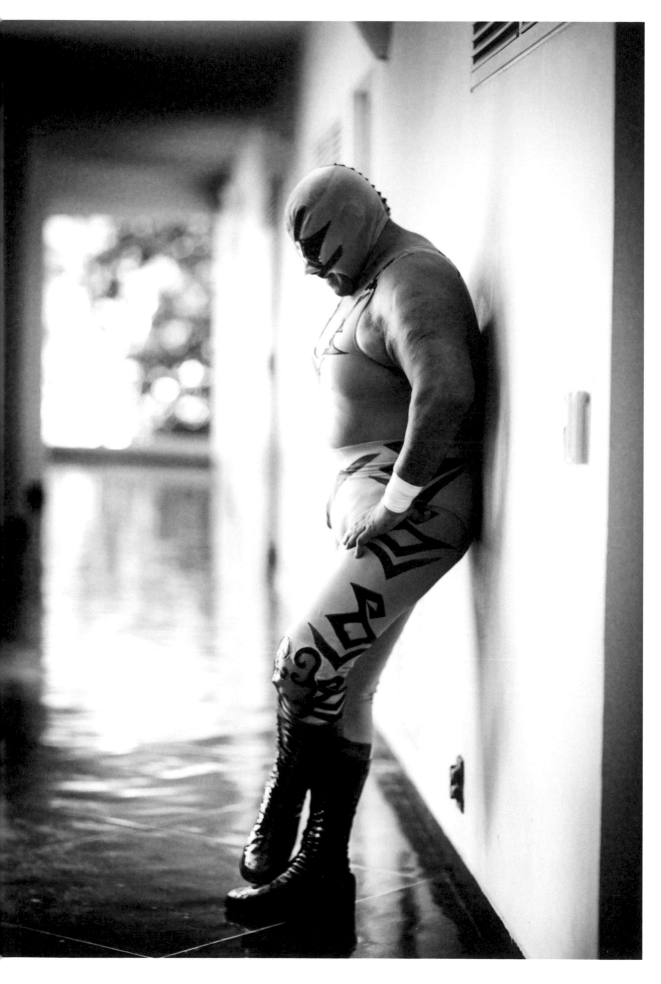

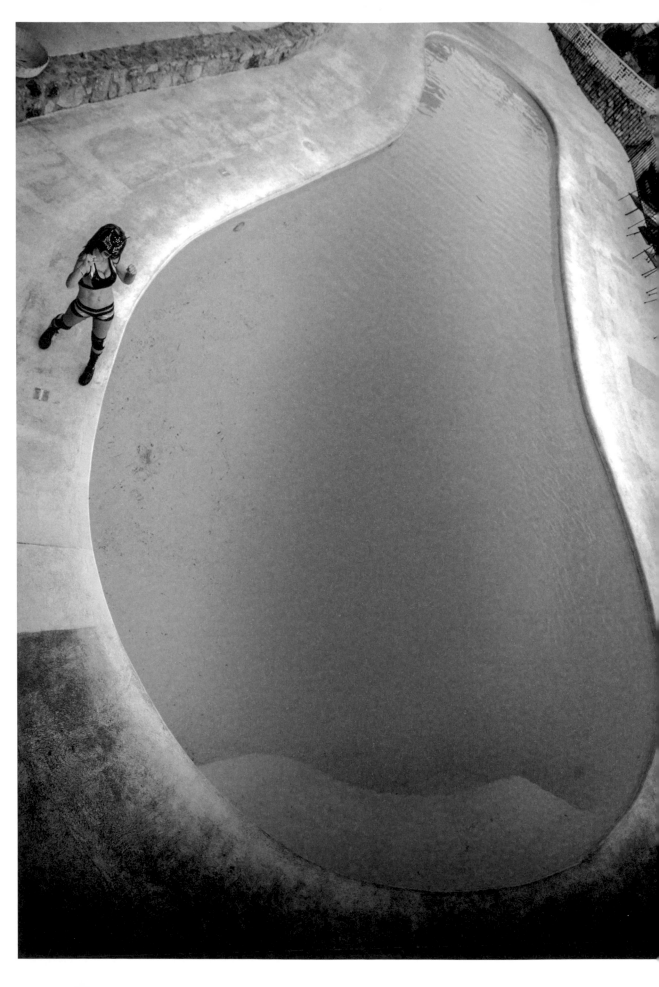

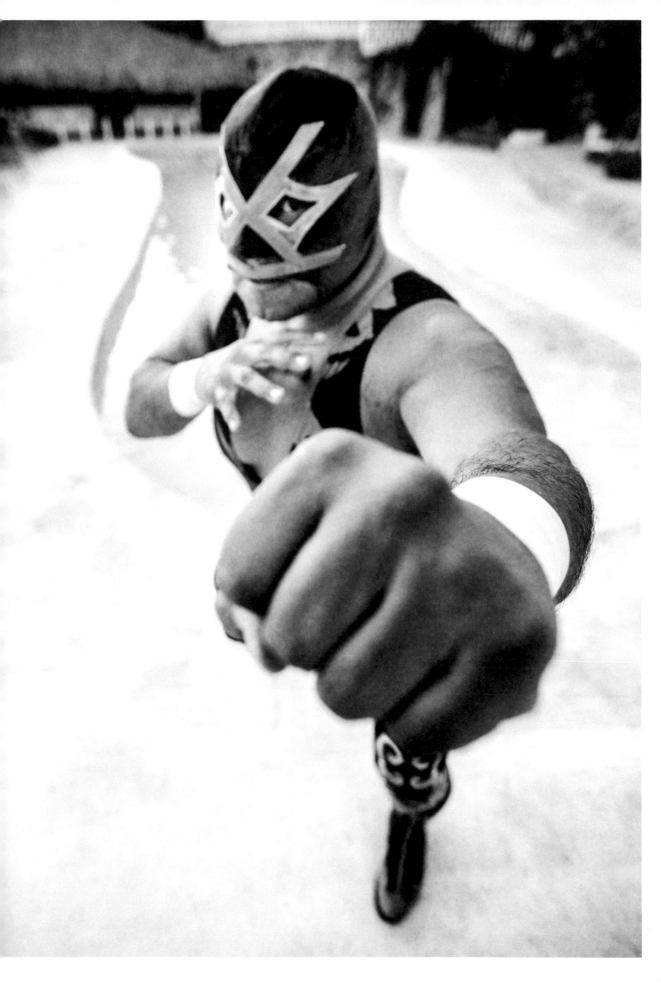

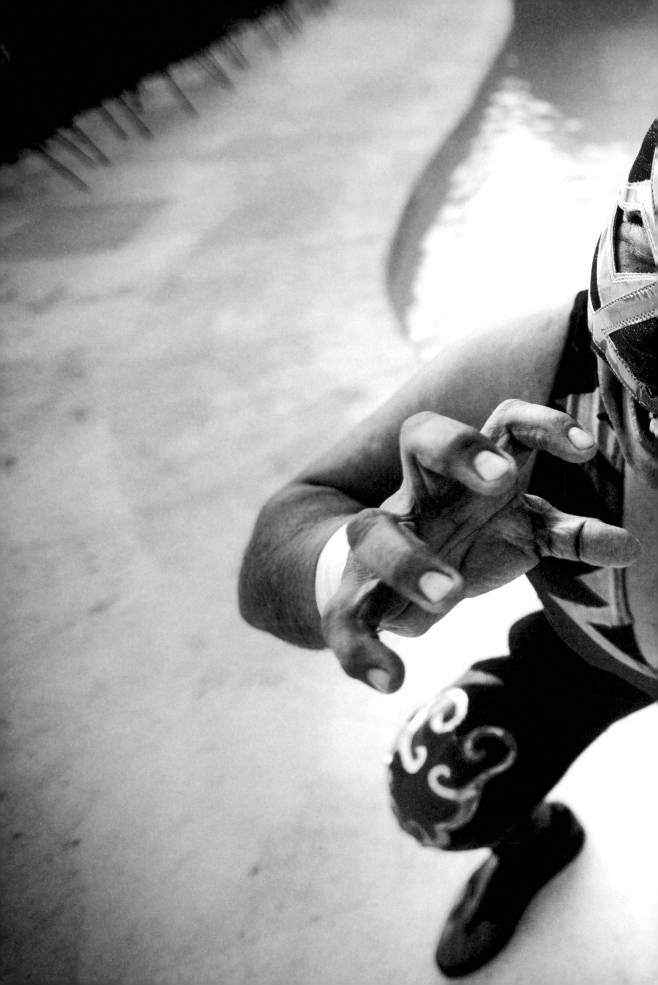

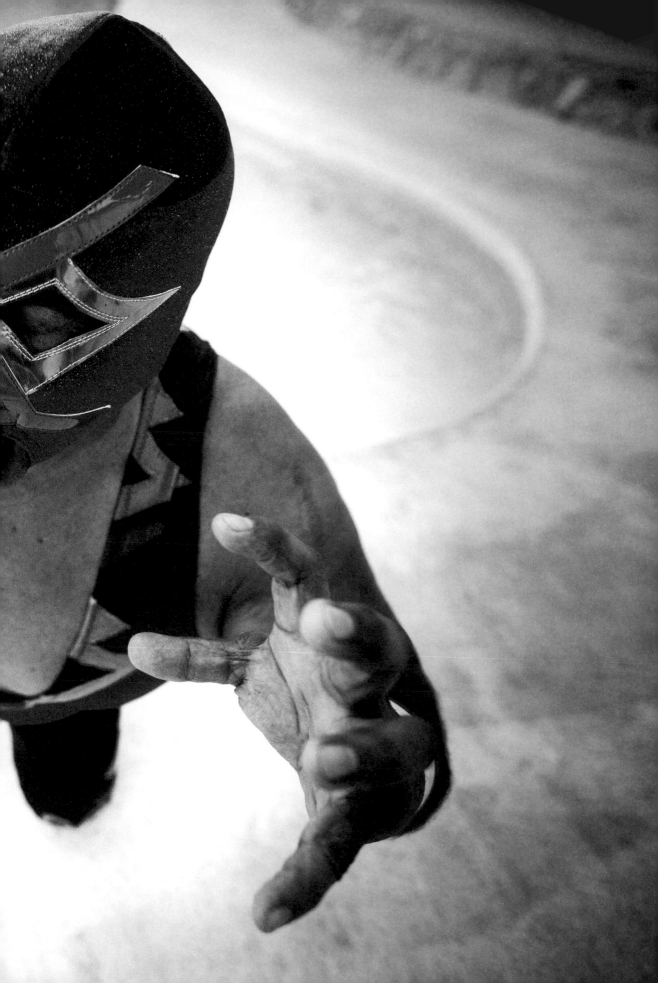

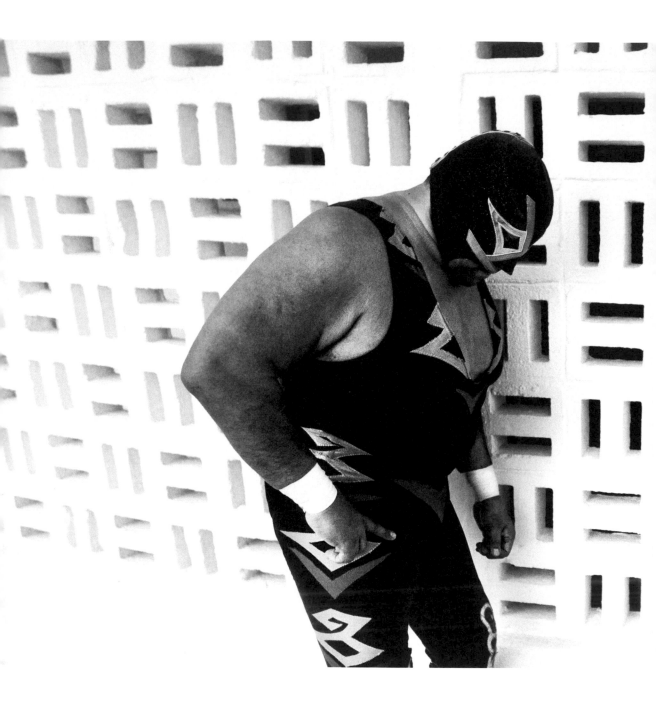

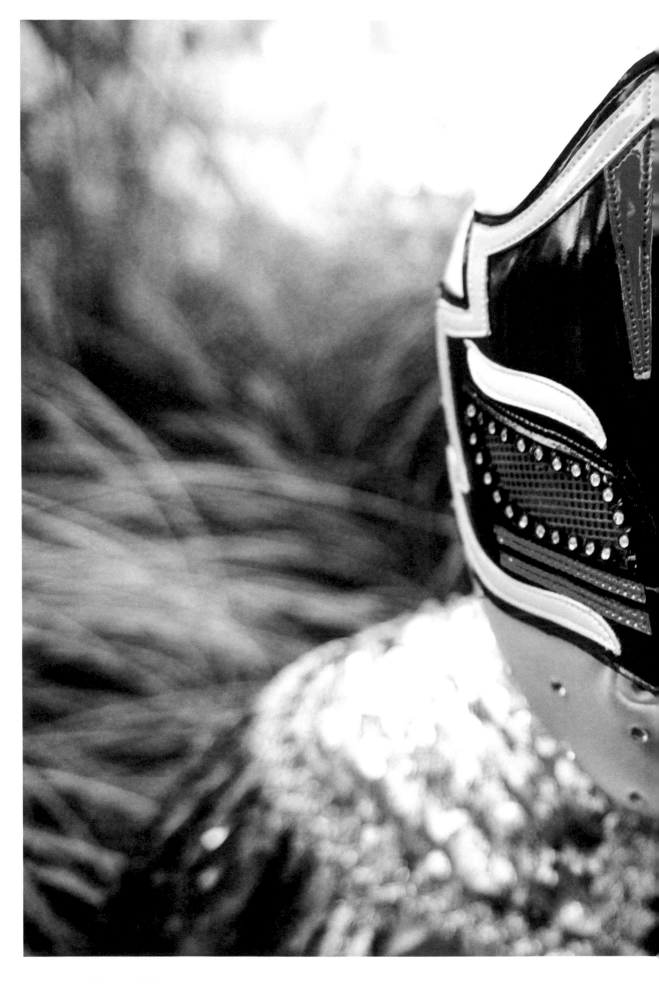

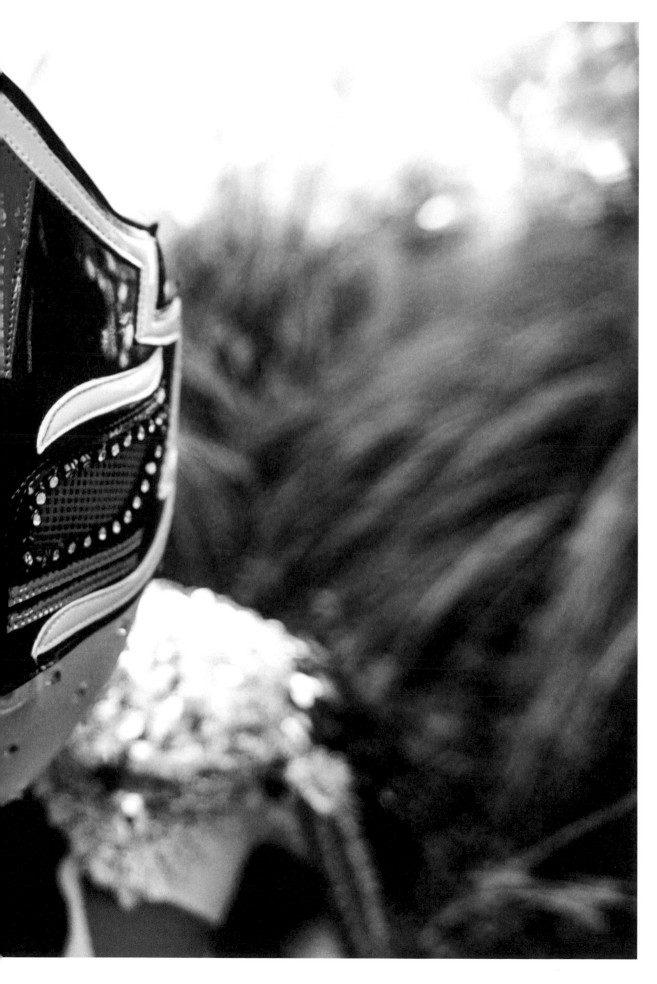

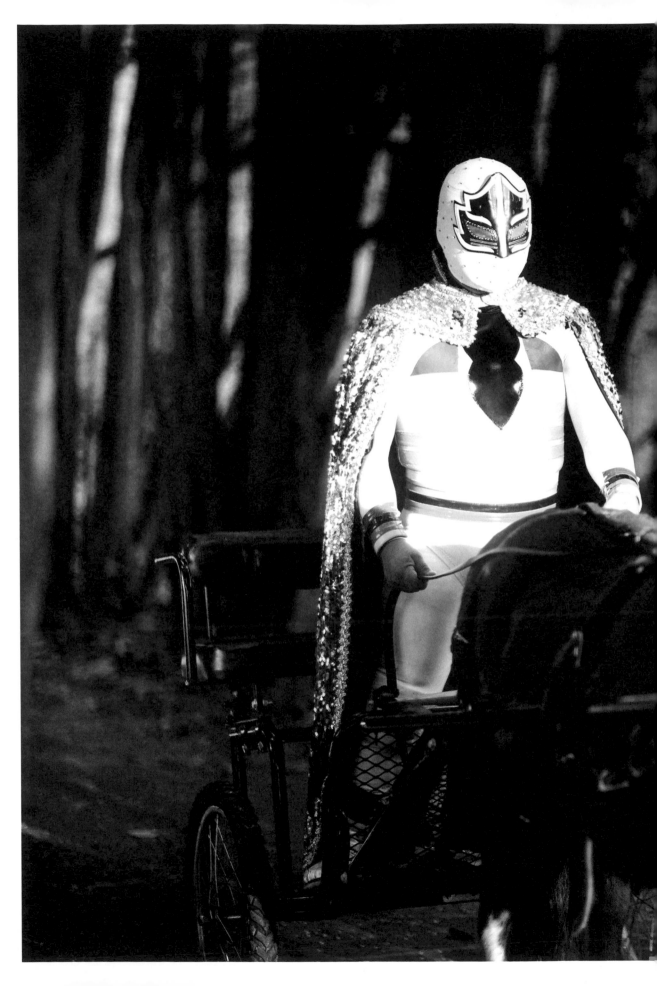

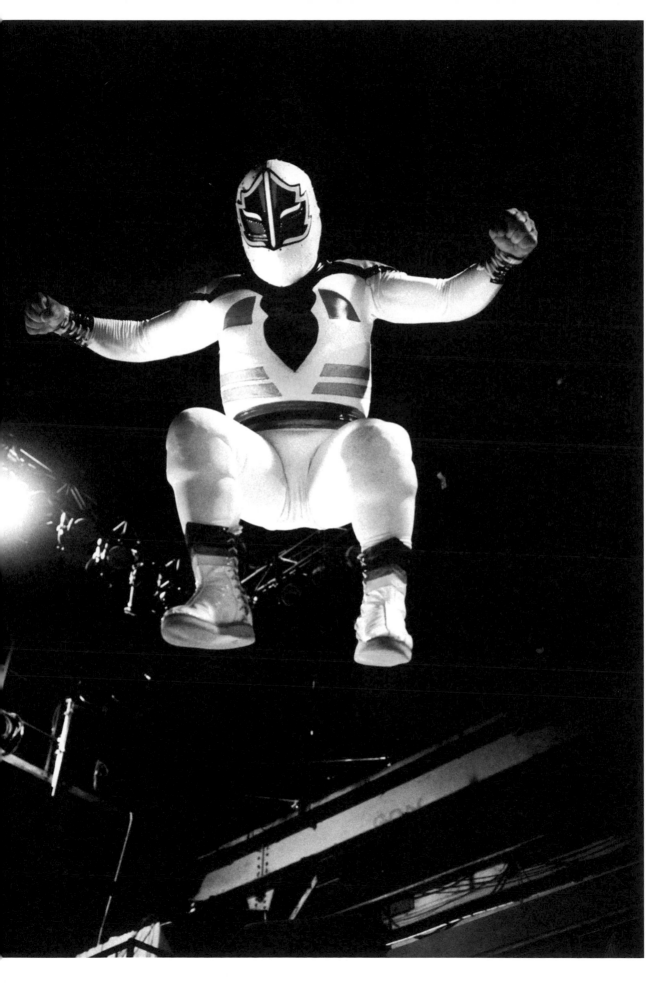

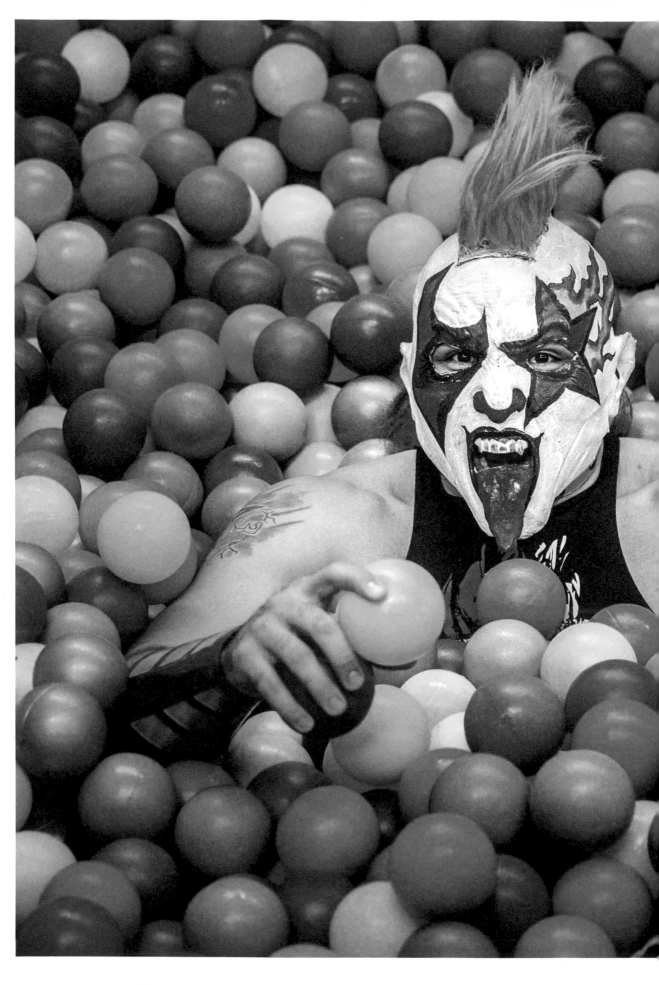

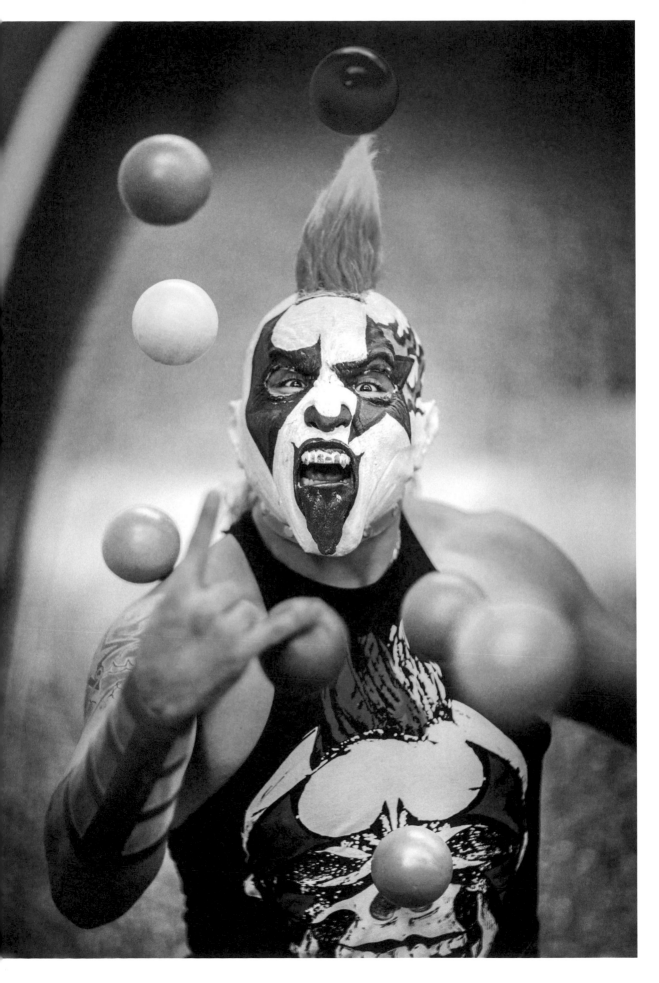

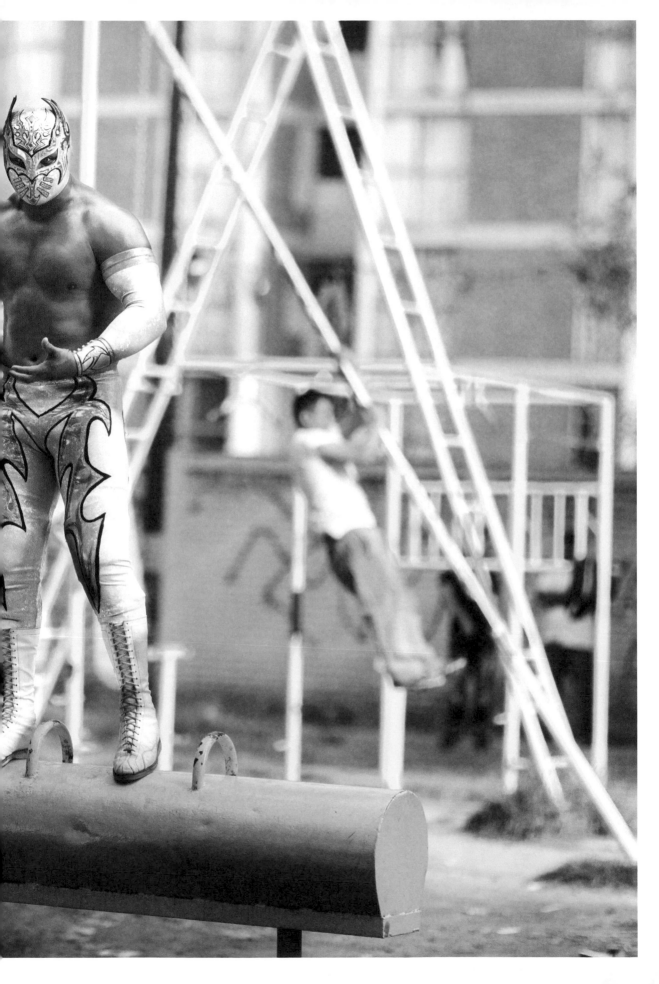

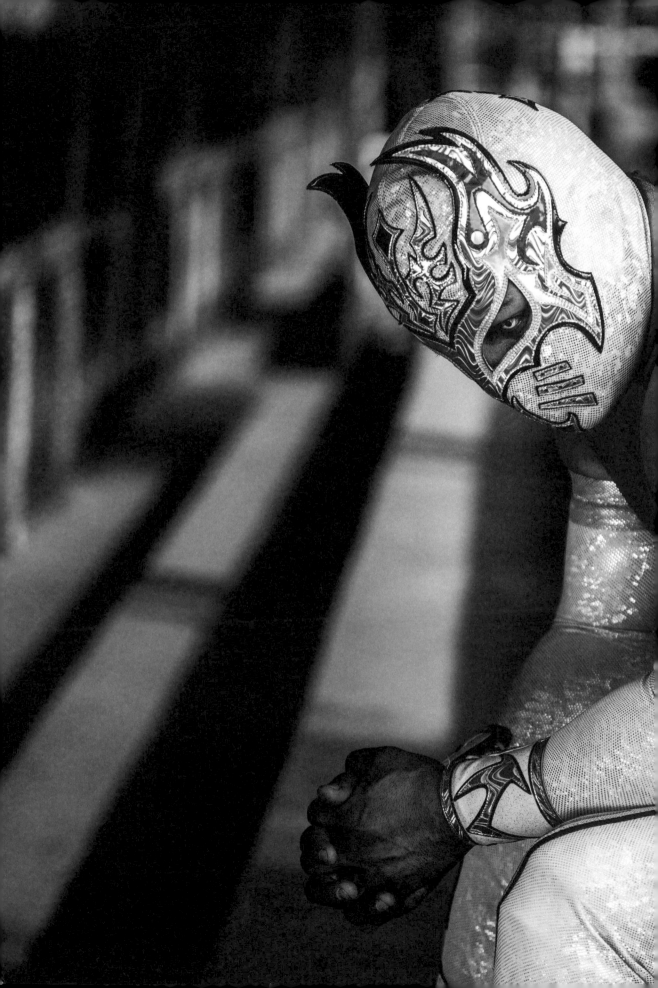

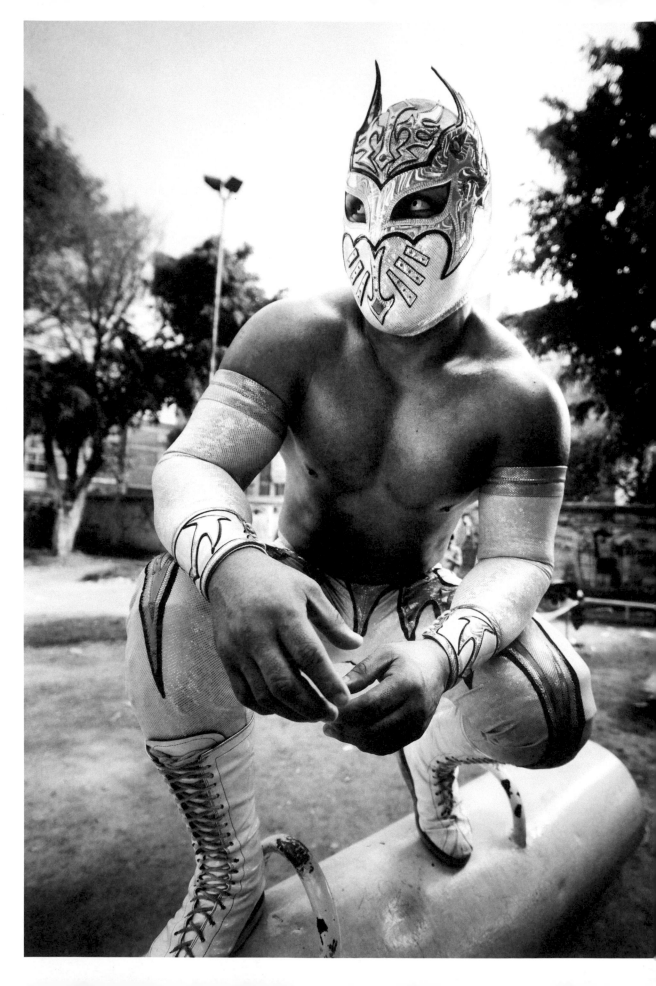

MAS ALLA DE LA MASCARA

Blue Demon Jr.

Digamos que mi historia comienza a los seis meses de edad, cuando siendo un bebé mi madre me dio en adopción por no poder cuidar de mí. Mi abuelo, Chano Urueta, el primer director que llevó la lucha libre al cine mexicano, era muy amigo de mi papá y hablaron de la posibilidad de que este me adoptase. Entonces mi papá lo consultó con Goyita, mi mamá, y de ahí surgió la adopción. Tal vez esto no sería de vital importancia en la historia de mi carrera si el que me hubiese adoptado no hubiese sido el gran luchador Blue Demon. Pero así fue, y marcó mi historia y mi destino.

Con estas circunstancias comenzó mi vida. Mi padre además era un luchador muy importante y conocido, campeón de peso Welter de la NWA. Más tarde yo mismo ganaría ese campeonato, concretamente en octubre de 2008, aunque en peso completo. Desde entonces, fui creciendo poco a poco hasta que pude entrenar con Adam Pearce y me convertí en el primer hispano en ganarlo, en el primer luchador enmascarado, en setenta años de existencia de ese campeonato. Soy el primer latino, el primer latino viejo —porque soy el campeón más viejo de esa asociación— manteniéndome dos años y dos meses con ese campeonato.

Cuando gané el campeonato, lo primero que pensé fue: "Ya llegué a ser campeón de la NWA, como mi papá". Fue entonces que sentí que había cumplido sus expectativas. Pensé en él como mi maestro, mi mentor, mi amigo, mi compañero; le di las gracias aunque él ya no estaba físicamente conmigo. Después me acordé de México, porque era algo que nuestro país siempre había querido conseguir. Nunca pensé totalmente en mí. La gente exitosa no se mide por los éxitos que ha obtenido, sino por las dificultades que ha sorteado. Y yo pasé por muchas.

Una de ellas fue superar mi enfermedad: el cáncer. Al principio, cuando te lo dicen, entras en la primera etapa de negación, reniegas, te niegas, le preguntas a Dios por qué, por qué tú. Después llega la etapa de aceptación, aceptas que lo tienes y te preguntas: "¿Y ahora qué hago?". Empecé a tomar tratamientos poco a poco. Con las quimioterapias era muy difícil seguir luchando, así que quise dejar las luchas. Era un desgaste físico muy fuerte.

Mi padre me mostró su apoyo cuando le dije que me iba a retirar. Estaba ya casi convencido cuando una semana después mi papá, Blue Demon Sr. murió en mis brazos a la salida del metro Potrero. Fue entonces cuando reconsideré mi decisión y no me retiré. El último aliento que mi padre me dejó en la cara fue lo que me hizo despegar poco a poco. Ese empujón que él me dio, el que me dio la gente al fallecer el ídolo, poniendo al hijo en su lugar, provocó que no me rindiera ni por un segundo. Creo que he respondido a eso con mucho esfuerzo, mucha profesionalidad y sobre todo, tomándolo con mucha responsabilidad. Hay veces que la gente nos ve como superhéroes, haciendo lo que hacemos encima de un cuadrilátero, pero no hay que olvidar que existe una persona detrás de esa máscara. Somos gente real.

Una enfermedad como el cáncer cambia tu mentalidad. Ahora sé que hay que vivir la vida sin preocuparse y día a día porque el pasado ya no existe y el futuro es incierto. Lo único real es el presente, entonces vívelo al máximo porque si esperas dos segundos, ya se convierte en pasado y no puedes regresar en el tiempo. Lo único que sí puedes hacer es seguir dándole cuerda al reloj.

Todo sea por mantener el legado que me dejó y que me enseñó mi padre y que es el que me gustaría transmitir a la gente: transmitir valores. La gente ya no tiene valores hoy en día: ha perdido todo valor cívico, todo valor humano, todo valor material. Hay que recobrar los valores de la unidad familiar, el respeto y el ser responsables. Recuerdo que, cuando mi padre decidió dejarme el nombre, me dijo: "Te estoy dejando una responsabilidad, no te estoy dejando un nombre nada más", y cada vez que yo me estoy poniendo una bota o la máscara, estoy tomando el legado que él me dejó.

Una de esas responsabilidades fue el perder una vida propia. La persona que está debajo de la máscara no tiene Facebook, no tiene una historia, el álter ego de esta persona está vacío. Es Blue Demon quien está pleno. Quien está debajo es quien paga las consecuencias: cuando Blue Demon se sube a una cornisa, no tiene miedo, es la persona que está aquí debajo quien le tiene pavor a las alturas. Son retos que yo decidí tomar. Yo creo que la palabra importante es

No hay que olvidar que existe una persona detrás de esa máscara. Somos gente real.

51

esa: responsabilidad. Ahora el luchador enmascarado es el referente mexicano en el mundo, y eso supone una gran responsabilidad para nosotros los luchadores.

Para mí, la familia y mis hijos son lo más importante. Me dan toda la fuerza que necesito para seguir en la lucha y si ellos quisieran dedicarse a la lucha, les apoyaría. Con restricciones, eso sí. Tendrían que demostrar en algún momento que pueden, que aman esto y que están tomando la responsabilidad de sacrificar parte de su vida. Y yo, como padre, tendría que explicarles todo lo que conlleva este mundo: solidaridad, dolor, lesiones, triunfos, lágrimas en los cuartos de hotel. Todas esas cosas no las vive más que uno.

Hablar de Blue Demon es hablar de El Santo... Si diluyes uno, diluyes al otro.

Renuncié a la vida pública como gente civil para proteger el legado de Blue Demon. Trato de pasar desapercibido, trato de hacer una vida totalmente ordenada, sin escándalos. En muchas ocasiones he dejado incluso de comer porque no puedo hacerlo con la máscara y he tenido que estar unos días en giras y no puedo porque estoy con políticos, o en algunas conferencias. Te sacrificas, te la pasas tomando pura proteína en agua. Tengo que hacer circo, maroma y teatro para que no sepan dónde vivo, qué hago o cómo soy, cómo me visto. Tú me viste vestido de una manera, yo me cambio y me voy vestido de otra. No todos los luchadores tienen ese amor por la máscara que te fuerza a guardar la incógnita al cien por ciento.

A pesar de todo, la lucha libre mexicana tiene un futuro prometedor. La lucha libre mexicana está de alguna manera despertando. Es ahora cuando la AAA tiene el mayor elenco de gente profesional en su baraja. Nos tienen que dejar más libertad para que podamos seguir luchando, para que podamos seguir creando personajes y rivalidades tradicionales como lo fueron El Santo y mi papá: dos leyendas. Una rivalidad que se remonta casi sesenta años atrás y que les llevó casi a odiarse. Se veían e interactuaban, pero eran como si fuesen un Pedro Infante y un Jorge Negrete, eran totalmente distintos.

Esa rivalidad se hereda con los hijos. Lo único que ha cambiado es que hemos tratado de llevar una amistad porque entendemos que lo que hicieron ellos fue muy personal y que nosotros debemos coexistir. Hablar de Blue Demon es hablar de El Santo, hablar de El Santo es hablar de Blue Demon, y son dos pilares icónicos en la lucha libre mexicana que no se pueden diluir. Si diluyes uno,

diluyes al otro. Sigo esperando el momento en que El Santo acepte mi reto de luchar máscara contra máscara.

Canek

Nunca había tenido la oportunidad de ver lucha en Frontera, ciudad donde nací. Ni siquiera sabía que existían luchadores ni que llevaban máscaras. A mí, de pequeño, me gustaban otros deportes, como el beisbol, el boxeo, el karate o el jiu-jitsu, pero no la lucha. No fue hasta más tarde, cuando me encontré una revista con la portada de El Santo, El Enmascarado de Plata, cuando empezó a surgir mi curiosidad por este hermoso mundo. Me llamó mucho la atención y se convertiría en todo un descubrimiento para mí.

Después de esas coincidencias, supe desde pequeño que querría parecerme a El Santo y quería ser luchador. De hecho, el nombre de Canek también nació en la escuela, en quinto de primaria. Lo tome de un libro de texto gratuito, de un pequeño párrafo de Ermilo Abreu Gómez sobre Jacinto Canek, un héroe maya que se reveló contra los españoles. Me gustó tanto el nombre, que nada más ahí quedó. Cuando todo esto pasó, tenía siete años.

Cuando empecé en el mundo de la lucha, mis padres no querían que yo me involucrara porque sabían el riesgo que conlleva este deporte. De hecho, en mi familia no podemos hablar de deportistas anteriormente porque no hubo ni uno. Yo vivía en el puerto de Frontera, muy retirado de la capital, de todo, incluso de la lucha libre. Pero eso era lo que más me gustaba. Luego en Villahermosa descubriría las películas de El Santo y de Blue Demon, arraigándose más en mí la idea de ser luchador profesional. Y mis padres acabaron aceptándolo.

Cuando uno nace para la lucha, trae un ángel tremendo que hace que, con el simple hecho de pararse en una arena, la gente ya está contenta o abucheando al luchador, pero no sé si ese fue mi caso. Sí creo que nací para hacer deporte, eso lo puedo asegurar. No sabía exactamente qué deporte, pero yo me veía de niño en un estadio rodeado de gente, pero aún no sabía exactamente qué es lo que iba a estar haciendo ahí.

Canek, un héroe maya que se reveló contra los españoles.

Para comprobarlo y trabajar en ello, me fui a la ciudad de México en el año '73. Por el camino me encontré a Shadito Cruz, al papá de Los Brazos, y su esposa, Anita. Ellos me acogieron como a un hijo más. Me mantuvieron por año y medio o dos como si fuera más que amigo, se desarrolló un lazo fraternal muy especial entre nosotros. Fue entonces cuando empecé a entrenar en el gimnasio de Felipe Ham Lee, donde conocí a estrellas como El Fantasma de la Quebrada y Shadito Cruz. Ellos me apoyaron mucho e hicieron de mí, con todo lo que me dieron, lo que soy ahora.

Pero los comienzos siempre son duros y el mío también lo fue. Cuando hay hambre, hay necesidad y uno anda buscando llegar a algún lugar o encontrar la oportunidad para destacar o para demostrar lo que uno puede ser. Esos son tiempos difíciles, de nervios y de mucho trabajo. Por eso, la perseverancia en esta carrera es muy importante. Uno tiene que demostrar que se lo toma en serio, no vale agarrarlo como un hobby, como muchos hacen. Esto es una carrera de fondo, como una licenciatura, y hay que mantenerse y seguir estudiando, tal y como se hace en la universidad. Y con el tiempo hay que profesionalizarse para estar a la vanguardia, para estar a la altura de los jóvenes que van llegando. Yo soy y me considero un "joven viejo" de este deporte. Comencé muy joven la lucha, como decía, desde la primaria, y años después, aquí estoy, sigo en esto.

A pesar de nuestra experiencia, las nuevas generaciones son necesarias y son muy buenas. Yo al principio, por ejemplo, criticaba a la gente que no dejaba que sus hijos fueran luchadores, imaginaba que por miedo a que se lastimasen. Uno sabe cómo sube al ring, pero nunca sabe cómo va a bajar, o si va a bajar. Yo no me opongo y ya que he entrenado a mucha gente, ¿por qué no iba a entrenar a mis propios hijos? Ahora mis hijos son Canek Jr. e Hijo del Canek, grandes luchadores de la AAA.

Los entrené, pero los obligué a estudiar antes. Uno de ellos sacó una licenciatura en turismo y el día que recibió el título de la universidad llegó y me dijo: "Ahí está mi título, ¿ahora sí me dejas luchar?". Me dio risa porque pensé en todo el dinero gastado en sus estudios para que finalmente no cambiara de opinión sobre la lucha. Pero bueno, si se lastima, ya tiene como subsistir.

Uno sabe cómo sube al ring, pero nunca sabe cómo va a bajar, o si va a bajar.

El otro también sacó una licenciatura en diseño gráfico, pero también quiso luchar, y ahora es instructor de fisicoculturismo. Entonces, los dos se dedican al deporte de todos modos.

En mi caso, tuve mucha suerte porque a los dieciocho años ya era estrella fuerte. Me toco luchar contra los grandes luchadores después de admirarlos. Incluso contra El Santo, que fue una de las grandes razones por las que me encuentro hoy aquí. Cuando fui a luchar contra él, sentí que tenía la oportunidad de demostrar si tenía las cualidades para estar en ese lugar. Y ellos mismos te decían: "Si estás en este lugar es porque lo mereces o porque tienes los mismos conocimientos que yo tengo". Luchaba contra El Santo, contra Mil Máscaras, contra Blue Demon, Black Shadow. Todos los que se han ido, las estrellas fuertes, como decían, la época de oro de la lucha libre. Aunque para mí, la época de oro es la que yo vivo, la que estoy viviendo ahora, y debería ser así para todo el mundo en todas las profesiones.

Más adelante llegaron las luchas contra extranjeros, como Hulk Hogan, André el Gigante, Antonio Inoki, aquel que luchó contra Cassius Clay en el '77. Contra todos los grandes luchadores –tanto de México como de EEUU– me enfrenté. Y sí, hay nervios porque el que no siente nervios es porque no tiene sangre en las venas, pero más que nada me quedo con la alegría de decir: "Bueno, con esto soñé y aquí me encuentro ahora, es mi oportunidad, es mi noche y la voy a disfrutar al máximo".

De todas formas siento que aún tengo muchos rivales pendientes. Por ejemplo, Mil Máscaras contra Canek, máscara contra máscara, o Canek contra Dos Caras, máscara contra máscara, contra el Rayo de Jalisco Jr., y el último de ellos, el Dr. Wagner Jr., con el que tuve grandes ocasiones en la Arena México, pero por más que he andado buscándole, no se da el caso. Hay muchos intereses detrás de este tipo de encuentros.

Después de luchar contra alguien como André el Gigante, una persona que medía 2.30 de estatura, de 270 kilogramos, y ganarle, pues creo que estamos a la altura de cualquier reto. En una de estas últimas luchas, fui a Japón a una lucha de vale todo contra un luchador de sumo. Lo prepararon a él para que lucháramos y a mí me pidieron noventa kilos, cuando mi peso normal es de ciento diez

El que no siente nervios es porque no tiene sangre en las venas.

kilos, pero dije que sí. Cuando llegué a la arena y vi pasar a mi rival: una persona de 2 metros de estatura y de alrededor de 170 kilos de peso, un luchador de sumo preparado para la lucha. Recuerdo que en ese momento me preguntaron: "Oye, ¿qué? ¿Lo vas a hacer?". Les contesté: "Miren, yo ya estoy aquí y si me gana, me va a ganar alguien mejor que yo y lo aceptaré. Pero soy un triunfador y vengo a ganar", y exactamente a los 4 minutos con 54 segundos, le gané. Las apuestas estaban a setenta contra treinta.

Yo ya les había dicho que iba con las intenciiones de ganar, no con la mentalidad de perder. Aparte de todo, tengo mentalidad mexicana, esa de demostrar que uno se muere en la raya. Creo que nada más somos dos mexicanos los que hemos ganado en ese tipo de lucha, uno fue Dos Caras Jr., y el otro, servidor.

Por eso creo que más arriba de donde estoy no se puede estar. A menos que me cuelguen de las lámparas del Arena. El legado que puedo y quiero dejar es mi trayectoria, todo lo que he hecho y ayudar a la gente en todo lo que pueda, como me enseñaron a mí al principio. A mí me ayudaron sin conocerme porque vieron cualidades en mí y yo haría lo mismo con cualquiera.

Que me recuerden, o que me recuerden bien o mal, forma parte de la historia, pero parte de la historia de Canek ya está escrita. La lucha que él vivió contra los extranjeros es lo que yo he querido retomar como metáfora en mi lucha en las arenas. Si la gente sabe quién fue y quién es ahora Canek, difícilmente se olvidarán de él.

Cibernético

Mi deseo de ser luchador profesional nació cuando yo tenía cuatro o cinco años, en los años setenta. Mi padre era muy aficionado a las luchas y siempre me llevaba a verlas al Toreo de Cuatro Caminos. Íbamos a ver a Canek y a todas las grandes figuras de antaño. Yo no sabía hasta dónde iba a llegar ni qué iba a hacer, simplemente sabía que quería ser luchador profesional, siempre lo tuve en la cabeza.

Una vez, cuando mi papá me llevó al Campeonato Mundial de Peso Completo, tuve la bravura de decirle: "Papá, yo algún día voy a ganar ese campeonato". Mi padre no me tomó en serio, pensando

que eran cosas de niños. Varios años después me enfrenté a Canek y le gané en este campeonato. Aunque te digan que a veces no vas a lograr tus sueños, si tienes las ganas, el talento y la motivación, todo es posible. Yo además tuve una infancia muy dura y cualquiera hubiese pensado que no iba a poder lograrlo.

Crecí dentro de una familia disfuncional. Mis padres se divorciaron cuando yo tenía cinco años y mientras mi padre hacía sus cosas, mi mamá trabajaba para sacarme adelante. Durante esa época yo me juntaba con muchos malvivientes. Muchos de ellos ahora están en la cárcel; se fueron por otro camino.

Siempre fui un niño violento y muy corpulento. Empecé a practicar deportes de contacto para canalizar toda mi ira de una manera positiva: en un primer momento hice karate, después futbol americano, pero siempre tuve dentro de mí la cosquilla de la lucha libre. No era raro porque mi familia siempre ha sido deportista. A mi tío le gustaban mucho las pesas y a mi abuelo siempre podías encontrarle en los parques, en los gimnasios de argollas rudimentarios.

¿Quién no se ha tomado una caguama a los quince años? Como todo chavo de mi edad, yo también lo hacía, pero la verdad es que tomaba de más. Entonces un día mi tío me dijo: "¿Cómo es posible que estés en una esquina tomando caguamas con tus amigos mientras tu mamá está trabaje y trabaje? Eso no es justo". Ahí fue cuando le dije: "No, pero yo quiero respeto tío", a lo que me contestó, "Pues gánatelo. No vas a ganarte el respeto tomando caguamas en la esquina con tus amigos. Te crees que vas a merecer respeto por peleonero, por tumbar a dos o tres chavos ahí en la calle. Pero eso no es respeto, el respeto a ti mismo, a tu persona, ese es el importante, y tú no lo tienes. Para mí eres un don nadie". Desde ese momento, mi visión del mundo cambió.

Con mi madre, las cosas también andaban muy mal. Yo no quería estudiar y para ella era la vergüenza de la familia. Mientras que mis primos eran profesionistas o abogados, yo era un desmadre. Empecé a entrenar lucha y le prometí a mi tío que algún día le llevaría un trofeo. No me creyó y me dijo que jamás lo conseguiría porque era "un vago, un malandro".

Cuando acabé la preparatoria dejé de estudiar definitivamente. Se lo dije a mi madre y ella me apoyó desde el principio. Empecé

Si tienes las ganas, el talento y la motivación, todo es posible.

a luchar y a batallar, y me fui a la Arena México para entrenar con Rodolfo Ruiz, papá de Renato Ruiz, el Averno. Como me veía y me decía que entrenaba bien, le pedí que me metiera en luchas. "No muchacho", me contestaba. "Tienen miedo de que te den un nombre y te vayas". No me cansaba de explicarle que no me iba a ir.

Pero la desesperación y la impaciencia pudieron conmigo, y un día le pregunté a Alas de Plata cuánto tiempo llevaba entrenando en el lugar. Me explicó que llevaba cinco años allí y que apenas le estaban dando tres luchas. Me bajé del ring, agarré mis cosas del casillero y le dije a Rodolfo Ruiz: "Señor, muchas gracias, pero yo me voy de aquí. ¡Adiós!". Y me salí de la Arena México.

Me mudé a Ciudad Victoria. Había oído que necesitaban luchadores locales para recibir a los de México y a los del Toreo de Cuatro Caminos. En el nuevo emplazamiento tuve muchos problemas: me lastimé la rodilla, el promotor no me pagaba, pasé casi tres días comiendo lo que podía. Cuando mi madre me llamaba, la engañaba. Le decía que todo iba bien, pero no era cierto. No tenía ni qué comer durante semana y media o dos semanas.

Aunque los amigos que hice en Ciudad Victoria me ayudaron mucho, no podía más con ese tipo de vida y regresé a casa. Ya en México, pasé unos seis o siete meses en los que estuve muy mal. Estaba derrotado, cansado y sin ganas de nada. Pero al pasar ese tiempo, saqué fuerzas y de nuevo con la ayuda de mi madre pude empezar una carrera en el fisicoculturismo. Al fin y al cabo era lo que siempre había visto hacer a mi tío y a mi abuelo en los parques.

Pasé un año dedicándome plenamente a eso. No me fue mal: me aventé el Campeonato Nacional Juvenil, el Mister México Clásico, el Campeonato Nacional y el Mister México Nacional de más de 90 kilos. Ante tantos triunfos, llamé la atención de los entrenadores y uno de ellos me ofreció empezar de nuevo a entrenar lucha. En un principio me negué; ya estaba yo en otra cosa. Pero después lo acompañé porque en realidad no perdía nada al hacerlo.

Al llegar, nos encontramos con Canek, quien siempre había sido mi ídolo. Platicamos y cuando le dije que estaba en el fisicoculturismo, me dijo que debía volver a la lucha. Al mostrarme escéptico, él insistió y fue entonces cuando me dieron a elegir: Mister México o debutar como luchador profesional. No pude decir que no.

Empecé a entrenar otra vez, entré en el Sindicato Nacional de Luchadores, tuve mis primeras lesiones, y a causa de estas, mi debut se pospuso. La pasé mal, pero por fin pude debutar el 24 de junio de 1994, en el Club de Cuatro Caminos, contra Los Villanos, junto a Canek y a Dos Caras. En ese momento empezó la historia de Cibernético.

Quería llamarme Cyborg el Guerrero pero en ese tiempo estaba muy penado que se usaran nombres en inglés. Me propusieron Cibernético porque aunque es un nombre largo, cuando salió, a la gente le gustó, lo aceptaron rápido. Además me decían Ciber. Al final resultó lo mismo, Cyborg, Ciber.

Por ese entonces AAA abrió una bolsa de trabajo y me fui con ellos. Ahí acabó mi etapa con Lucha Libre Internacional y empezó una nueva etapa como Cibernético con el apoyo de Antonio Peña. A él le quise casi como a un padre y él quería a los luchadores como a sus propios hijos. Con él éramos una gran familia. Porque Antonio Peña veía la lucha libre como algo más que un negocio. Pero las cosas han cambiado y la lucha libre, que era antes corazón, familia y negocio, ahora es tan solo lo último.

A veces he pensado que el mayor obstáculo de mi carrera he sido yo mismo, mis demonios. Todos tenemos demonios dentro, todos vivimos rodeados por ellos. Si sabes manejar esos demonios, si los sabes respetar, los demonios siempre te van a llevar. Pero si tú te dejas manejar por los demonios y no los respetas, los demonios van a hacerte pedazos, van a hacer contigo lo que ellos quieran.

He pensado que el mayor obstáculo de mi carrera he sido yo mismo, mis demonios.

59

Dr. Wagner Jr.

Muchas personas me han preguntado por qué me convertí en luchador, por qué no escogí una carrera como ingeniero, como médico o como licenciado. Creo que la respuesta viene dada por sí misma. Además, al fin y al cabo, yo soy doctor, el Dr. Wagner Jr. Siempre me han gustado los automóviles, su ingeniería, y quién sabe, tal vez no me hubiera ido mal en un equipo de Fórmula Uno. Quizá si hubiera nacido en una familia de doctores o de arquitectos, hubiera sido otra historia, pero yo crecí maravillado viendo a mi padre

entrenar, viéndolo luchar, acompañándolo a las arenas y a los gimnasios. Desde que nací, la lucha libre corría por mis venas, como corre ahora por las de mi hijo, El Hijo de Dr. Wagner.

Como todos saben, yo le debo mi carrera al legado que dejó en mis manos mi padre, el Dr. Wagner Sr., el cual tuvo que retirarse en 1985, tras veinte años de carrera, por el trágico accidente en el cual perdió a su gran amigo y compañero, Angel Blanco. Convaleciente después del accidente, recuerdo cómo se nos acercó a mí y a mi hermano, Silver King, para decirnos que ni pensáramos en retirarnos, que siguiéramos con nuestra carrera para poder crear nuestra propia estrella.

Así, en 1986, debuté como Dr. Wagner Jr. para seguir llevando este nombre a lo más alto de la lucha libre. Tuve la fortuna de enfrentarme con ilustres luchadores, como Dos Caras o Huracán Ramírez, quienes me dieron la oportunidad de ganar experiencia y crecer como luchador. Esperé más de diez años, hasta 1997, para ganar mi primer campeonato, en el Toreo de Cuatro Caminos.

A partir de ahí vino la oportunidad de viajar a Japón, de ganar muchos más campeonatos, y ya son diecisiete años de una orgullosa carrera en la que he podido enfrentarme a luchadores como El Hijo del Santo, Blue Demon Jr., El Rayo de Jalisco Jr. o Los Villanos. Diecisiete años de victorias, y también de sacrificio, de estar lejos de la familia, de cruzarte con personas honestas y deshonestas. Toda clase de obstáculos que gracias a los consejos de mi padre, al respeto hacia mí mismo y hacia los demás, conseguí superar para llegar a la cima de la lucha libre.

La lucha libre es una carrera muy egoísta, que exige tener que estar viajando constantemente. Es un sacrificio a veces la soledad en la que se encuentra uno: cuando llegas a un hotel, abres tu habitación y está vacía. Tú quisieras tener a tu familia ahí contigo, acompañándote. Porque en ocasiones sí pueden acompañarte, pero luego caen en el cansancio y no pueden continuar con esta carrera que llevas tú; es pesado para ellos.

Ahora, con toda esta experiencia sobre mis espaldas, procuro darle a la lucha el respeto que se merece, a ese gran legado que me dejó mi padre, y estar siempre preparado para dar lo máximo, dar al público lo que se merece. Los mexicanos tenemos a los mejores

Los mexicanos tenemos a los mejores luchadores del mundo porque provenimos de una nación guerrera.

luchadores del mundo —entre los que me incluyo—porque provenimos de una nación guerrera; los aztecas, los mexicas ya lo eran. Lo llevamos en la sangre, en el corazón, y por eso estamos siempre en pie de lucha. Tenemos que mantener nuestra historia luchística donde corresponde, en lo más alto. Para ello, espero enfrentarme a los grandes luchadores del momento, a nuevas creaciones, como Sin Cara o Myzteziz, pero también a Alberto del Río o al Texano Jr., quienes, cuando yo estaba en el Consejo, estaban empezando sus carreras y ahora se han convertido en grandes rivales. La experiencia de Dr. Wagner Jr. es latente; día a día no paro de aprender para ser mejor luchador y mis retos son inagotables.

El Apache

Uno de los primeros recuerdos que guardo desde que tengo uso de razón es el de ser un niño muy pobre. Mis padres eran muy pobres. Esa fue siempre su condición, pero nunca dudaron en tener hijos y de intentar darles un futuro. De ahí nacimos yo y mis hermanos. Mi padre siempre traía comida a casa, pero éramos ocho, y rara vez era suficiente. Si traía un cuarto de jamón, lo tenía que repartir entre todos y no daba, aunque lo intentaba y nos lo servía siempre con doble tortilla. Mi madre compraba 8 kilos de tortilla para que nos llenáramos. A veces, entre tanta tortilla, ibas jalando esa rebanadita de jamón para poder saborearlo hasta el último bocado.

Cuando empezamos a crecer, nos dimos cuenta de nuestra situación. Cuando eres niño, en lo que te fijas es en las diferencias con los demás. En Navidad, cuando llegaba la hora de dar los regalos de Reyes, en mi casa nunca se daba nada, mientras veía que a los demás niños sí les llevaban juguetes. Uno lo veía raro y trataba de decir: "¿Qué pasa? ¿Por qué no me traen juguetes a mí? ¿Por qué soy diferente?".

De esa situación nació una sensación de impotencia que fue la que me llevó a querer cambiar las cosas. Y una buena forma de empezar era trabajando y haciendo dinero. Cuando tenía siete u ocho años, salía a acarrear agua y les decía a los señores: "Oye, ¿lleno tu tambor de agua?", y por ello me pagaban un peso. Todo

61

lo que conseguía al final del día lo llevaba a casa y se lo daba a mi mamá. La pobreza es una situación muy difícil que, sin embargo, te enseña muchos valores.

Empecé a trabajar entonces y a buscar dinero por todos lados. A veces ganaba cincuenta, otras veces treinta o veinte pesos. En ese intento de buscarme la vida, empecé a conocer gente y ellos empezaron a abrirme puertas: de trabajar en una tienda pasé a ser repartidor y de ahí me recomendaban a otras personas, y así iba cambiando de ambientes. Por aquel entonces era troquelador, pero mi tío tenía una banda de música y me propuso entrar al grupo: empecé a tocar claves, maracas, congas, timbal, teclado y bajo. Tocábamos en antros y mi tío me daba un dinerito.

Mientras combinaba la música con mi trabajo, mis patrones se fijaron en que yo hacía mucho deporte y estaba muy fuerte, así que me invitaron a que fuese a entrenar lucha libre, a lo que les contesté: "Golpes más fuertes me ha dado la vida, así que otros, ¿que me pueden dar…?". En los entrenamientos conocí a mucha gente importante del mundo de la lucha libre, como Rafael Salamanca, Blue Demon, Dr. Wagner el Angel Blanco o Huracán Ramírez. Gente muy profesional.

A través de la lucha empecé a ganar dinero. No salí totalmente de la pobreza porque de ese dinero siempre daba parte a mis padres. Ahora mucha gente me ve por la tele y piensa que gano millones, pero es mentira, porque este negocio tiene muchos altibajos. No era rara la ocasión en la que el promotor nos prometía de todo, pagarnos el viaje y darnos un porcentaje, pero al final luchabas y cuando acababas, él ya se había fugado con el dinero. No se me olvidará una de esas veces en la que fuimos a Cancún para luchar y tuve que vender mis zapatillas para regresarme, y me tuve que aguantar todo el camino sin comer porque no tenía para comprar nada más.

Es verdad que, cuando ganamos, podemos triplicar o cuadruplicar un sueldo básico, pero también hay muchos gastos. A veces pienso en cómo hará la gente para sobrevivir con ese tipo de sueldos. Con un salario mínimo y con chamacos que van a la escuela, a los que hay que comprarles libros, zapatos, uniformes.

Golpes más fuertes me ha dado la vida, así que otros, ¿que me pueden dar...?

Por suerte, yo caí en la lucha y ahora luchar es mi trabajo, es un modo de vida y lo ha sido desde hace mucho tiempo. Ahora tengo treinta y nueve años, pero llevo en este mundo desde los diecisiete y aquí seguiré hasta que pueda. Ya les he dicho a mis hijas que el día que vean que ya no pueda luchar, que me digan: "Papá, yo creo que hasta aquí. Ahora sí, cuida a tus nietos que nosotras vamos a seguir poniendo muy alto el nombre del El Apache". Ahí se acabará mi carrera.

Durante mis años como luchador, mis principales enemigos siempre han sido los nervios y el público. Puedes tener muchos rivales, pero es cuando el público no te responde en una lucha cuando dices ¿Qué pasa? Hay que siempre tener miedo a subir a un ring y hay que esperar salir bien de él. Gracias a Dios nunca me he lastimado gravemente porque creo que el ring es mi amigo y siempre le voy a tener respeto. Cada vez que me he subido a un ring le he dicho: "Protégeme, no me vayas a lastimar". Espero que siga funcionando.

Estar bien es muy importante para poder cuidar de mi familia, eso siempre ha sido mi principal preocupación. Que no les falte de nada; pero también intento guiarles en sus decisiones. Intenté que mis hijas no acabasen en el mundo de la lucha libre porque es un ambiente muy fuerte y muy duro, sobre todo para las mujeres, pero ellas me lo pedían con tanta insistencia que al final no pude negarme. Era eso o que otra persona les enseñase, así que decidí hacerlo yo mismo. Primero fue Mary y luego vino mi hija Faby.

Reconozco que fui muy duro con ellas, especialmente con Mary, la primera, pero quería que estuviesen preparadas para el mundo real de la lucha. Cuando llegó Faby a entrenar fui más suave, y Mary me decía: "Tú a mí no me quieres, ¿por qué a Faby no le pegas igual que a mí?". Aflojé mucho con Faby porque con Mary siempre pasaba que, cuando la entrenaba, lloraba. Pero no lloraba en el ring, pedía permiso para ir al baño, lloraba ahí y después de haberse secado las lágrimas volvía a pelear. Las dos son luchadoras al día de hoy y son de las mejores, aquí y a nivel mundial. Para mí, son las mejores.

Como luchador, mis principales enemigos siempre han sido los nervios y el público.

63

El Fantasma

Hay un dicho en la lucha libre que dice: "Para ser luchador tienes que parecerlo". Hoy en día estas palabras ya no tienen tanto sentido, pero cuando empecé en este mundo de la lucha, hace ya casi cuarenta años, indudablemente así era. Durante el paso de los años he podido ir viendo cómo ha cambiado el estilo en esto de la lucha.

Siempre me gustó el deporte, pero curiosamente no me sentía atraído por la lucha libre, prefería el box o el karate, y fue el hijo de "Chuchú" García, El Rebelde, quien me introdujo en este mundo. Viendo a todos esos personajes entrenar, gente muy grande, estaba seguro que podía hacer lo mismo que ellos, pero no fue así. Me puse a hacer los ejercicios y era un desastre. Me di cuenta que no era tan fácil como pensaba. Fue a partir de entonces cuando empecé a entrenar en el gimnasio de don Felipe Ham Lee. Después de un año entrenando lucha olímpica, pasé a perfeccionar mi estilo de lucha libre a la Arena México, donde me preparé para el examen en la Comisión de Lucha Libre del Distrito Federal —cosa que parece abandonada estos días. De cien aspirantes, solo pasamos dos, el Rey Halcón y yo. A partir de ese momento comenzaría mi carrera en la lucha libre.

Antes de debutar ya había aparecido en varias revistas, como *Lucha libre* —hoy ya desaparecida—, y contaba con bastante publicidad bajo el nombre de Top Secret, pero cuando llegué a la Comisión de Lucha Libre —hacia 1977— para que me dieran mis licencias de luchador me encontré con su presidente, Luis Spota, y con el secretario Rafael Barrás, también conocido como El Hombre de Hierro. Lo primero que hicieron fue felicitarme por haber salido tan bien de mi examen de luchador, para después comentarme que podría escoger el nombre que quisiera, bajo la condición de que no fuera en inglés. Claro, toda la publicidad que había tenido como Top Secret se iba por el desagüe, así que intenté por todos los medios mantenerlo, pero por algo Barrás era conocido como El Hombre de Hierro. Fue imposible y así salió el nombre que me dio fama en el mundo de la lucha libre, El Fantasma.

Aunque siempre fui un luchador estrella, los comienzos no fueron un camino fácil, pues tenía que enfrentarme a las simpatías que

Si tuviera que dar un consejo a todos los que llegan a este maravilloso mundo de la lucha, sería recordarles que no todo es bonito; que estén preparados para todo.

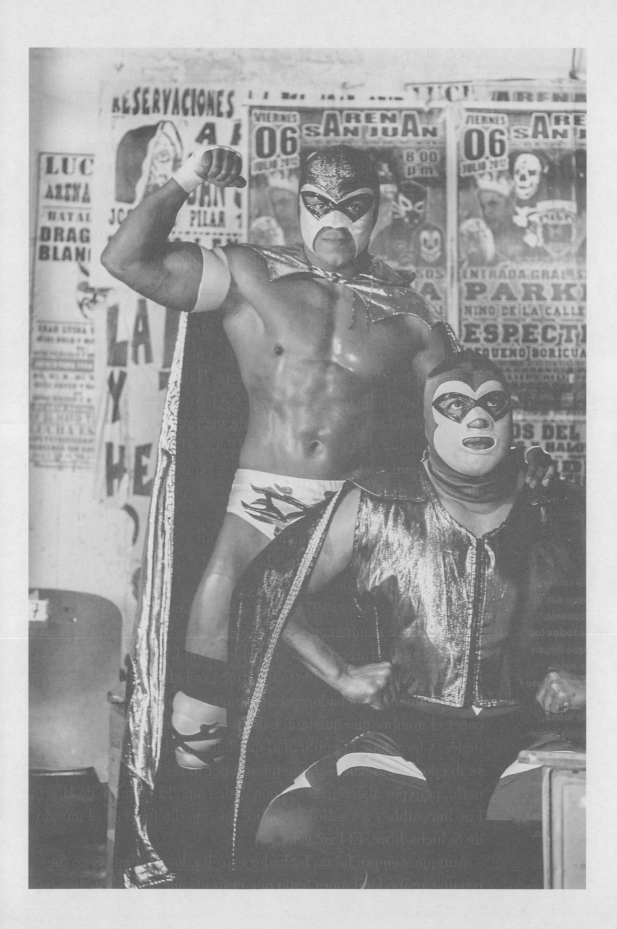

causé a luchadores como El Fantasma de la Quebrada o a un luchador de Guadalajara que se llamaba también El Fantasma. Recuerdo cómo mis compañeros me decían: "Ni te presentes en Guadalajara si no quieres buscarte un problema". Sin embargo, el mayor obstáculo que tuve que vencer en mi carrera fue el enfrentarme a luchadores como Alfonso Dantés, Angel Blanco, El Santo, a todos los luchadores de antaño que, como decía al principio, tenían unos cuerpos impresionantes, muy diferentes a los de hoy en día, mucho más grandes. Antes también había un gran respeto por el estatus de los luchadores y uno tenía que vérselas con todos y aguantar unas buenas golpizas, pero era lo que tocaba.

Ahora puedo decir que han sido cuarenta años de carrera en los que he podido viajar a cuatro de los cinco continentes, en donde he sido respetado y reconocido donde he ido, enfrentándome a personajes de la talla de los Hermanos Dinamita, Cien Caras, El Capo de Capos, Fuerza Guerrera o Canek, entre otros, y que fui capaz de ganarme ese respeto con mi trabajo y dedicación.

Lamentablemente no todos los luchadores han tenido la suerte que yo tuve. No es raro ver a compañeros vender discos en el metro o andar en silla de ruedas o con muletas. Por eso, si tuviera que dar un consejo a todos los que llegan a este maravilloso mundo de la lucha, sería recordarles que no todo es bonito, que no es fácil triunfar, que estén preparados para todo, preparados para las lesiones, para no ver a su familia, lo que quisieran, que no dejen de estudiar una carrera por si lo de la lucha no funciona. Es el ejemplo que he intentado dar a todos los jóvenes luchadores, incluido mi hijo, El Hijo del Fantasma. No hay que olvidar que esos héroes que ven encima de un ring tienen también una historia y una vida detrás.

El Hijo del Fantasma

Yo nací en la lucha libre. Hijo de El Fantasma, mi sangre es de luchador y si estoy aquí, es para ser estrella. Mis comienzos provienen de la empresa de la colonia Doctores, donde tuve una muy buena participación, pero donde lamentablemente llegué a un punto en el que no podía seguir creciendo como luchador. Así pues, fue como

llegué a AAA, donde cambié de técnico a rudo y donde me consolidé como El Hijo del Fantasma.

De joven, mientras mi papá me llevaba a los gimnasios y las arenas, mi mamá se preocupaba de que tuviera una educación correcta, por lo que llegué a terminar la carrera de relaciones internacionales. Siempre tuve la preocupación de mis padres en ese aspecto, la academia siempre fue una condición para el deporte porque bien sabían ellos que la carrera de luchador no es una carrera fácil. Tuve la suerte de tener un desarrollo integral, combinando un cuerpo sano con una mente sana, y de no pasar por ninguna dificultad durante mi infancia ni mi juventud. Incluso ahora, que soy un luchador estrella y tengo todas las atenciones del mundo, no me olvido de que soy muy afortunado por ello. No todos mis compañeros tienen esas facilidades y lo sé por experiencia propia. La lucha libre te da vida pero también te la arrebata. Ahora que yo soy padre de familia intento inculcar los mismos valores, generar un patrimonio suficientemente bueno para que mi familia no tenga ningún problema en el futuro. Si tuve la suerte de no pasar ninguna dificultad durante mi infancia, sé que fue gracias al esfuerzo que hicieron mis padres; por lo tanto, quiero seguir el mismo ejemplo.

Si mi hijo quisiera ser luchador algún día, le dejaría muy claro cómo es este mundo. Un mundo precioso, pero también lleno de sacrificios y de gente de dudosa reputación. Heredaría un gran nombre que sus antecesores se esforzaron en posicionar donde está, sí, pero también heredaría una gran lista de rivalidades y de envidias. Si quiere ser luchador, tiene que ser el mejor, hay demasiados juniors —no hace falta que diga los nombres— que simplemente están aquí por ser hijos de alguien. Solo siendo un gran luchador podrá superar todas las rivalidades, todas las envidias que le irán apareciendo. Todavía me acuerdo de las refriegas que sufría al principio de luchadores que al enfrentarse a mí se enfrentaban también a mi padre. Pero también me acuerdo de los obstáculos con los que me encontraba por los celos o por los resentimientos simplemente por ser hijo de mi padre. Ser hijo de El Fantasma es, para mí, una responsabilidad muy grande; significa mostrar un físico y una preparación impecables y dar cada noche el cien por ciento. Por todo ello, mi hijo tendrá más obstáculos que yo.

La lucha libre te da vida, pero también te la arrebata.

Ser hijo de El Fantasma es, para mí, una responsabilidad muy grande; significa mostrar un físico y una preparación impecables y dar cada noche el cien por ciento.

Ese "no" que una y otra vez me encontré al comienzo de mi carrera es quizás el mayor obstáculo que un luchador puede tener, pero que yo me ocupé de convertirlo en mi reto. Quise demostrar a toda esa gente que por malos vicios, por envidias o por lo que fuere, que estaban equivocados, que mis límites sólo me los fijo yo.

La gloria, la fama, los triunfos, los éxitos y el dinero. Esos son nuestros objetivos. ¿A costa de qué? A costa de lo que sea. No hemos venido a sacrificarnos, a martirizarnos para después no obtener nada a cambio, mucho menos por un promotor o un dueño canalla —que desgraciadamente abundan mucho— que no quiere comprender cómo funciona este negocio. Puede haber promotores, puede haber arenas, pero si no hay luchadores, la lucha libre dejaría de existir.

En la lucha no tengo ningún enemigo concreto. Todos lo son, compañeros y rivales. Para mí, cada vez que subo a un cuadrilátero, el único luchador que hay ahí arriba soy yo. He recibido las mejores enseñanzas de mi padre y de luchadores como Konnan, mi padrino y mentor en esta nueva etapa, y si algo he aprendido es que si estoy aquí, es para ser el número uno. Actualmente lo soy, soy campeón mundial de peso crucero, y no ha sido un camino fácil, pero ahora toca lo más complicado: mantenerse en lo más alto.

El Patrón Alberto

La verdad es que mi historia es muy fácil. Soy luchador de tercera generación y mi familia ha estado en el negocio de la lucha toda la vida. Desde mi abuelo, pasando por mis tíos —Sicodélico y Mil Máscaras— hasta mi padre, y por ese motivo crecí viendo a todos los luchadores y yendo a todas las arenas desde niño: ahí nació mi amor por la lucha libre.

Recuerdo que una vez en la primaria, en la colonia Florida, la maestra preguntó quiénes de la clase querían ser futuros presidentes de México. Todos levantaron la mano menos yo. Cuando me preguntaron, contesté que yo quería ser luchador, como mi padre. Cuando todos decían en el recreo que querían ser Batman o Superman, yo siempre decía que quería ser él, mi papá, Dos Caras. Era mi superhéroe, mi ídolo y por él acabé dedicándome a esto de la lucha libre.

Pero no todo con mi padre fue fácil. La relación con él durante mis inicios fue un poco complicada. En este mundo, al principio, la gente solo va a criticarte, ver si cumples con las expectativas y ver si eres tan bueno como tu padre o tu abuelo. Pero mi padre me protegió de todo eso dejándome solo y permitiéndome tomar mis propias decisiones. En un principio yo no entendí por qué. Cuando le preguntaba, me respondía: "Esa es la única forma en la que vas a aprender cómo negociar en este ambiente tan complicado, y cuando llegues al lugar que yo sé que vas a llegar, lo vas a valorar muchísimo más, y todos tus iguales te van a respetar por eso". Tenía razón.

Empecé a luchar muy joven, a la edad de ocho años, en la categoría de lucha olímpica, lucha grecorromana. Estuve en todas las selecciones nacionales, en los Juegos Centroamericanos, campeonatos mundiales. Profesionalmente, sin embargo, me puse la máscara y las mallas a la edad de veintidós años, algo tarde para el mundo de la lucha libre. El motivo fue que yo quería ir a los Juegos Olímpicos pero lo fui alargando, y justo el año que quise ir, no llevaron representación de lucha a los juegos.

Mi debut fue en Asia, donde mi familia tiene mucha fama, por lo que quisieron que mi debut fuese en Japón. Tenía mucha presión y responsabilidad, pero afortunadamente todo fue bien. Ahora ya han pasado casi quince años desde que me puse la máscara. Ponerse la máscara en el mundo de la lucha libre es todo un proceso y tiene mucha importancia, así como el equipo con el que luchas. Todavía recuerdo la primera vez que luché con ella y lo incómoda que me pareció. Ahora ya no llevo. También, cuando comencé, tenía otro nombre: Dos Caras Jr. Lo hice por mi padre, pero al irme a EEUU me di cuenta de que allí no tienen ese arraigo ni ese amor por las máscaras. Así que también por eso tuve que quitármela. Fue todo un proceso de búsqueda y fue complicado al principio, pero quince años más tarde, aquí seguimos.

Después de mi debut y de la configuración de mi personaje como luchador, empecé a viajar. Pasé casi ocho años en Japón antes de volver a México. Un país y una cultura maravillosa, donde ven al luchador como lo que realmente somos, unos atletas, unos guerreros. El respeto que tienen hacia nuestra profesión es tremendo. Tras ocho años en Japón vino una etapa de muchos cambios y mucho

Me perdí el nacimiento de mis dos primeros hijos por estar lejos y eso me ha costado mucho aguantarlo.

aprendizaje: México, EEUU, de nuevo México. Me ayudó mucho estar en EEUU y soy cien veces mejor luchador que cuando me fui.

Tal vez suene mal que yo lo diga, pero puedo decir que soy tan bueno precisamente por haber viajado tanto. He tenido la oportunidad de conocer varios estilos y configurarme al final uno propio. Ese es mi consejo para mi hermano pequeño, que está empezando en el mundo de las luchas: "Vete y lucha el mundo; ahorita no te preocupes por el dinero. El dinero vendrá después".

Y es que obstáculos al principio hay muchos. Uno de ellos es la falta de dinero cuando empiezas o las críticas de la gente. Sobre todo viniendo de una familia con tradición en este mundo, las críticas no faltan. Lograr que la gente creyera que de verdad podía hacerlo, lidiar con las políticas del negocio, la suciedad que hay detrás, las mafias. Ahora entiendo por qué mi padre me dijo que no quería que me dedicase a esto. Y el negocio es el mismo en todo el mundo, no importa si estás en México, Japón, China o EEUU; da igual a donde vayas. La única forma de sobreponerse a eso es siendo un buen luchador, dándolo todo y dejándose la piel.

Una vez pasado el tiempo y después de haber conseguido muchas cosas, ahora lo importante para mí es la familia. Viajar por el mundo está muy bien, pero a la hora de intentar construir una familia es muy duro. Me perdí el nacimiento de mis dos primeros hijos por estar lejos y eso me ha costado mucho aguantarlo. Cada vez veo más cerca una nueva etapa en la cual pueda centrarme en mi familia.

La pasión y el amor por lo que haces es lo que me ha llevado a mí hoy en día a estar donde estoy. Me he enfrentado a absolutamente todos los luchadores en el mundo y soy el único luchador que ha luchado en más de cincuenta países. Gracias a mi profesión, donde yo vaya saben quién soy, y eso es un privilegio. Pero todo esto no hubiese sido posible sin la disciplina y pasión por la lucha que desde chiquito me inculcaron en mi familia.

Soy el único luchador que ha estado y luchado en más de cincuenta países.

70

El Texano Jr.

A pesar de que toda mi vida he estado rodeado del deporte de la lucha libre y a pesar de todo lo que he logrado una vez dentro, no fue algo que siempre me llamase la atención. Provengo de una familia luchística, y no fue hasta que viendo a un primo cómo entrenaba y cómo luchaba, cuando surgió mi interés por la lucha libre.

Mi padre fue luchador, pero no fue él, sino mi tío, quien me enseñó a luchar. Fue conocido durante los setenta y los ochenta como El Practicante y como El Vaquero, ya en Guadalajara.

Nunca tuve tan claro si quería dedicarme a esto, y mucho menos después de sentir los leñazos, los azotones y las golpizas de los primeros entrenamientos. Además tuve que compaginar mis comienzos en la lucha con el estudio de dos carreras. Supongo que finalmente me ganó el sentimiento, la sangre luchística que corre por mis venas.

Entonces, a los catorce años, siendo todavía un niño, me subí por primera vez a un cuadrilátero y fue encima de estos donde fui madurando como luchador. Irónicamente, uno de mis mayores miedos siempre ha sido el dolor. Me dedico a un deporte de contacto y parte de mi profesión es el dolor, y a pesar de ello le tengo muchísimo miedo. Pero no solo al dolor físico, también al dolor emocional. Creo que las heridas emocionales pueden ser incluso más fuertes que las heridas físicas. Y lo digo por experiencia propia. La pérdida de mi padre a raíz de este deporte fue una herida difícil de cicatrizar. Es una herida que llevo en mi cuerpo, pero que llevo con orgullo.

Cuando me paro a pensar qué es lo que pensaría mi padre en estos momentos, creo que no lo creería. Cuando falleció, yo ya empezaba a destacar, pero no sé si pensó que llegaría a ser campeón de una de las empresas más importantes a nivel nacional, que terminase haciendo una exitosa carrera a lo ancho y largo del mundo. El heredar el nombre de mi padre, El Texano, ha sido todo un orgullo y un prestigio, pero también un arma de doble filo. Heredé a sus grandes amigos, que han sido muchos más de los que yo esperaba, pero también heredé a sus enemigos, que no han sido pocos.

Por todo eso, mi mayor reto ha sido vencer al fracaso. Es muy fácil llegar a la cúspide, pero lo difícil es mantenerse. Probablemente, junto a este reto, mi mayor enemigo en la lucha libre será enfrentarme

La pérdida de mi padre a raíz de este deporte fue una herida difícil de cicatrizar.

Mi mayor enemigo en la lucha libre será enfrentarme al retiro.

al retiro. Enfrentarme a ese momento que tarde o temprano llega para todos los luchadores.

No queda otra que cuidar a la lucha como a una esposa celosa, como siempre he dicho. Tienes que dedicarle tiempo, dinero y esfuerzo. No puedes caer en la flojera, en descuidar a esa mujer que finalmente tanto amas. La lucha libre te exige mucho, pero siempre te retribuye y te agradece todo ese empeño que le has dedicado.

Electro Shock

La gran causa por la que yo terminé siendo luchador fue mi padre. Recuerdo la primera vez que me llevó a ver las luchas. Mi padre era un gran aficionado a la lucha libre, incluso intentó ejercerla profesionalmente, pero ya tenía cinco bocas que alimentar y no todo el mundo consigue entrar ni consigue tener el éxito que yo tuve.

Todo lo que sabía de ese mundo era por las películas que había visto de El Santo, de Blue Demon o de Mil Máscaras, y estoy seguro que tuvieron mucho que ver estas leyendas para que yo terminara donde estoy, pero el día que entré por primera vez a una arena fue un flechazo a primer a vista. Recuerdo la imagen del ring iluminado por los focos, el decorado. De estar arriba del ring jugando con mis hermanos a ver quién era el rey de la lucha hasta que salían los luchadores y comenzaba la primera, y segunda lucha, hasta la estrella. Fue ahí cuando nació en mí esta pasión por el deporte, yendo a la Arena México, la Arena Coliseo, el Toreo Cuatro Caminos, fijándome en todos los luchadores que se convirtieron en mis ídolos.

Poco a poco esos ídolos se fueron convirtiendo en referencias: señores como Fishman y su físico espectacular —recuerdo cómo relucían sus vestimentas verdes y amarillas sobre ese cuerpo—, o Arturo Casco, La Fiera, y sus impresionantes vueltas de campana son algunos de los luchadores que hicieron que yo esté en la lucha libre.

Probablemente lo más duro fueron los comienzos. Empecé a entrenar con catorce, quince años, y fueron unos cinco años de entrenamiento muy duro. Tuve la suerte de tener como maestro al señor Raúl Reyes, un luchador de la vieja guardia, campeón nacional de peso semicompleto. Por aquel entonces, yo debía de pesar no

El día que entré por primera vez a una arena fue un flechazo a primera vista.

más de 50 kilos y recuerdo que los demás luchadores me llamaban "lagartija". Fueron años en los que recibía unas golpizas impresionantes, de las cuales salía llorando y convencido de que no iba a regresar al día siguiente. Pero no fue así, yo nunca me rendí. Con el paso de los años, me empezo a entrenar de forma definitiva Arturo Beristáin, el Hijo del Gladiador, cuando ya estaba en la Arena México, y me fui convirtiendo en un diamante en bruto.

En 1991 viene mi debut, después de pasar con nota el examen profesional como luchador. Tenía veintidós años, pero por muy bien preparado que llegara, el baño que recibí en el ring fue de traca. De todos modos, era el camino que tenía que seguir todo luchador joven. Durante cinco años estuve luchando para una empresa en la que no conseguía subir de una primera o de una segunda lucha, mientras veía cómo otros luchadores recomendados llegaban de otras partes de la República y les colocaban sin problemas. Harto de esa situación y frustrado por todo el esfuerzo que le dedicaba, decidí renunciar e incluso pensé en abandonar la lucha para siempre. Pero no era lo que me tenía deparado el destino.

Por suerte, yo en aquel entonces compartía un apartamento con José Mercado, Pentagón, que ya luchaba en la AAA. Fue él quien me llevó a las oficinas de la empresa y como llegue a conocer a Antonio Peña, el papá de Electro Shock. El licenciado Peña ya me conocía de mis años en las distintas arenas de México y cuando le conté mi situación y mi idea de abandonar la carrera de luchador, me ofreció una segunda oportunidad. Él le dio la oportunidad a un joven lleno de ilusiones, lleno de entusiasmo, para seguir adelante. Nadie creía en ese joven y ese señor creyó en mí.

Debuté en la AAA con el nombre de Esquizofrenia, nombre que escogimos por el personaje de Anthony Hopkins en *El silencio de los inocentes*, y que más tarde lo tuve que cambiar por el ya histórico Electro Shock. Recuerdo cómo, agarré una máscara de hockey de mi cuarto, la forré de piel y conseguí crear este personaje tan terrorífico. Nunca olvidaré las palabras de Antonio Peña, quien me dijo: "Puedes escoger el nombre que quieras, pero tienes que amarlo con todas tus fuerzas". Creo que no le he defraudado. Estaré eternamente agradecido al Sr. Peña, un gran apoyo y amigo Y así, en 1996, nació Electro Shock, señores.

Nadie creía en ese joven y ese señor creyó en mí.

Faby Apache

Empecé en el mundo de la lucha por mi papá: El gran Apache. A él se lo debo todo. A él y a mi hermana Mary, quien siendo la mayor, empezó a luchar un año antes que yo. Eso fue lo que hizo que me entrara el gusanito de querer hacer lo mismo, esa rivalidad sana que existe entre hermanos. Cuando se lo dije a mi papá se tuvo que resignar porque como ya le había dicho a ella que sí, a mí no me podía decir que no; hubiese sido injusto. Así que para mí fue más fácil, ya tenía el camino abierto.

En los entrenamientos descubrí que también contaba con otra ventaja: mi padre había sido mucho más duro con Mary de lo que estaba siendo conmigo. Y es que él lo hacía para ver si ella decidía salirse de la lucha, pero no lo consiguió y ella aguantó hasta ahora, como yo.

Debuté en Ciudad Madero, Tamaulipas, un diciembre del año '97. A los tres meses, mi hermana y yo ya estábamos en Japón luchando, con dieciocho y diecinueve años. Nos quedamos cinco años allá, cinco añitos en el Lejano Oriente. Fue una experiencia muy padre porque conoces gente, conoces otro mundo, es un país totalmente diferente, pero también costó mucho adaptarnos, estábamos solas y éramos muy chicas. Además Asia fue un punto de partida muy difícil. La lucha libre en Japón es muy fuerte, exageradamente fuerte. A mí me costó lastimadas en las rodillas, en los hombros, en la cintura. Todo eso lo valoras cuando estás aquí en México y ves que es un poco más ligero.

En México empezamos a hacer historia en la AAA. Yo ya llevo once años aquí y la verdad es que empezamos a tener muchos triunfos como cabelleras. De hecho, tuvimos una lucha muy importante en la que nos enfrentamos la una contra la otra y le gané. Creo que esa debió ser una de las mejores luchas que he tenido en la AAA.

Un momento muy duro en mi vida fue cuando me dijeron que me tenía que operar de la rodilla. Cuando lo pensaba, me ponía muy triste, pero al mismo tiempo entendía que ya había pasado muchos años en este mundo y estas cosas acaban pasando. Te inhabilita durante una temporada y nunca vuelve a ser lo mismo porque vas con más cuidado, pero uno tiene que hacerlo por su propia salud.

No todo es lucha libre. Dentro de mi vida personal, lo que más aprecio en mi vida es a mi pequeñito, que va a cumplir nueve años, mi pequeño Marvin, el que ha aguantado todas mis salidas y mis viajes, el dejarlo solo. La verdad, mi hijo es muy consciente de lo que yo hago, de mi trabajo. Antes lo entendía menos y lloraba mucho, ahora ya entiende que es mi trabajo y lo lleva bien. Yo sé que en un futuro me va a entender completamente.

Todo eso yo ya lo pasé con mi papá, ya lo sentí. Y ahora siento lo que es no querer que nadie de tu familia entre a este negocio: por las lastimadas, la soledad, los viajes. Entiendo cuando mi papá me decía que no y eso que ahora ya el mundo de la lucha es más fácil para las mujeres. La suerte es que a mi hijo no le gusta mucho la lucha, no me pide ir a las peleas. Aunque si en un futuro quisiera, tendría todo mi apoyo.

Una vez, siendo él un bebé, tuve una especie de premonición: estábamos en la Plaza de Toros de Guadalajara, donde mi papá y el papá de mi hijo lucharon. Al final de la lucha, me acerqué con el bebé de dos meses al ring y mi marido lo agarró. Entonces el pequeño quedó cubierto totalmente de sangre, pero no se asustó ni lloró, sino que le gustó. Era una imagen impactante y bonita al mismo tiempo. Ahora parece que no le gusta nada la lucha. Aun así, fue un momento muy, muy padre para mí.

Con respecto a mi carrera, la verdad es que me siento muy privilegiada. He luchado contra las mejores luchadoras, incluida Marta Villalobos. Admiro su trayectoria. Y aquí estoy dispuesta a luchar contra quien sea y seguir poniéndome retos y metas. Hasta ahora, en estos dieciséis años en este mundo, lo he tenido todo: cabelleras, campeonatos, éxitos, viajes, pero hay que seguir superándose, así que lo que venga, será bienvenido.

Uno mira para atrás y parece que dentro de la lucha no puedo exigir más, pero dentro de mi vida personal, sí. Me encantaría poner un negocio y dedicarme nada más a luchar esporádicamente, permitiéndome estar más tiempo con mi pequeñito.

Ahora siento lo que es no querer que nadie de tu familia entre a este negocio: por las lastimadas, la soledad, los viajes.

75

Fénix

Llegué a la lucha libre cuando era muy pequeño, un niño. Siempre me había gustado y era una costumbre de hermanos ver la lucha libre los sábados y domingos. Después de verla, nos poníamos a jugar por toda la casa, desde la sala, hasta las recámaras. Rompíamos de todo: espejos, cristales, muebles, camas.

Esa pasión que desarrollé en los juegos con mis hermanos creció la primera vez que entré en un gimnasio. Allí me topé con lo que era en realidad: ver el ring, a las personas entrenando, ver cómo hacen el movimiento, el entrenamiento. Creo que ese fue el día en que me enamoré por completo de la lucha libre.

Desde que recuerdo, mi padre ha sido propietario de un negocio de carnitas. Nunca me forzaron a tener que trabajar en ello, pero sí a ayudar. A mí nunca me gustó ese negocio. Era únicamente un negocio familiar para mí. Yo ya sabía que mi futuro negocio iba a ser mi cuerpo, que lo iba a dedicar a luchar. Iba a ser mi instrumento, mi inversión.

En un primer momento, yo era un luchador independiente. Trabajábamos en la periferia, en Ecatepec, en Oacalco. Algunas veces salimos fuera: al D.F., a Puebla. Fuimos a diferentes estados, pero fue una vez en Hidalgo cuando nos contrataron para una función de AAA. Ahí tenía diecinueve años, casi veinte.

En esa lucha nosotros salimos a luchar como siempre, dando el cien por ciento. Fue tan buena y emocionante, que una vez terminada, unos directivos de la AAA se acercaron a nosotros porque estaban interesados en contratarnos. Ellos fueron los que nos terminaron de pulir para entrar dentro de lo que la empresa estaba buscando en ese momento. Nos ganamos el puesto con esfuerzo y sacrificio.

Antes de entrar en la AAA, mi nombre era Máscara Oriental porque era muy fanático de la cultura oriental, de Japón concretamente. Una vez dentro, adopté el nombre de Fénix, el ave que resurge de sus cenizas. Quise llamarme así porque, como el ave, yo también renací de las mías. Dejé la vida de barrio, de niño malo, de pandillas, la vida de andar tratando de ser lo que no era, lo que yo no quería

En algún momento de la primaria, yo fui el niño acosado.

ser y lo que no me iba a dejar ser feliz. Pensaba que esa era mi vida y me gustaba tratar de ser malo porque, en algún momento en la primaria, yo fui el niño acosado. Era una manera de defenderme. Hasta que en la secundaria, cuando estaba metido de lleno en peleas y en muchos líos, me empezaron a llegar noticias de que habían matado a gente cercana a mí. Ahí me di cuenta de que no estaba en el camino correcto. Me di cuenta que tenía otra opción que se llamaba "lucha libre" y que tenía que reinventarme.

Puse todo de mí, hablé con mis padres, les dije que había tenido errores y que los quería corregir. Les dije que no los iba a defraudar y que iba a llegar a ser lo que yo quería ser, luchador profesional, ser grande, una gran persona.

Lo conseguí y ahora soy feliz. Ha habido obstáculos y derrotas en el camino, pero aún no ha llegado la peor. Mi peor derrota será cuando me digan que ya no puedo luchar o cuando yo mismo me dé cuenta que ya no puedo luchar. Las demás simplemente son pruebas, son obstáculos que poco a poco me están enseñando a ser más maduro y me están haciendo más fuerte.

De momento, mi peor enemigo soy yo mismo. Como creo que todos lo somos. En mi caso es porque nunca me doy gusto. Muchas personas me dicen: "¡Órale, qué movimiento! Ya no necesitas nada más con esto". Pero mi otro yo me pone más retos. Es como: "OK, todo el mundo está contento con este movimiento, pero yo quiero otra cosa más arriesgada, quiero más". Yo mismo me pongo retos cada día.

Mi sueño ahora es tener cuarenta años, no lastimar más mi cuerpo, dar una buena imagen a mi hermano menor y una mejor vida a mi familia. Quiero formar mi propia familia, quiero ser padre y abuelo.

Cuando ya no esté luchando, me gustaría seguir en este mundo, en la parte de atrás, como productor o con una compañía de lucha libre. Mi último sueño profesional es tener mi propia compañía. A lo mejor no aportando tanto como luchador, pero sí con ideas. No sé, hacer algo dentro de la lucha libre.

Mi peor derrota será cuando me digan que ya no puedo luchar.

77

La Parka

Me enamoré de la lucha libre cuando un día, andando en bicicleta, pasé por delante del Casino Sonora. Esa noche tenía lugar una función del Pirata Morgan. Yo lo conocía por las revistas, era bastante famoso. Por ese tiempo no tenía ni dinero para entrar a verlo, pero aquella noche tuve suerte y un amigo me pagó el boleto. La lucha estaba muy prendida y en una de esas caídas, el Pirata Morgan llegó hasta mis pies. Ahí es cuando lo pensé: quiero ser luchador.

Anteriormente ya había practicado muchos deportes. Atletismo, futbol americano, baloncesto, hasta motocross. No fue difícil empezar a moverse, y rápido entré a entrenar en un gimnasio.

No había pasado mucho tiempo de eso cuando me mudé a México en busca de una oportunidad. Éramos muchos compañeros, había gente de Veracruz, de Monterrey, de la comarca lagunera. Resultó muy duro abrirse camino entre tanta gente. Mientras que unos se rendían y se metían de policías o agentes de seguridad, yo decidí mantenerme firme porque pensaba que buscar un trabajo en otro ámbito solamente me iba a alejar de mi pasión. Las consecuencias de esa decisión fueron muy importantes, para bien y para mal. Para mal porque a veces ganaba setenta pesos a la semana y lo dividía en latas de atún y arroz, y era todo lo que comía cuando no me encontraba a algún amigo piadoso que me invitara unos tacos. Llegué a dormir afuera del metro Insurgentes, e incluso hubo veces que tuve que decidir entre pagar una torta o el pasaje.

Para bien porque, aunque trabajaba por un sueldo muy bajo, no salía del ámbito de la lucha. Vendía playeras y boletos en las arenas, ayudaba a preparar el ring o hacía de asistente para luchadores. Luego me compré una máquina de coser portátil y un bikini. Empecé a hacer los moldes y a venderles calzoncillos a los compañeros.

Todo mi sacrificio valió la pena porque conseguí entrar en la AAA a los tres meses de su fundación. Me convertí entonces en El Maligno, después en El Rayo de Sonora, más adelante en Santa Esmeralda. Luego vino Karis, nombre bajo el que estuve casi cuatro años, y por último, me dieron La Parka, mi nombre actual.

El primer año en la AAA, luché solamente una vez. Ocurrió un 29 de diciembre, y con lo que gané, me pagué un viaje para ir a ver

a mi familia. Fue ahí cuando descubrí que mi papá había fallecido tiempo atrás y nadie me había avisado. Esa situación fue una de las peores de mi vida. Todo se tambaleó y pensé en no volver a México, abandonarlo todo. Mi padre era a quien más quería y admiraba en este mundo, y estaba increíblemente triste cuando me enteré.

Justo en ese momento me hablaron desde la capital y me dijeron que me iban a dar más luchas y que se me iban a abrir muchas posibilidades si regresaba. Volví y todo fue bien. Luchar y estar encima del ring se convirtió en mi motor de vida, lo que más me gustaba hacer. Solo con subir al cuadrilátero, saludar a la gente, eso ya era una inyección que te daba la energía para seguir adelante.

Porque el público es lo más importante en esta profesión. Aunque sea una lucha y uno pierda y otro gane, en realidad es el público el que te puede hacer grande o te puede hacer desaparecer.

Fuera del ring, es la familia la que tiene ese poder. Al principio la mía no me apoyó y tuve que hacerlo todo solo. Ahora los que me tienen que apoyar son mis hijos, pero aún están muy chicos para poder entender lo que pasa. Pero si algún día quisieran dedicarse a esto, les apoyaría sin dudarlo, tal y como me hubiera gustado que mis padres hubiesen hecho conmigo.

Es el público el que te puede hacer grande o te puede hacer desaparecer.

Mascarita Sagrada

Mis inicios tuvieron lugar en la ciudad de Guadalajara. De pequeño, yo y mis hermanos vendíamos naranjas en los mercados porque un amigo de mis padres nos llevaba. Ese mismo señor tenía también un ring de lucha libre y un día nos invitó a entrenar. Por aquel entonces nosotros ni sabíamos lo que era la lucha libre, pero después de vernos, nos dijeron que teníamos talento, un don.

Gracias a él entramos en el negocio. Nos recogió de la calle, nos adoptó, nos enseñó a trabajar y nos enseñó la lucha libre. Mi hermano gemelo y yo teníamos catorce años, y mi otro hermano, el más pequeño, tenía once. Al principio se me hacía un deporte muy duro, muy rudo. Siempre en cada entrenamiento nos hacían llorar porque

era demasiado fuerte, demasiado pesado para nosotros. Sin embargo, la lucha libre encierra mucha magia: es una fantasía, una ilusión para muchos niños y gente mayor. Además hace que personas de nuestra estatura puedan luchar, sobrevivir y salir adelante.

Cuando llegó el momento de estudiar, lo intenté y mis hermanos también, pero estábamos tan metidos en la lucha, que no podíamos avanzar, no supimos cómo sobrevivir sin practicarlo. Entonces dejamos de estudiar para dedicarnos de lleno a entrenar. Y de esto hemos vivido durante toda nuestra vida, desde el año '96.

Que hayamos tenido tanto éxito se debe, en parte, a que al público le gusta ver este deporte cuando hay gente de nuestra estatura, con nuestras cualidades, con el don que Dios nos dio. Cuando salimos al ring, la gente se alegra. Somos gente pequeña, pero con muchas ganas de demostrarle al mundo que la lucha libre mexicana es más que un entretenimiento para el público.

La competencia para nosotros dentro de este mundo es menos, dado que hay mucha menos gente de nuestra estatura en este mundo. Somos muchos menos y al fin y al cabo a nadie le gustan los golpes, los costalazos, así que la probabilidad es menor. Con los años nos hemos lastimado las rodillas, los hombros, como todo luchador.

Llevamos ya muchos años en AAA y estamos muy contentos aquí. Es una empresa innovadora. El licenciado Antonio Peña, que en paz descanse, tuvo la magia, la inteligencia y el don de poder hacer, de gente pequeña, auténticas estrellas de la lucha libre.

A él también le debo mi nombre: él mismo lo diseñó y lo hizo. Hasta el día de hoy sigue vigente por y para él. En esa época, nosotros no escogíamos los nombres, ellos eran los que le daban la fama, el brillo y la publicidad que necesitaba cada personaje. Así funcionaba.

Sin duda estar en la AAA es una de las mayores fortunas que hemos tenido en esta vida. Nos ha dado la oportunidad de conocer y de luchar contra mucha gente importante. Espero que me dé aún la posibilidad de volver a luchar contra mi mayor enemigo, Abismo Negro. Él es un luchador muy preparado, muy fuerte, y cuando sube al ring siempre quiere ganar, pero Mascarita Sagrada le ha ganado muchísimas veces y un día, un día Mascarita Sagrada lo dejará sin máscara. Ese será mi máximo trofeo.

Es un deporte muy castigado pero se lleva en la sangre, y contra eso no se puede luchar.

Pero dentro de este mundo también hay cosas malas. Siempre puedes caer de la tercera cuerda y no alcanzar a tu enemigo, subirte a luchar y no regresar a tu casa, que el público te repudie. Esas son las mayores cosas que podría temer un luchador. Sería lo peor que podría pasarle.

Por eso si alguno de mis hijos quisiera entrar a este mundo, no me gustaría. Aquí se sufre y se batalla mucho. Hay muchas envidias, te lo ponen muy difícil, tienes que pelearte con todos, ser el mejor, tener mucha disciplina y al final de los años, te das cuenta que sí valió la pena, pero a un precio muy alto, que pagaste con cada parte de tu cuerpo. Es un deporte muy castigado, pero se lleva en la sangre y contra eso no se puede luchar.

En lo personal, el que yo esté en la lucha libre es una forma de mostrar que Dios no se equivoca, que estamos aquí para hacer algo grande, que somos lo que brilla en medio de la oscuridad. Eso es Mascarita Sagrada: una luz que brilla en medio de la oscuridad.

> La lucha libre es una forma de mostrar que Dios no se equivoca, que estamos aquí para hacer algo grande.

Myzteziz

Mi infancia fue un poco difícil, me atrevería a decir que incluso rara, extraña. Siempre fui un niño especial que nunca se dejó mangonear ni mandar por nadie. Crecí en Tepito que es un barrio que a pesar de tener mucha violencia, también tiene mucho talento: futbolistas, boxeadores, actores, hay de todo. Estoy muy orgulloso de ser de allí.

Un día me entró el gusanito por la lucha libre. Cuando se lo comenté a mis padres, descubrí el gran secreto de la familia: mi padre ya era luchador profesional, uno de los más importantes, el Doctor Karonte. Es algo muy padre y muy triste al mismo tiempo porque mi papá me lo había estado ocultando para que no entrara nunca en este negocio. Supongo que por las lastimadas y porque quería que yo y mis hermanos estudiáramos. Pero no le hicimos caso y mis tres hermanos y yo nos acabamos dedicando a esto.

Mientras que mi padre hacía todo lo posible para que lo dejara, mi madre, sin embargo, me apoyó totalmente. Aun así, yo trabajaba para tener algo de dinero y barría la cancha de un club deportivo varios días a la semana para pagar mis pasajes y entrenamientos.

El de mi madre fue más un apoyo sentimental. Ella fue la primera que me llevó a una escuela de lucha libre cuando era más chico.

Cuando mi padre vio que tenía las cosas muy claras, se resignó y empezó a prepararme en el mismo deportivo donde trabajaba barriendo. Fue una temporada maravillosa en la que entrenábamos todos juntos: mi padre, mis hermanos, mi tío Tony Salazar y yo. Ellos nos prepararon muy bien y casi todos los logros que hemos conseguido han sido por nuestro esfuerzo, pero también por su ayuda.

Empezar a entrenar fue muy duro porque llegó un momento en el que tuve que dejar a mi familia para entrenar con Fray Tormenta, un sacerdote que ayuda a niños de la calle pero que también es luchador. El tiempo que pasé con él fue muy bonito.

Mis hermanos siempre se entrenaron con mi padre. En un principio lo envidiaba, pero creo que el haberme preparado con personas de la talla de Fray Tormenta, mi tío Tony Salazar, El Satánico, batallando, buscando siempre dónde entrenar, me enseñó más, me dio la fuerza, el ánimo y las pilas para sobresalir en este ambiente de lucha libre que es muy, muy difícil.

Con mis hermanos mantengo una relación inmejorable. Siempre hemos estado juntos porque somos una familia apegada; mis hermanos Argos, Argenis y Mini Murder Clown han sido para mí ejemplos a seguir. Ellos también han trabajado muy duro, le han puesto muchas ganas en un afán de sobresalir y llegar a ser alguien en esta vida. Ahora entrenamos juntos y eso es lo que me llena de orgullo: formar parte de una familia tan unida y tan ligada a la lucha libre.

Volviendo a mis comienzos; la verdad es que fueron complicados. Al principio siempre me decían: "No, es que eres un luchador muy chaparrito, muy delgado. Brincas como chapulín". En la lucha libre anteriormente no se volaba, no se usaba mucho juego de cuerdas.

Por fin llegó mi debut el 18 de junio de 2004, en la Arena México, la catedral de la lucha libre. Es reconocida en todo el mundo; todo luchador extranjero, todo luchador que viene a México quiere pisarla. Ese es un sueño que siempre tuve y que tiene toda persona que se quiera dedicar a esto. Tuve suerte y con el paso de los años, la llegué a pisar muchas veces. Fui incluso a ser el protagonista para

luchar contra gente que jamás imaginé. De pequeño, los veía en la televisión como héroes, como unos monstruos arriba del ring.

Durante mi carrera tuve que reinventarme tres veces, tres personajes diferentes a los que he puesto muy en alto. Primero fui Místico y llegué a ser muy reconocido a nivel nacional y mundial. En EEUU me convertí en Sin Cara, que fue muy difícil porque fue como empezar de nuevo. Nadie te conoce otra vez y la balanza se desequilibra en tu contra. Pero en menos de tres meses conseguí poner a Sin Cara al nivel de Místico y ese nombre sonó por todo el mundo de nuevo.

Mi entrada en la AAA surgió sin planearlo y me ofrecieron la oportunidad de entrar a mi vuelta de EEUU. Tuve que cambiarme el nombre de nuevo, pero lo acepté; no podía hacer otra cosa. Y lo más curioso es que la gente también lo aceptó. Cuando salía a luchar, me cobijaban con sus aplausos y su griterío. Ahora soy Myzteziz y lucho para una de las mejores empresas de lucha libre del mundo.

Durante mi carrera ya he tenido muchos reconocimientos gracias a mi trabajo duro. Por ejemplo, gané la Copa Antonio Peña recién llegado de EEUU, y que un luchador foráneo consiga eso, es extraño. Es algo que nunca me esperé, pero me motivó mucho. En la AAA comienza una nueva vida como luchador profesional, ellos han querido que yo sea ahora un nuevo estandarte de la empresa y es algo que agradezco. Espero estar a la altura.

Siempre intente dar lo mejor de mí, pero en este mundo también te encuentras con ciertos obstáculos. La gente es muy envidiosa y no quiere que salgas adelante, no quiere brindarte su apoyo. Es un ambiente muy difícil y hay que hacer de todo para caerle bien al promotor, al dueño. No todo es el talento. Mucho funciona por contacto y amiguismos. Como le caigas mal a alguien de la oficina, ya no entras en la empresa. Así es.

Pero yo me preparé muy bien. Me formé viendo muchas luchas, a los mejores, a El Santo, a Blue Demon, a Mil Máscaras, a El Perro Aguayo, al Doctor Karonte, y pensaba, "Tengo que ser igual que ellos". Nunca dudé de mis capacidades: me entregué completamente y nunca vacilé. Soy una persona muy aferrada, que salta los obstáculos que se ponen delante. No me dejo vencer tan rápido.

Pentagón Jr.

Recuerdo que tuve una infancia muy buena y muy bonita. Como todo niño mexicano, a mis hermanos y a mí, la lucha libre nos volvía locos, nos apasionaba. Jugábamos en el cuarto de mi madre y destruíamos todo lo que encontráramos por el camino. Realmente descubrirla nos cambió la vida.

Un amigo me invitó por primera vez a un gimnasio de lucha libre a los catorce años. Al llegar me quedé impresionado porque nunca había visto un ring de cerca. Son como esas cosas que ves en la televisión y luego al tenerlas enfrente sientes que ya las conoces pero al mismo tiempo se presentan totalmente nuevas e irresistibles. Experimenté entonces por primera vez la necesidad de vivir lo que esa gente sentía al estar encima de un ring, al estar luchando contra otra persona, con el público arropándolos con gritos y aplausos. Quería verme en uno de esos pósters que colgaban de las paredes grises en las salas de entrenamiento.

En mi casa ni las luchas veían. Mi padre había sido futbolista profesional y mi madre ama de casa, así que cuando les dije que quería ser luchador, pensaron que era algo pasajero de la adolescencia y que lo iba a dejar. No tenía referencias familiares, cosa que hizo que al principio no lo entendieran y que para mí fuese aún más difícil llegar a conseguirlo. Yo ya tenía un pasado en el deporte, se me daban bien todos, pero especialmente el frontón. Llegué incluso a ganar dinero en los partidos. Pero vi que la carrera en un deporte así iba a ser mucho más difícil y que probablemente el reconocimiento nunca iba a llegar. Son deportes más complicados, menos mediáticos aquí en México.

El camino hacia el reconocimiento fue duro dentro de la lucha libre también. De un grupo de quince o veinte que éramos en el gimnasio, sobresalimos tres o cuatro. Los demás se salían o se perdían en el camino. Algunos se iban para formar una familia y eso no es más que un pretexto. Yo también tengo familia, estoy casado, tengo tres hijas, mantengo mi casa y sigo siendo luchador. Hay obstáculos,

como en todo trabajo, y muchas veces tengo que pasar mucho tiempo lejos de ellas. No estuve en el nacimiento de dos de mis hijas y eso es muy difícil de llevar. Sientes culpa pero al mismo tiempo es tu trabajo, tu deber. En cuanto a ellas, ya se han acostumbrado a que esté lejos, a verme por televisión, a que a veces llegue lastimado y no las pueda cargar por un dolor de espalda, a que no pueda hacer tarea con ellas porque estoy viajando, en fin. Todo esto es una vida muy padre, pero sí se sacrifican muchísimas cosas.

Los obstáculos profesionales, sin embargo, son otros: son tus enemigos, tus rivales en el ring. Yo no tengo equipo, soy un luchador solitario y cuando alguien está delante de mí es un rival a combatir. Tengo muchas ganas de quitarle la máscara al extranjero Australian Suicide, por ejemplo, y a los mexicanos Fénix o Daga. No me voy a enfrentar a un tonto, porque al ganarle a un tonto yo me estoy bajando de nivel. Ellos son muy buenos y sé que me exigirían mucho encima del cuadrilátero. No será nada fácil. Por el contrario, no me interesaría nada luchar contra luchadores como Cibernético, bajaría mi nivel y no quiero eso después de diez años en esto.

Todo este tiempo, estos años han sido un proceso trabajado y largo. Siempre me han gustado las cosas difíciles, que no lleguen rápido. Algunas personas de la AAA que me bloqueaban y me hacían de menos porque pensaban que yo no tenía el nivel ahora agachan la cabeza cuando las volteo a ver. Esa es mi mayor satisfacción, que ellos mismos se den cuenta de lo que he conseguido sabiendo que nadie me ayudó ni me regaló nada. Todo lo que tengo es el resultado de puro esfuerzo, puro corazón y mucha disciplina. Pentagón Jr. está para quedarse y para convertirse en una leyenda de la lucha libre mexicana.

Las recompensas han sido muchas, sin embargo, a pesar de que ceno, como, desayuno y pienso lucha libre, preferiría que mis hijas no se dedicaran a este deporte. Me gustaría que estudiaran una carrera. Si ya después de eso quisieran ser luchadoras, pues que entrenen.

Todo lo que tengo es el resultado de puro esfuerzo, puro corazón y mucha disciplina.

Pimpinela Escarlata

La gente que me conoce sabe que hablo con la verdad por delante. Tuve una infancia muy dura: mi padre nos abandonó cuando yo y mis hermanos éramos muy pequeños. Mi mamá tenía que escoger entre darnos amor o darnos de comer. A pesar de tanta soledad, pude ir a la mejor escuela de todas, que es la vida. Ahí aprendí a ser rebelde, peleonero, y parece que algo vieron en mí mis cuñados, los grandes jefes, los laguneros de Torreón, quienes me adentraron en esto de la lucha.

Así, a los diecisiete años empecé a entrenar. Era la época de Dani Gardenia, Luis Reina y Baby Sharon. En mi primer día entrenando me dieron tal golpiza, que no me pude levantar de la cama en tres días por la calentura. Aun así, no dejé de ir ningún día a entrenar y la motivación se multiplicó cuando conocí a un luchador al que le decían El Flamingo, quien se convertiría en mi gran motivación durante aquellos años.

A los diecinueve debuté en el Toreo de Cuatro Caminos y desde entonces nunca ha dejado de estar vigente. Luché con el nombre de Pantera Rosa, Playboy, Vans, en arenas grandes y chiquitas, pero nunca dejé de luchar ni de ganarme el respeto de mis compañeros.

Durante esa época, en el Toreo de Cuatro Caminos tuve a maestros como Dr. Wagner Sr., Gran Markus Sr., Black Charly o Halcón Soriano, quien fue quien me bautizó con el nombre con el que me he hecho famoso. Recuerdo cómo me hicieron quitarme mi máscara de Pantera Rosa y Halcón Soriano me dijo: "Ya no serás más Pantera Rosa. Ahora serás Pimpinela Escarlata, como el playboy que se dedicaba a robar a los ricos para dárselo a los pobres". Él me bautizó y me sugirió quitarme la máscara.

Han sido ya muchos años de éxitos. Años en los que conseguí ganarme el respeto del público y de los compañeros, donde conseguimos poner en su lugar a los luchadores exóticos a pesar de todas las complicaciones que tuvimos al principio. Muchos pensaban que simplemente por ser exóticos no estábamos preparados para la lucha libre, pero gracias a luchadores como Rudy Reyna, May Flowers, Baby Sharon y al apoyo de Antonio Peña demostramos a la gente lo contrario. Me siento muy satisfecho de todo lo que he logrado y por

el respeto que me he ganado entre mis compañeros, porque no comencé nada más joteando y besando, yo comencé luchando, enfrentándome a La Parka, a estrellas grandes. Yo demostré primero que era luchador: abajo, en lo personal, me llevo bien con todos; arriba, dentro del ring, con la pena, somos enemigos.

Ahora puedo decir que tengo todo para ser feliz. El de arriba sabe que digo la verdad. Trato de acercarme a Dios y portarme bien; "todo en vida", como siempre he dicho. Hay traumas que nunca se olvidan, como el abuso que sufrí de pequeño en manos del patrón de mi mamá, a los trece años. Esas cosas te dejan un resentimiento que nunca se borra pero, ¿qué más puedo pedir? Tengo el amor de mi madre, quien me carga de energía positiva, tengo el éxito en la lucha libre gracias al esfuerzo y la dedicación de muchos años. Hago lo que me gusta y lo transmito, amo mi deporte y soy feliz en el ambiente. Siempre estoy deseando salir al ring para jotear, para besar, para luchar y contagiar a la gente con mi buena vibra. Espero que siempre me recuerden con alegría, que hablen bien de mí: "¡Mira, ahí viene la que baila! ¡Ay, la que besa! ¡La Pimpi!". Aquí estoy y así soy. ¡Y apláudanme!

> Yo no comencé nada más joteando y besando, yo comencé luchando.

Psycho Clown

Podría asegurar que desde que estaba en el vientre de mi madre quise ser luchador. Lo llevaba en la sangre, ya que mis abuelos, padres y tíos pertenecían a este mundo y crecí metido de lleno. No solo me formé viéndolo, sino que comía gracias a ello. Todo era posible gracias a la lucha libre. Era la manera de subsistir de toda la familia.

Cuando iba a las luchas de pequeño a ver a mi papá, ver cómo seis mil aficionados gritaban su nombre me ponía la piel chinita, me estremecía. Quise entonces formar parte y seguir con la dinastía de mi familia dentro de la lucha libre, la dinastía de los Alvarado. Seguir el ejemplo de mi papá, Brazo de Plata de Los Brazos. Somos dieciocho luchadores en mi familia. Podríamos armar días enteros de programación Alvarado y carteles enteros con nuestros nombres.

Es magia
para los
luchado-
res y para
todos...
todos
estamos
en esto.

Así fue cómo a los ocho años empecé a entrenar lucha libre con mi tío, Brazo Cibernético, en un gimnasio de la colonia Guerrero. También me entrenaba mi abuelito, Shadito Cruz. Después tuve varios profesores: El Faisán, el Último Gladiador, Satánico, Franco Columbo, El Apache. Ellos y mi padre me enseñaron todo lo que sé de la lucha y de la vida. Me hicieron llegar hasta aquí junto con el calor del público, que son quienes realmente importan.

Uno de los momentos que llevo grabado a fuego en mi memoria fue cuando a mi papá le quitaron la máscara en una pelea después de una caída en Monterrey. Fue muy doloroso ver caer la máscara que le dio vida a mi papá. Y por verla caer se acrecentaron mis ganas de luchar. Quería vengar a mi papá. Todavía no he tenido la oportunidad de quitarle una máscara a Los Villanos, pero espero poderlo hacer pronto. No voy a morir tranquilosi no lo hago.

Cuando mi padre llegaba a entrenar conmigo, todo golpeado después de sus luchas por el país, no tenía ninguna pena y me gritaba: "¡Párese bien! ¡Haga esto bien! ¡Brinque bien! ¡Póngase como luchador, camine como luchador!". Él me preparó psicológicamente para este deporte tan duro, que con el tiempo me ha provocado múltiples fracturas. Se me ha desviado la quijada tres veces, se me han reventado los tímpanos dos veces cada uno, tuve una fractura en la espalda, la rodilla, el tobillo, en la cabeza, todo eso sin contar las decenas de cicatrices por todo el cuerpo. Hay luchadores que son muy colmilludos y que te destrozan.

Mi debut sucedió el 2 de abril del año 2000, hace ya casi quince años, bajo el nombre de Brazo de Plata Jr., pero como muchos luchadores, a lo largo de tu carrera vas cambiando de nombre, así que después fui Kronos y llegué ahorita a Psycho Clown. En la lucha libre tienes que ir renovándote. Es un camino que vas cumpliendo con mucho cariño. Por ejemplo, recuerdo mi nombre de Kronos con mucha satisfacción, pues evoca toda una etapa de mi vida: lo inexperto que era en ese momento, lo que he cambiado y mejorado; es como poder analizarme y ver el tiempo pasar gracias a estos personajes que me tocó representar.

Ahora tengo veintiocho años y llevo casi quince años en esto. Veo los errores que cometía al principio, recuerdo cómo la gente me abucheaba cuando era más joven. Todo forma parte de un proceso vital.

La lucha para mí solo es un reflejo de la vida misma. Es magia para los luchadores y para todos, desde el que vende los refrescos, hasta el aficionado, el mascarero, el que pega los programas, el anunciador, todos estamos en esto, comemos y vivimos por esto. Este mundo te va envolviendo, la misma gente te envuelve. Todos y cada uno. Mi familia ha entendido siempre el mundo de la lucha libre porque todos estamos en él. Aunque al principio tuvieron una época en la que no confiaban mucho en que lo iba a lograr, siempre hemos estado muy unidos. No verles tanto como desearía es uno de los mayores sacrificios de esta profesión.

Pero mi medicina para todos los males es seguir luchando. Aunque a veces no pueda caminar o no me pueda parar de la cama, es cuando no estoy luchando cuando me siento más lastimado. Antes de subirme a un ring empiezo a calentar, empiezo a entrenar y empiezan a irse los dolores, empiezo a relajarme y bajo a luchar como si nada. Bendita lucha libre.

Aunque a veces no pueda caminar o no me pueda parar de la cama, es cuando no estoy luchando cuando me siento más lastimado.

Rey Mysterio

La lucha está presente en mi vida desde mi infancia en Tijuana. Todo fue gracias a mi tío, Miguel Angel López Díaz, hermano menor de mi madre, mejor conocido como Rey Mysterio. Desafortunadamente él no pudo tener familia y fui lo más cercano a un hijo suyo. Siempre que mis padres salían a algún lado, me dejaban en su casa, desde los tres años, y con él descubrí la magia de la lucha.

Recuerdo que lo acompañaba a los gimnasios para verlo entrenar y me sentaba en una esquina por horas viéndolo entrenar. Cuando le tocaba luchar en el Auditorio de Tijuana, yo me iba con él en el coche y veía cómo se colocaba la máscara antes de bajarse a saludar a los niños que lo veían como a un superhéroe y lo esperaban en la entrada para pedirle un autógrafo y tomarse fotos con él. Me parecía algo increíble. Yo no veía mas allá de la lucha.

En su casa jugábamos a las luchitas, corriendo por los pasillos y brincando en la cama dando mortales hasta que uno se rindiera. Me encantaba abrir su cajón de máscaras donde podía escoger la que yo quisiera y ponérmela para sentirme "Rey Mysterio Junior"

y soñar que yo era el sucesor, porque además yo sabía que era el único niño en la casa.

Llegó un momento en el que mi tío, al ver mi interés en este deporte, empezó a ir al gimnasio, no tanto por él, sino para entrenarme a mí. Tendría unos ocho o nueve años cuando ya estaba metido en la escuela de lucha y él era uno de los profesores. Siempre fui el más pequeño, el que me seguía tendría unos diecisiete años. Siempre fui el mocoso del grupo y jamás recibí un trato preferencial por ser el pequeño o el sobrino de Rey Mysterio. Los azotones, golpes y manazos eran parejos para todos. Muchas veces me bajé llorando del ring, esperando que alguien me fuera a consolar o a convencer de regresar al entrenamiento, y no me quedaba mas remedio que volver después de haberme desahogado en la esquina y ver que nadie se detenía a ver qué me pasaba: me ganaban las ganas de volverme a formar en la fila para hacer el siguiente movimiento.

Mi tío me decía: "Aquí no van a haber preferencias" y ahora entiendo por qué. Ese trato me fortaleció dentro y fuera del ring. Hasta la fecha, me meto a un cuadrilátero, a un ring y sigo siendo uno de los mas chicos. Eso lo he usado como ventaja, lo he sabido aprovechar y yo creo que eso es lo que me ha llevado al estrellato. Mi madre era aficionadísima a la lucha y se sentaba siempre en primera fila para ver a su hermano, pero dejó de ir a ver las funciones en el momento que me subí al ring.

Mi primera lucha fue a los catorce años, y luché con el nombre de Lagartija Verde. No podía entender por qué mi tío no me había puesto el nombre de Rey Mysterio Jr., que yo sentía que merecía tanto por los años que me había visto entrenar como por ser el único de la familia que siguió sus pasos. Él me contestó que no estaba listo todavía para merecer el nombre. Después de varias luchas, me puso el título de Colibrí porque es un pájaro chiquito que se la pasa volando de flor en flor y mi estilo siempre había sido muy rápido, muy aéreo, y él sintió que yo me identificaba mucho con ese ser volador. Él mismo hacía mis equipos y hasta la fecha se dedica a diseñar máscaras para otros luchadores.

Seguí mi carrera como Colibrí en las luchas "de regalo" en ocasiones ante siete mil espectadores. Mi nombre aparecía hasta abajo del programa, muy chiquito, pero para mí era muy emocionante ser

anunciado junto con El Hijo del Santo, El Negro Casas, Los Brazos, Los Villanos, etc., todos los luchadores que yo admiraba desde chico.

Uno de los recuerdos más bonitos que tengo sucedió a los diecisiete años, cuando ya me había ganado el reconocimiento del público en las segundas luchas y justo antes de empezar una función en Tijuana, el anunciador pidió la atención del público y mi tío, sin haberme dicho una palabra, subió al ring para dar un anuncio: "como ustedes saben, Colibrí es mi sobrino y ha estado entrenando lucha desde hace varios años. Hoy es una noche muy especial porque ustedes como público serán testigos del nacimiento de un personaje nuevo: Rey Mysterio Jr. En ese momento me quitó la máscara y me puso, sin que se me viera el rostro, la nueva máscara que él mismo había diseñado, bautizándome con el nombre Rey Mysterio Jr. Nunca olvidaré la energía positiva que sentí.

Después de esto se vinieron oportunidades grandes, como el poder ir a México y luchar con AAA. Esto fue gracias a Konnan, quien ya era una mega estrella de la lucha. Él es el responsable de que mi vida cambiara por completo. En ese entonces, yo vivía en Tijuana y cruzaba todos los días la frontera para estudiar en San Diego, para después trabajar en una pizzería por la tarde donde mi hermano era gerente y regresar a entrenar lucha de 8 a 10 p.m. Esa era mi rutina, además de ver a mi novia, que ahora es mi esposa. Cuando estás joven, sientes que lo puedes hacer todo. Fue cuando recibí la llamada de Konnan, quien me advirtió que si quería ser un luchador reconocido a nivel nacional, era necesario ir a México a probar mi suerte en una nueva empresa que se estaba formando. Konnan convenció a mis padres y me fui un verano. Ya no regresé a mi casa. Me costó mucho dejarlo todo y pronto se me acabó el dinero. Empecé viviendo en un hotel y acabamos durmiendo en un gimnasio junto con seis luchadores más. Dormíamos en el piso, cooperábamos entre todos con lo poquito que teníamos para comprar atún y pan, y así aguantamos hasta que arrancó la AAA en forma. Nuestra primera función fue en Veracruz y resultó todo un éxito. Todo pasó muy rápido y gracias a Dios mi novia me esperó.

Muchas veces me pregunto qué hubiera sido de mi vida si no me hubiera lanzado en ese momento a la capital. De ahí a escalar, escalar y se me abrieron más puertas: pronto la gente en México se

Siempre fui el mocoso del grupo y jamás recibí un trato preferencial por ser el pequeño o el sobrino de Rey Mysterio.

91

preguntaba quién es este chamaco de diecisiete años que viene a innovar la lucha mexicana. Fue un éxito tan grande, que cuando te llega a una edad tan temprana, no sabes cómo reaccionar, cómo tomar las cosas. También estaba entrando dinero y gracias a Dios mantuve los pies firmes sobre la tierra y seguí enfocado en mi pasión.

Para mí no había meta más alta que la de llegar a México; en ningún momento pensé en la WWE, nunca pensé tener la llave para poder abrir esas puertas. Sin embargo, la WCW estaba aceptando a todo el talento mundial para poder competir con la WWE y dentro de ese talento estaba considerado Rey Mysterio. Una vez más la introducción a este mundo fue gracias a Konnan. Él ha sido un mentor para mí. Sabe que soy muy dedicado a este deporte y me conoce desde que tenía trece años. Hemos creado una relación de hermanos.

En la WCW duré casi cuatro años, hasta que la compró la WWE. Tarde o temprano llegó la llamada para ser parte de esta empresa y tuve que empezar otra vez desde cero. Mi prioridad era demostrar una vez más que yo también podría sobresalir en ese ámbito. No pasaron dos años cuando Rey Mysterio ya era una sensación. En este caso, con gran orgullo te puedo decir revolucioné el estilo de la lucha libre en la empresa ante los ojos de aficionados a nivel mundial. Todavía no estaba tan lastimado de la rodilla, que al final me causó un total de siete operaciones por la ruptura de ligamentos. En esos catorce años que tuve de carrera logré ser el primer campeón mundial enmascarado, de mi peso. Eso ya quedó marcado en la historia. En esta última etapa de mi carrera, me gustaría dejar escuela para esta nueva ola de luchadores que van llegando, quiero pensar que fui hasta cierto grado una inspiración para que ellos hagan el estilo de lucha que se practica ahorita. Quisiera poder decir que fui uno de los que cambió el deporte de la lucha.

No sé cuánta gente en el mundo tenga el privilegio de poder decir que lograron alcanzar el sueño que siempre tuvieron desde chicos, de ganar dinero y conocer el mundo haciendo lo que les gusta. Esto no se logra solo, es gracias a personas como mi esposa, que tuvo que sacrificar su carrera en un momento de su vida para trabajar y poder apoyarme en una etapa en donde no tenía nada. Soy muy afortunado.

Con gran orgullo te puedo decir, revolucioné el estilo de la lucha libre.

Sexy Star

Al contrario de la mayoría de los luchadores, yo nunca me imaginé que iba a ser luchadora profesional. De pequeña, practiqué ballet, danza folclórica, karate, desde cosas más dulces, a otras más rudas. Todos los deportes habidos y por haber pero jamás, jamás, jamás pensé en la lucha libre.

Tampoco tuve muchas oportunidades para pensarlo porque estaba muy enfocada en la relación sentimental que tenía en ese momento. Estaba convencida de que era el hombre de mi vida y daba todo por él. Pero no salió bien dado que él me maltrató mucho psicológicamente. Cuando te maltratan psicológicamente, la recuperación es mucho más lenta.

Al salir de esa relación tóxica caí en una profunda depresión durante la que pensé en quitarme la vida muchas veces. Mis padres me apoyaron mucho, pero en esas circunstancias nadie sabe cómo actuar ni qué decir. Ellos estuvieron presentes, mostrándome su cariño y motivándome a que hiciera deporte y eso ya fue suficiente.

Un día mientras estaba en la cama vi un programa en el que pasaban unos cursos de defensa personal. Me llamó la atención y pensé que sería bueno aprender a defenderme, pero también para poder soltar toda la rabia que cargaba dentro de mí. Así comencé en el boxeo, en el karate y en el muay thai, donde conseguí trabajo.

Conocí a gente de ese mundo y me invitaron a un evento de lucha. Ahí saqué todo lo que tenía dentro, viendo cómo esos hombres fuertes luchaban unos contra otros y me recordó mucho a lo que me había pasado por esa misma actitud masculina de imposición. Solo quería gritar y gritar. Grité tanto, que una persona se acercó sorprendida por lo que estaba diciendo y me preguntó si era cierto todo eso que sentía. Le dije que sí y que quería subirme ahí arriba y luchar y demostrar a todos quién era. Así empezó todo.

Entrené mucho durante un tiempo y llegó el día de subirme por fin al ring. Fue un momento inolvidable porque todo el mundo gritaba y me llamaban "güera" aunque no sabían ni quién era. Supongo que cuando estás ahí transmites ciertas sensaciones a la gente, transmites valentía y alegría, porque muchos niños y niñas acababan subiendo y bailando conmigo.

En ese momento, con todas esas sensaciones, despertó algo en mí. Quise morir por una persona que no valía la pena y en ese momento, toda esa gente que no me conocía me estaba ovacionando, me estaba gritando y me aplaudía. Sentí algo que me encantaba, que era muy gratificante, y recuerdo que pensé: "Aquí muero y aquí mismo renazco". Ahí comenzó una nueva vida para mí.

Supe que la lucha era mi misión. Durante la depresión le pedía a Dios que me quitara la vida, que no quería seguir en este mundo. Como no lo hacía, me preguntaba que entonces por qué había venido aquí. Me dejé guiar, seguí las pistas de mi destino y me trajo hasta aquí, hasta la lucha libre.

La mala relación que desarrollé hacia los hombres después del maltrato que sufrí me ayudó en un principio para hacerme un hueco. Toda esa rabia que a mí me surgía cuando ellos me decían cosas como: "¿Pero qué hace una niña fresa aquí?" o "No vas a jugar muñecas ni vas a modelar, aquí es lucha y son golpes", la usé para luchar más fuerte y más de una vez salía de las luchas en ambulancia. Pero una vez en la puerta del hospital, ya quería volver. Esos golpes solo me hacían más fuerte y el hecho de que alguna vez en mi vida me hubiesen hecho sentir menos solo me hacía querer demostrar que yo era más y más.

Entré en la AAA porque el presidente, Dorian Roldán, me dijo que tenían un personaje para mí, que tenía todas las características para que yo lo encarnase. Así se creó Sexy Star.

Enemigos para mí lo son todos y todas. No me gustaría mencionar a ninguno porque no terminaría nunca. Esta es una carrera muy celosa y llena de envidias, y se van creando rivalidades con el paso del tiempo que se acaban llevando al ring.

Mis padres han sido el pilar más importante de mi vida. Después de haber obtenido la licenciatura en ciencias de la comunicación, llegué un día y les dije: "Los invito a las luchas porque voy a luchar". Se asustaron en un principio, pero finalmente me dijeron que hiciese lo que más quería, que siguiese mis sueños. Creo que voy a repetir lo mismo con mi hija, y si a ella le gusta la lucha libre, la voy a apoyar, pero que sea la mejor, no quiero que sea una más.

Que alguna vez en mi vida me hubiesen hecho sentir menos solo me hacía querer demostrar que yo era más y más.

Villano IV

La vida puede traer muchas ironías: provengo de una dinastía de luchadores y soy el quinto hermano que se dedica a este deporte, pero aunque parezca mentira, nuestro padre no quería que nos dedicáramos a la lucha libre. Por suerte, al ser el más pequeño de mis hermanos lo tuve más fácil, pero todavía no me olvido de la decepción de mi padre cuando le hice saber mi decisión. "¿No basta con que tus hermanos me den un problema a mí, a tu madre? ¿Ahora me lo das tú, el más chico de todos?". No tuvo otra opción que aceptarlo.

A pesar de la negativa que encontramos al principio de nuestro padre, él nunca nos ocultó la grandeza de este deporte, pero tampoco sus dificultades. Mis hermanos siempre le preguntaban si acaso era algo malo lo que él practicaba. "No, no es malo, al contrario. Es un deporte muy bonito, es un deporte que me ha cultivado y me ha formado como ser humano, pero es un deporte muy duro y difícil, muy peligroso, que desgraciadamente te quita parte de tu integridad física". Por esa parte, mi papá no quería que fuéramos luchadores.

Ray Mendoza, El Potro Indomable, fue mi papá, y junto con el Villano I, Villano II, Villano III y Villano V, formamos una de las más grandes dinastías de la lucha libre mexicana. Por eso, lo más difícil para mí no ha sido llegar a destacar en la lucha libre. No me corresponde decir cuál es el lugar que ocupo —eso le corresponde a la prensa, al público o a los promotores—, para mí, mi mayor reto siempre fue tener el éxito que corresponde a esta familia de puros triunfadores.

También por esa herencia siento una responsabilidad muy grande. Son muchos los luchadores que quieren retarme por la máscara, por eso, que no se preocupen que podrán intentarlo. Siempre me enseñaron a enfrentar mis miedos. Mis hermanos, Villano III y Villano V, fueron dos de los luchadores que más apostaron su máscara. Tuvieron muchísimas victorias pero, claro, el que juega con fuego termina quemándose. Ahora soy el único hermano con máscara y espero poder vengarme, en nombre de mis hermanos, quitándoles la máscara a Atlantis y a El Último Guerrero. Ojalá Dios quiera que algún día haya la oportunidad.

Parece que Blue Demon Jr. también quiere apostarse la máscara conmigo. Estoy dispuesto a hacerlo, cuando y donde él quiera. No me

Ahora soy el único hermano con máscara y espero poder vengarme, en nombre de mis hermanos.

queda mucho tiempo arriba de un ring, por lo que no le tengo miedo a ningún reto. Sé que no me queda mucho en la lucha libre por mi integridad física. Tengo una placa en el cuello con cuatro tornillos, estoy operado de mi hombro izquierdo, de mi rodilla izquierda, tengo rupturas de algunos músculos, de varios ligamentos y contra eso es difícil mantenerse. Sin embargo, como luchadores que somos, nunca nos rendimos. Si hay que luchar contra las lesiones, se lucha.

No sé cuánto tiempo me quede en este hermoso deporte, pero sé que es poco y lo quiero dar con dignidad, con respeto y principalmente con mucho amor. No quiero quedarle a deber nada al público. Quiero que recuerden que, cada vez que vieron luchar al Villano IV, dio todo lo que tenía arriba de un ring.

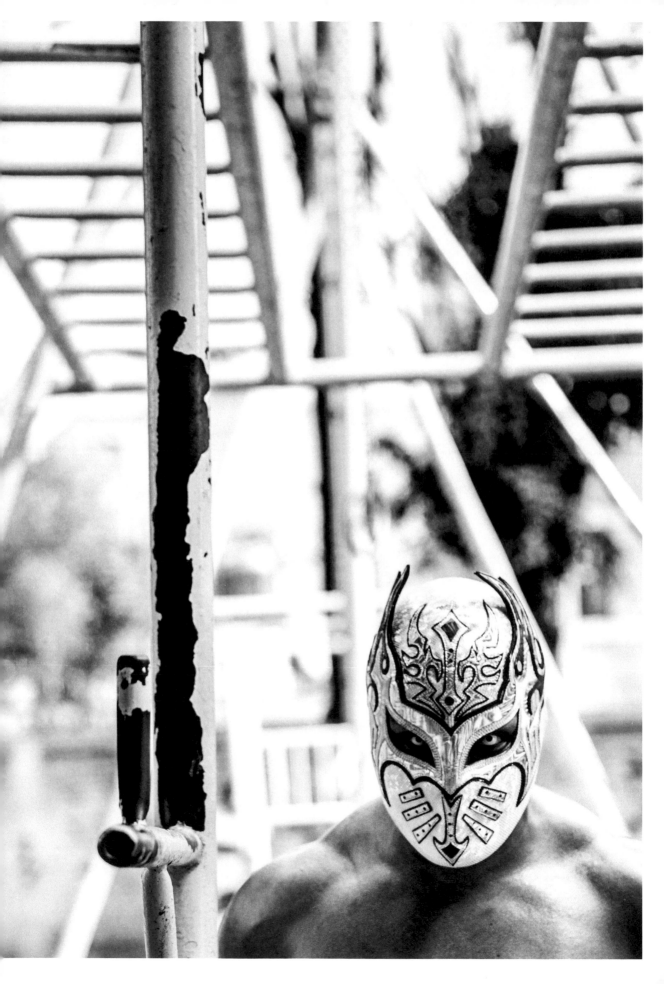

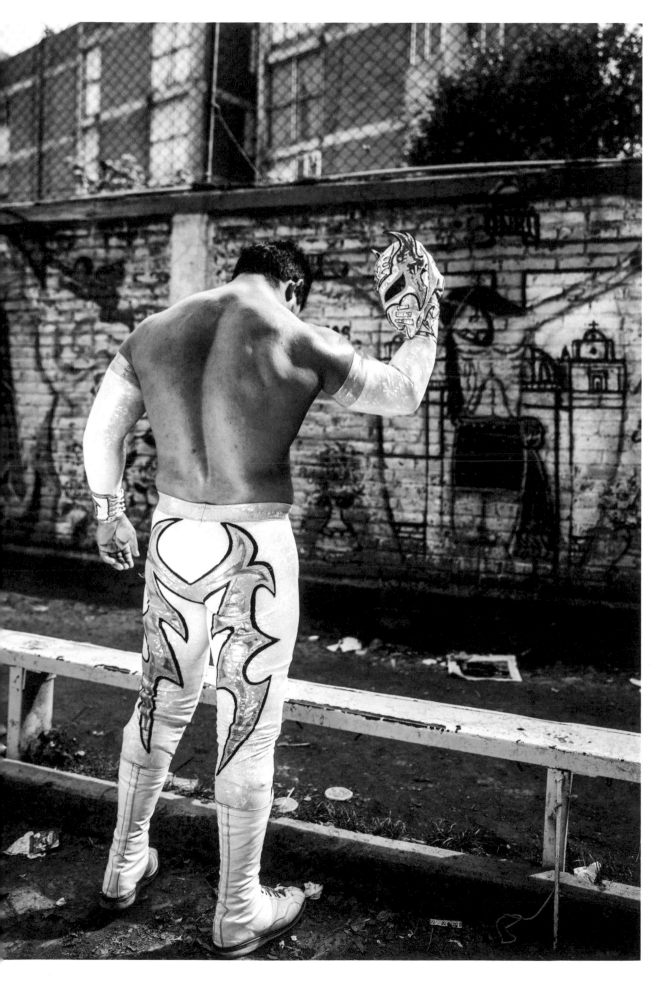

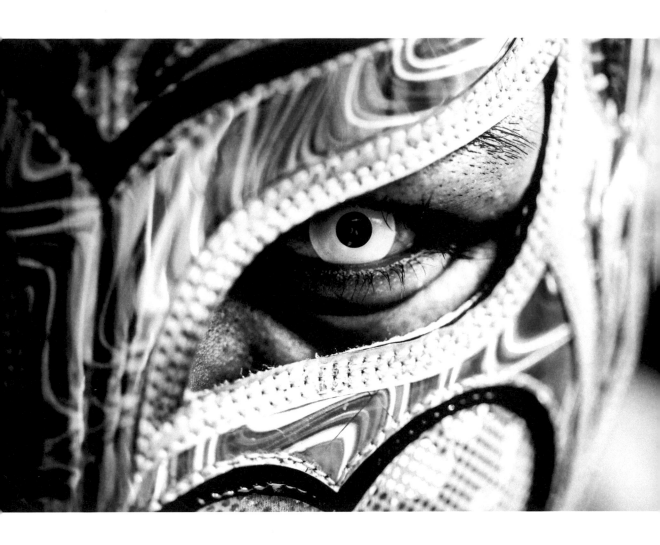

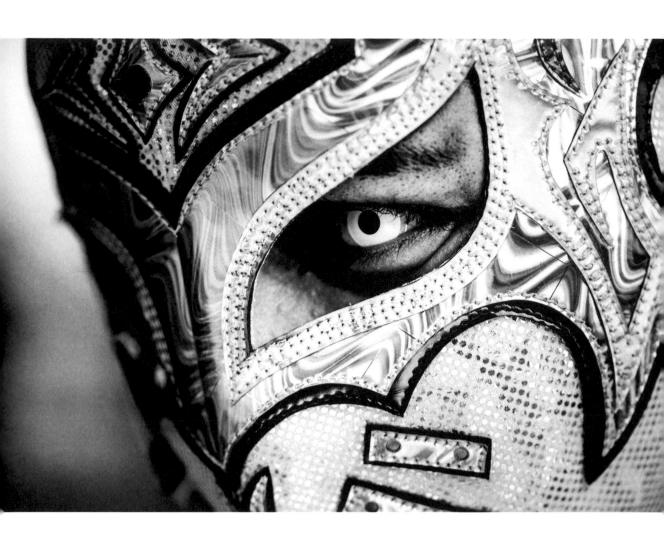

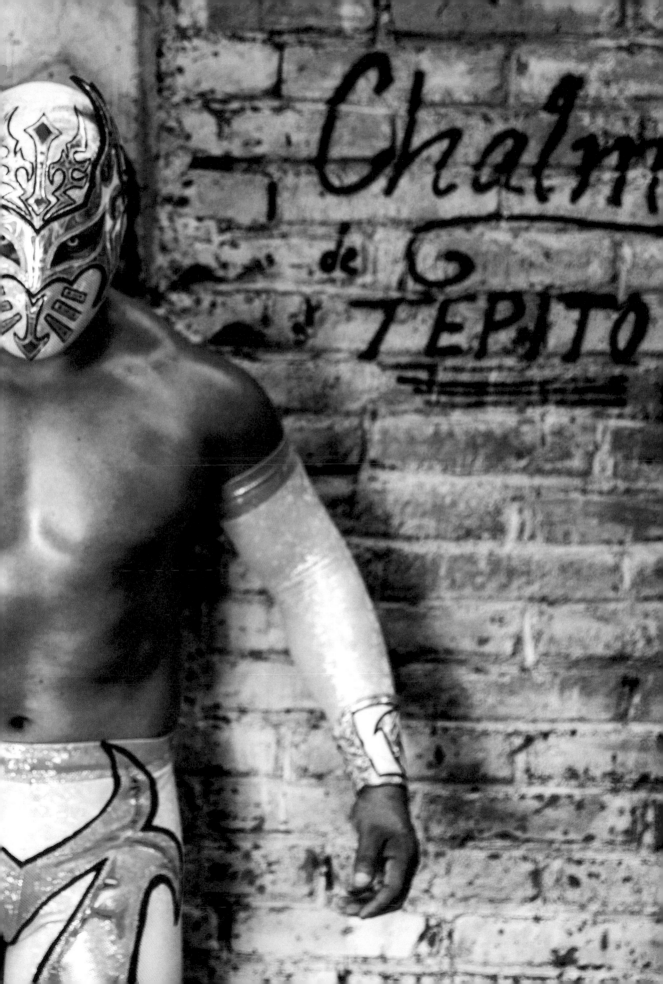

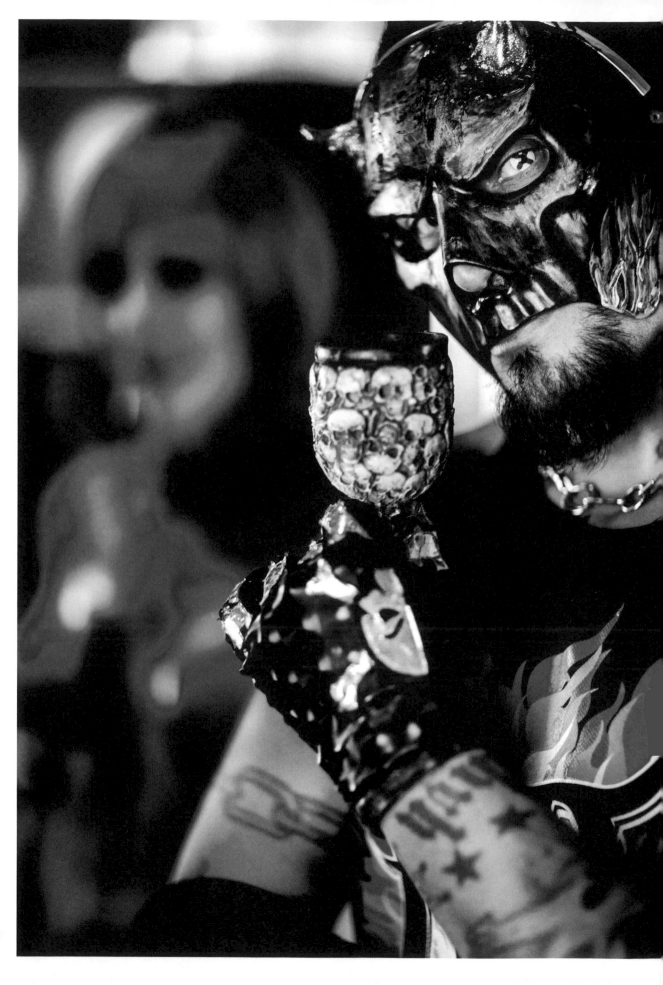

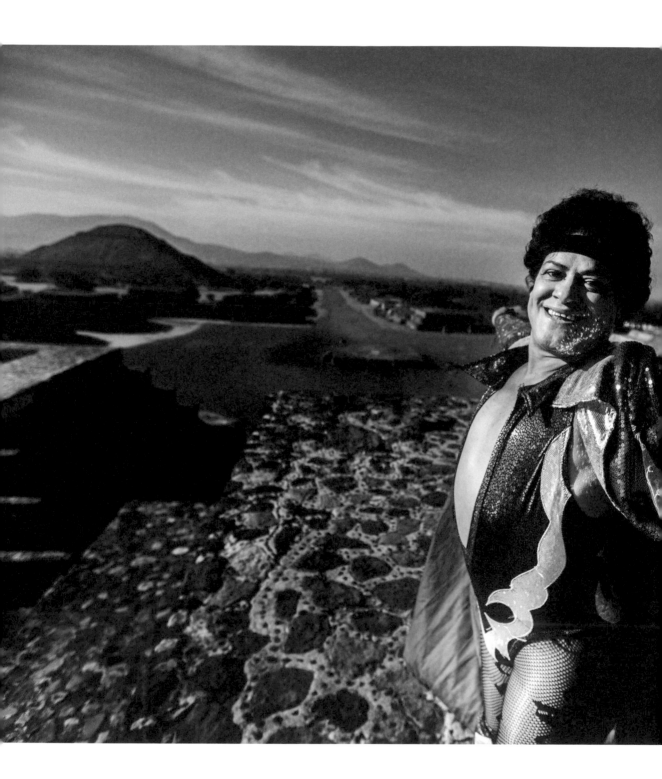

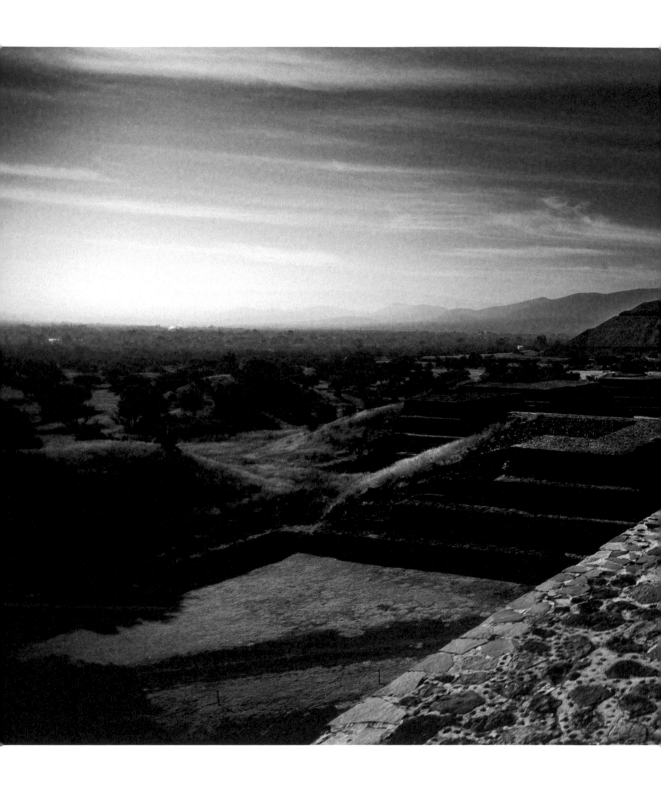

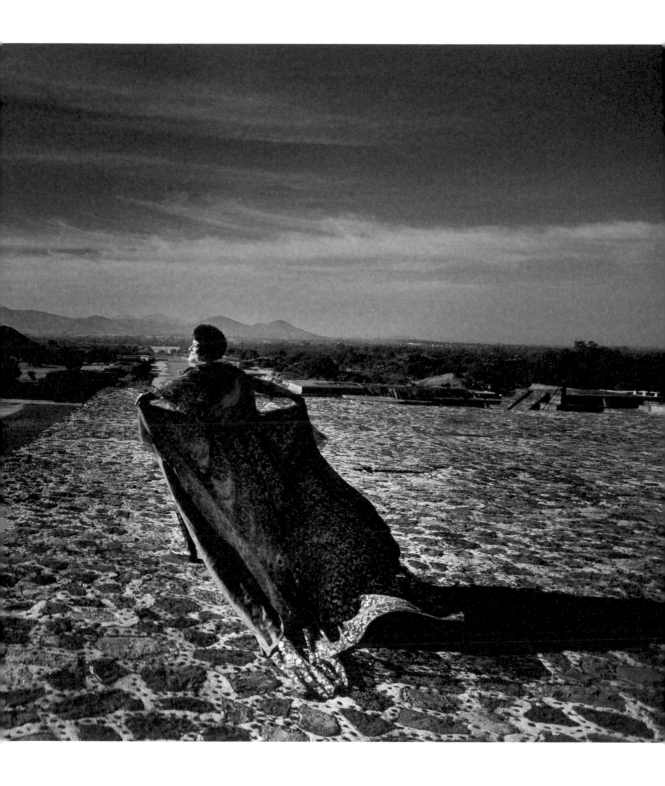

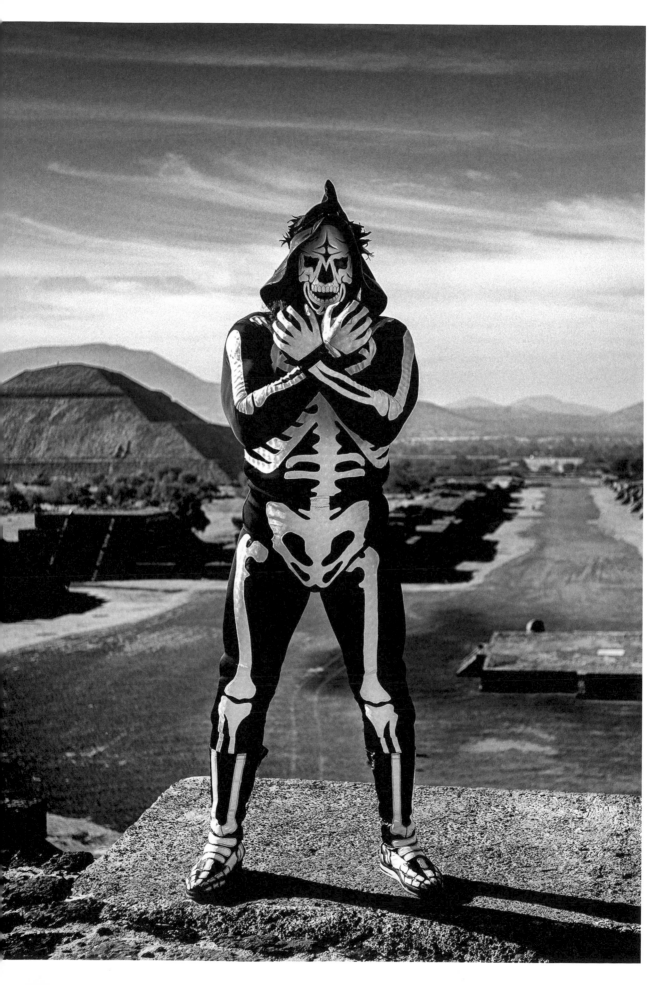

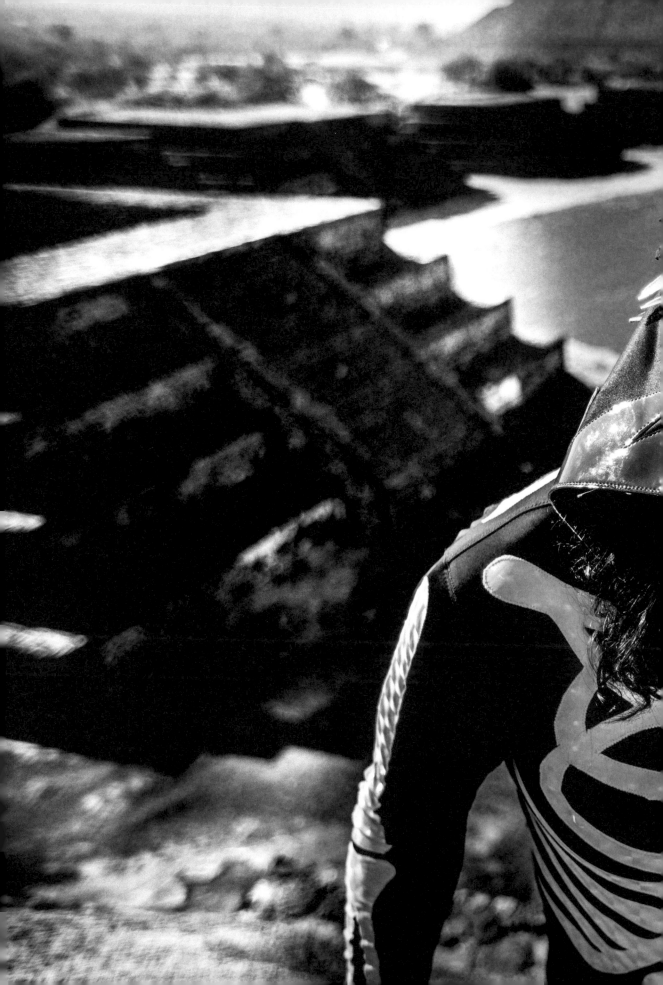

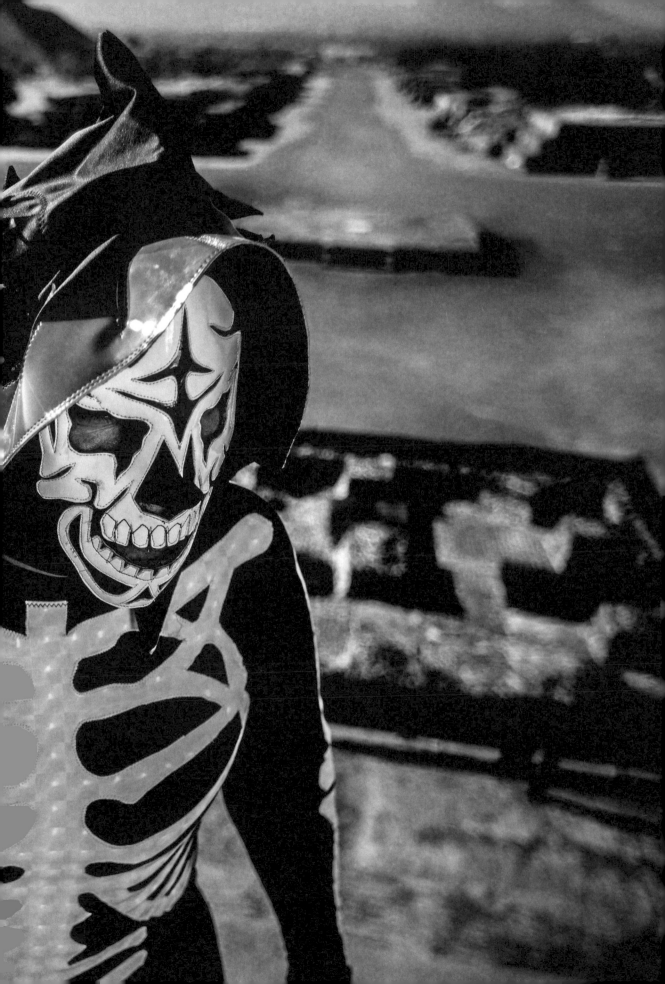

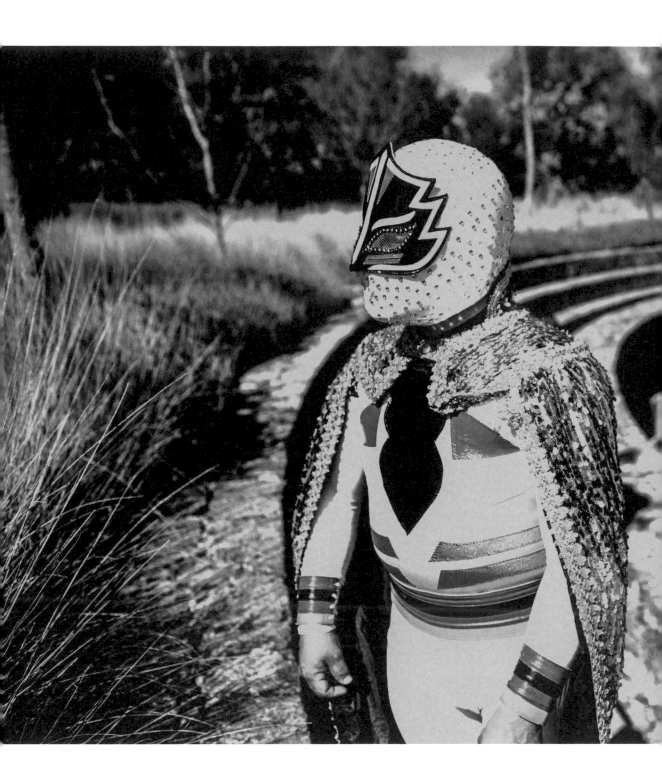

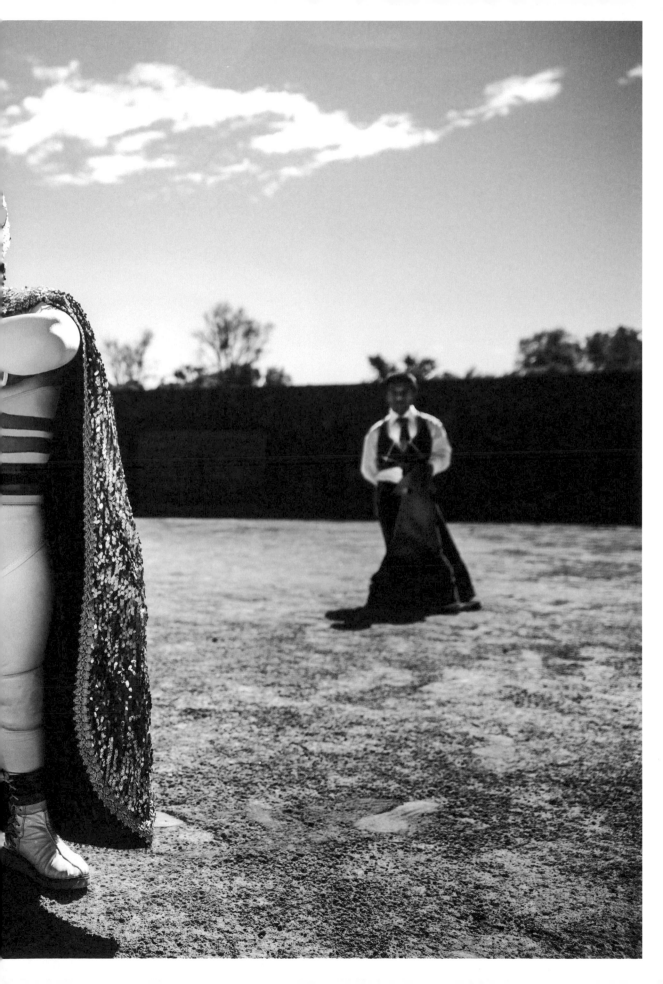

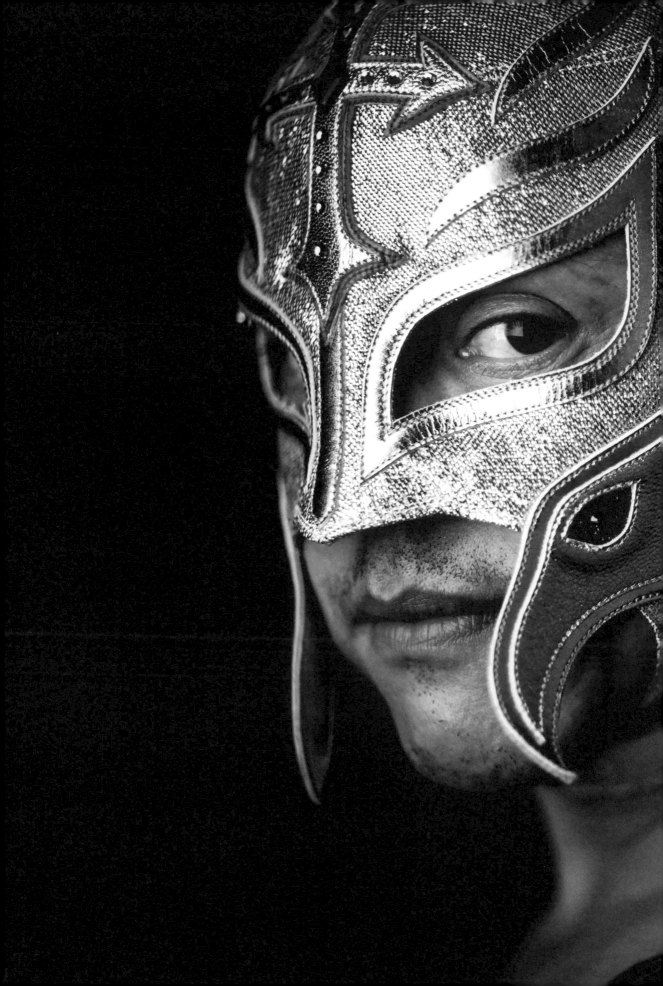

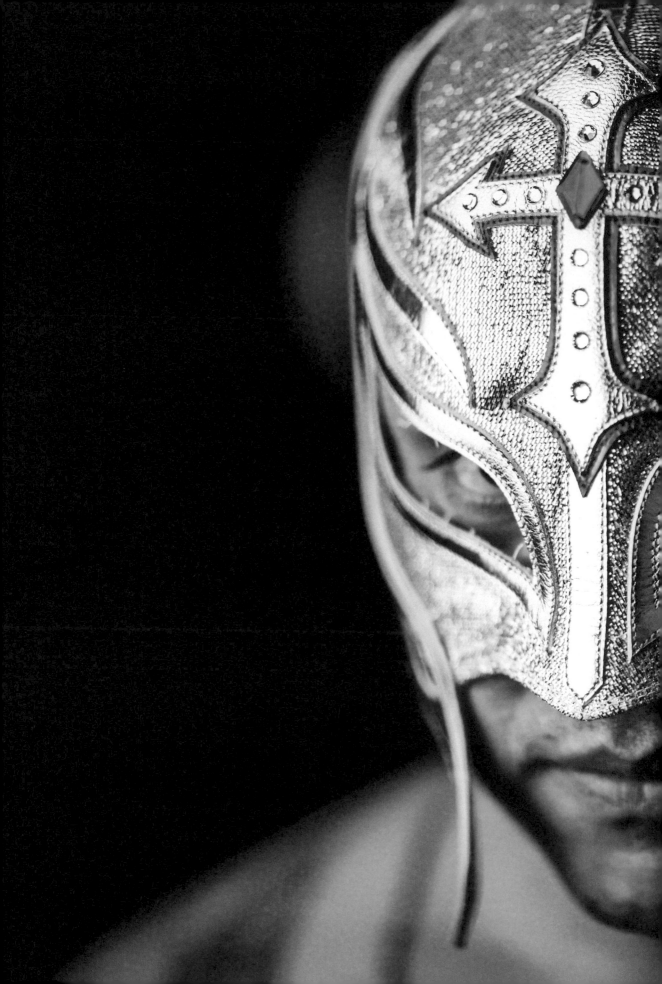

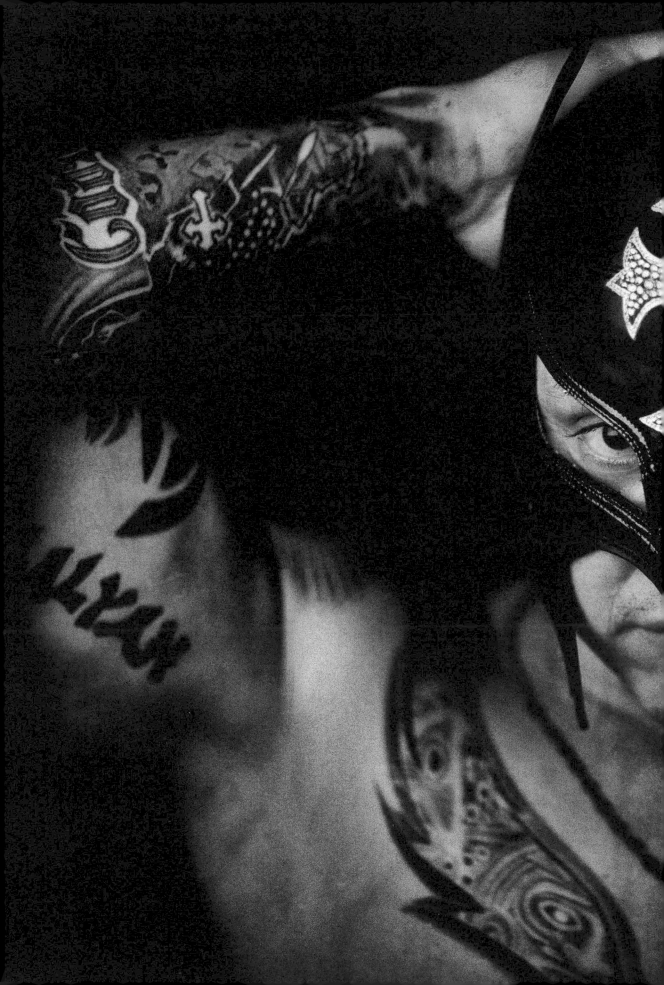

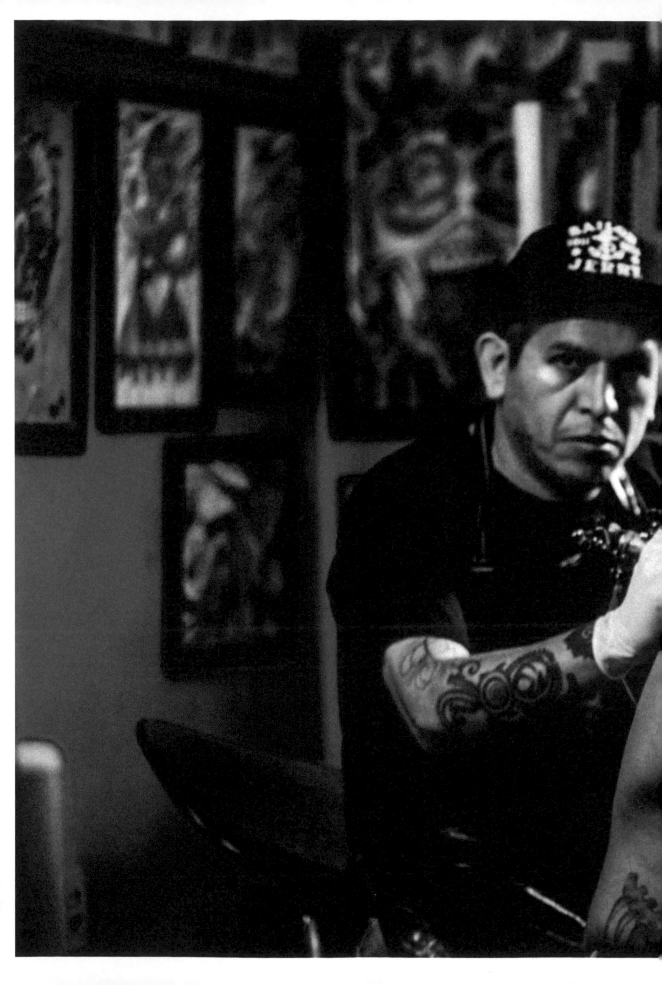

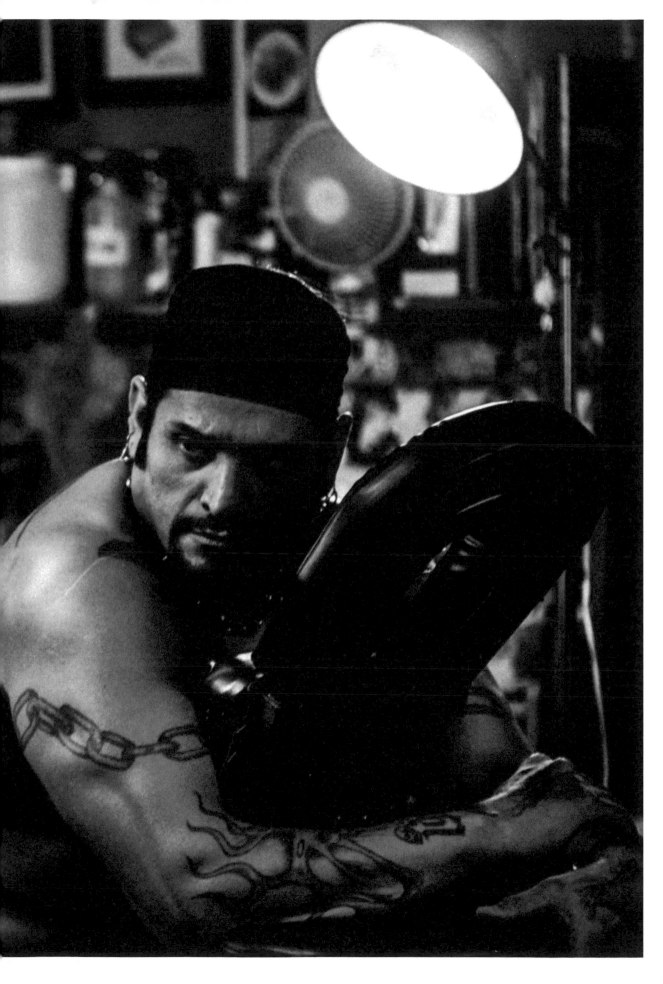

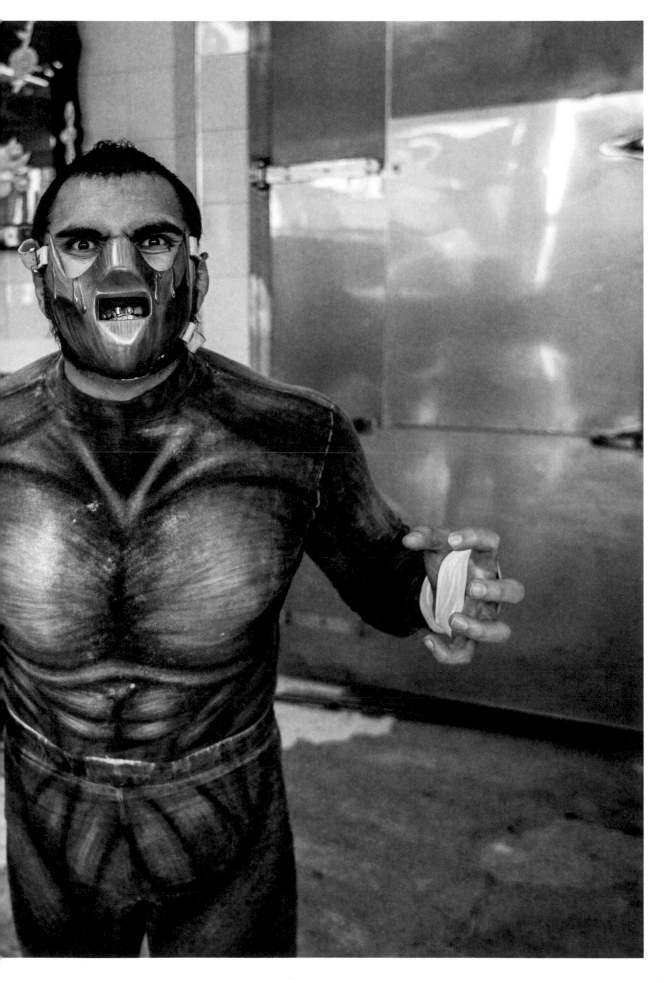

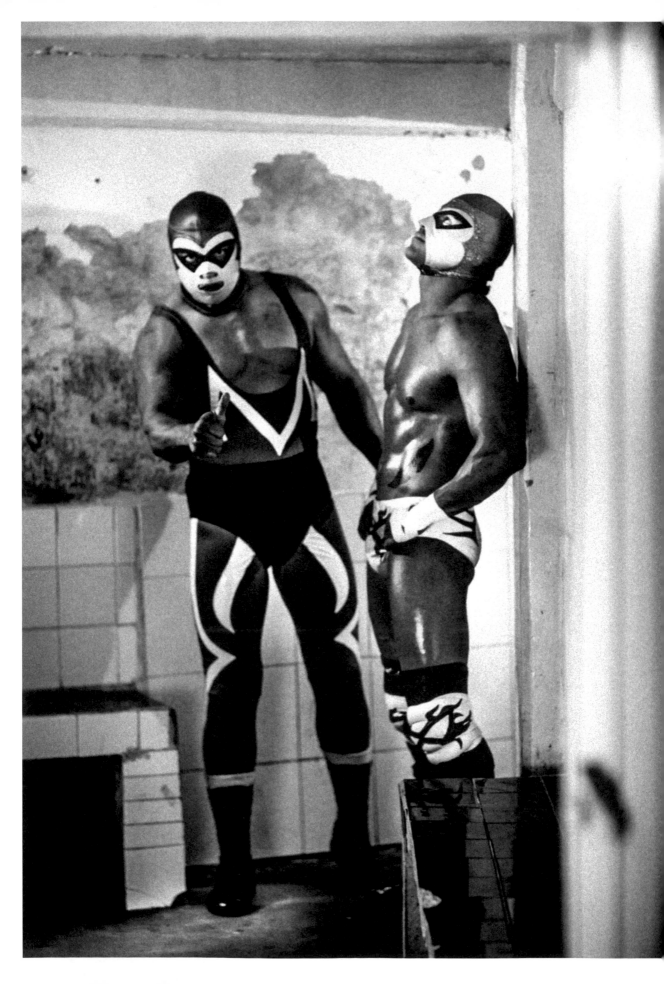

LUCHA LIBRE
ARENA ISABEL

Pantalla Gigante BELLAS EDECANES ¡C.M.L.L. LUZ y SONIDO

JUEVES 12 DE AGOSTO
'04 A LAS 9:15 P.M.

LAS ESTRELLAS DE LA T.V.

RAYO DE JALISCO JR

SHOCKER CON KEMONITO Y ZUMBIDO

CONTRA

TARZAN BOY
ULTMO GRO. Y REY BUCANERO

SALDRAN CHISPAS

VOLADOR JR, MISTICO Y SPIDERMAN
SUPER CRAZZY, AVERNO Y MEFISTO

VS

DOS LUCHAS MAS Luneta Gral. $80 Gradas $50 Niños Gradas $30

Preventa de Boletos desde el Martes en Taquilla NO FALTES TE ESPERAMOS

LUCHA LIBRE!!

JUEVES 14 DE DIC. - 1961

A LAS 8.30 DE LA NOCHE

¡¡PROGRAMON DE

Lucha Super E

Presentación del Salvaj

RAY

RAÚ

Ray Mendoza

·A·R·E·N·A
·O·LIMPIA·

CORREGIDORA SUR 19, QUERETARO, QRO.
FRENTE AL MERCADO ESCOBEDO

RAN CATEGORIA!!

a de 2 a 3 caídas sin límite de tiempo

Sonora, Ex-Campeón Mundial Semi-Completo

MENDOZA
--- VS. ---
L REYES

dor de Gori Guerrero

LUCHA LIBRE

ARENA PUEBLA
a las 9.15 p. m.

Sensacional REVANCHA

RAY MENDOZA

CARLOS MAYO VS
BENNY ROMERO

Luis Torres vs Ciclón Rojo

Sábado 9 de Febrero de 1963

..S ESPANTO!

BOB KAPPEL Y
RAYO DE JALISCO

en Relevos VS

...ANTO II Y

...SPANTO III

... de Costumbre

IMPRENTA "ECONOMICA".—6 ORIENTE 210.—TEL. 1-23-92.—PUEBLA, PUE. —

Lienzo Charro LEON ORNELAS IR

VIERNES 4 DE MARZO '94 A LAS 8

ESTELAR DE GRANDES ESTRELLAS

PERRO AGUAYO

HEAVY METAL Y LIZMARK

★ ★ ★ CONTRA ★ ★

SATANI

JERRY ESTRADA Y LA P

SUPER MUñECO, VOLADOR Y MIS

VS TONY ARCE, VULCANO Y ROCCO

VICKY CARRANZA VS PANTERA
Y LA ROSSA Y NEF

DIAMANTE, ZAFIRO y BRILLANTE vs Angel MORTAL, Mr. CONDO

UNA LUCHA LOCAL MAS

REFEREES: CHABELO - COYOTE

Con el GLAMOUR de las BELLAS EDECANES y los Efectos de Luz y So

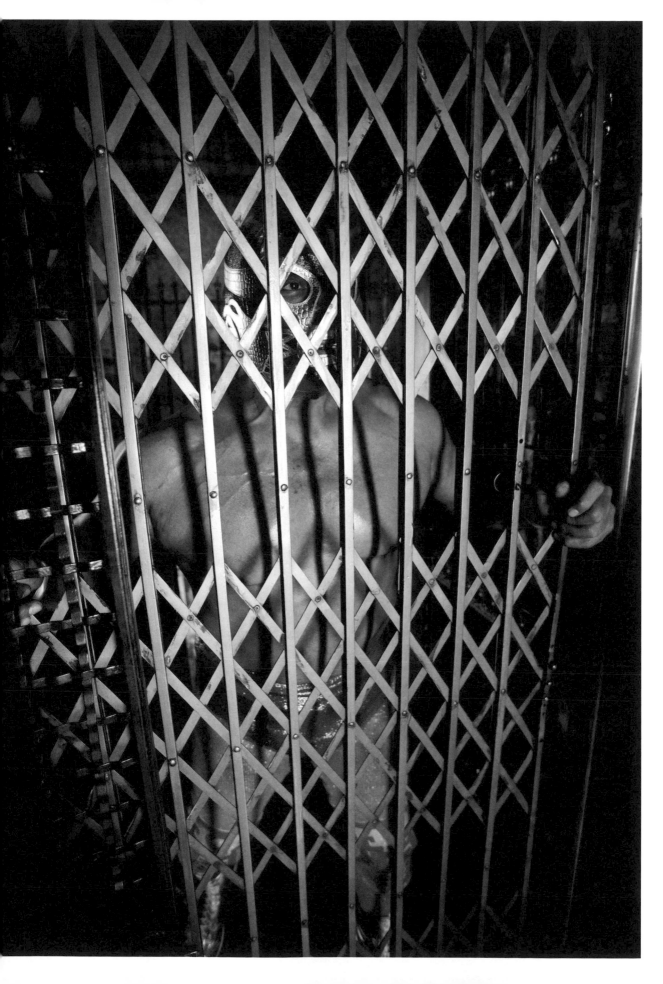

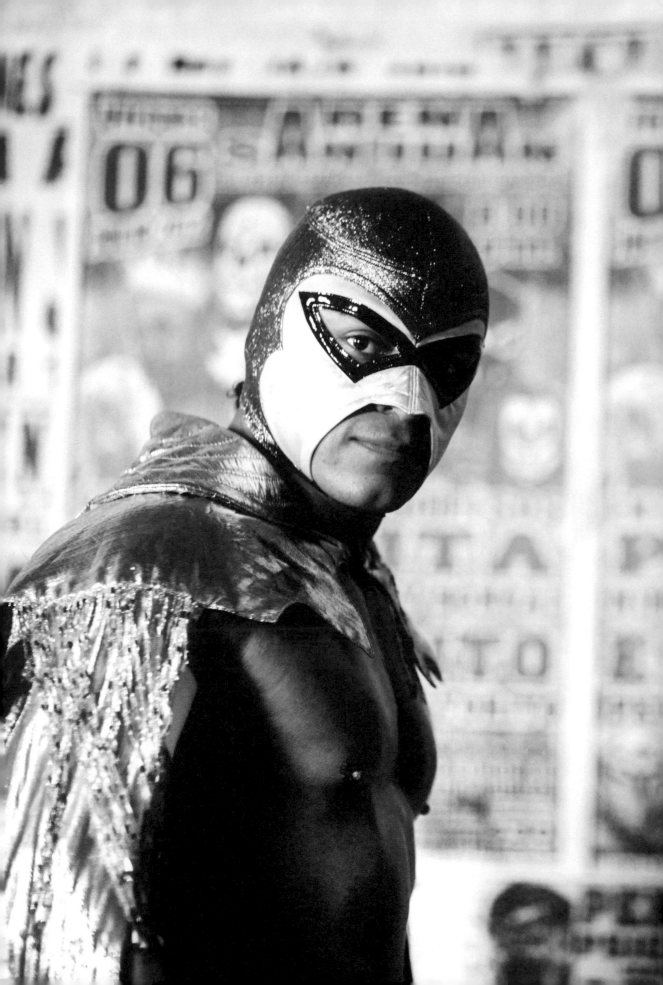

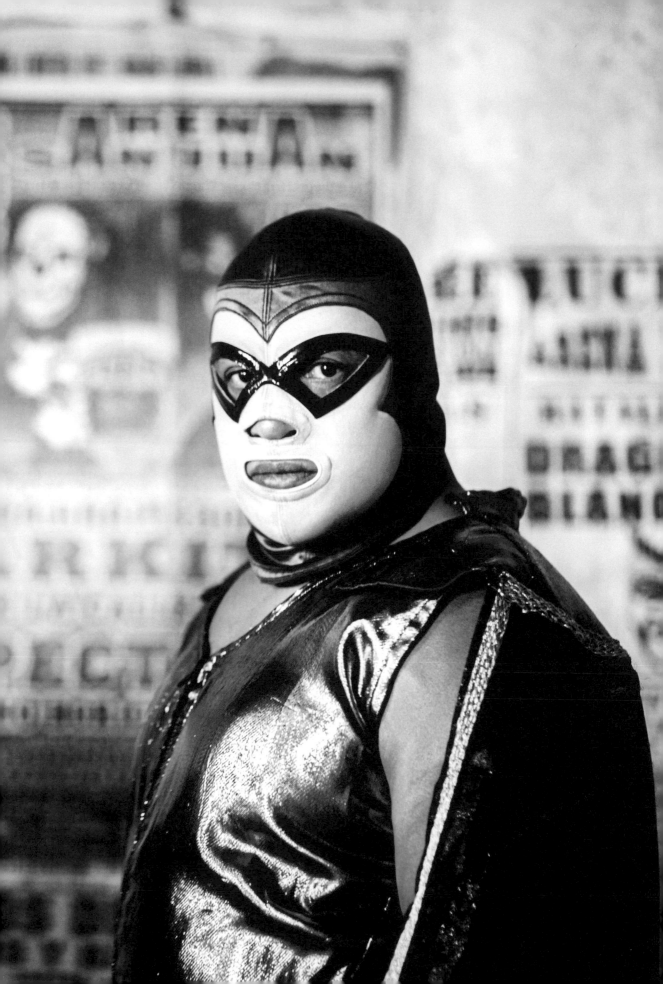

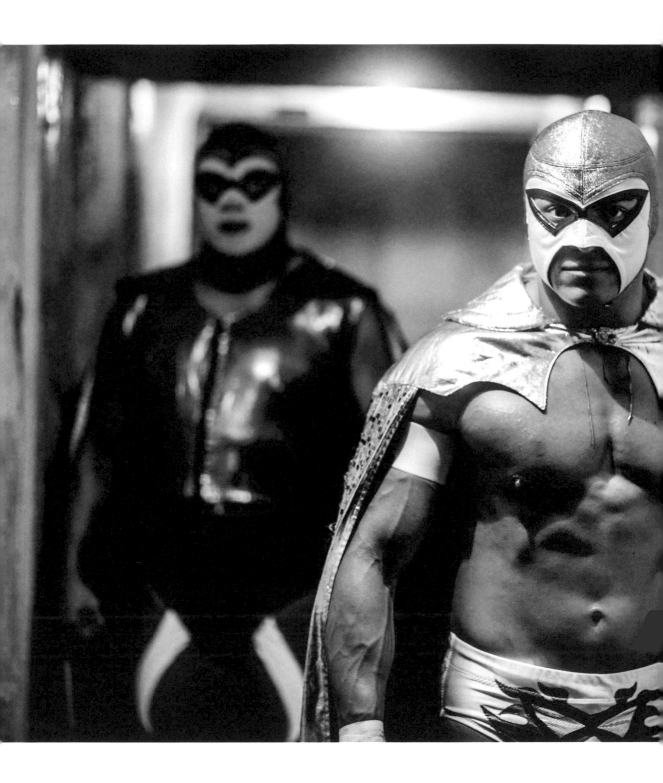

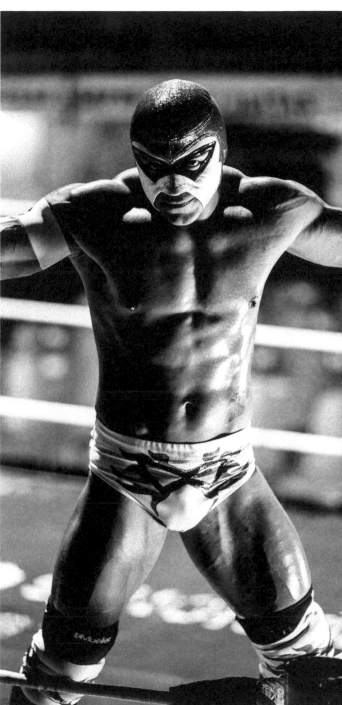

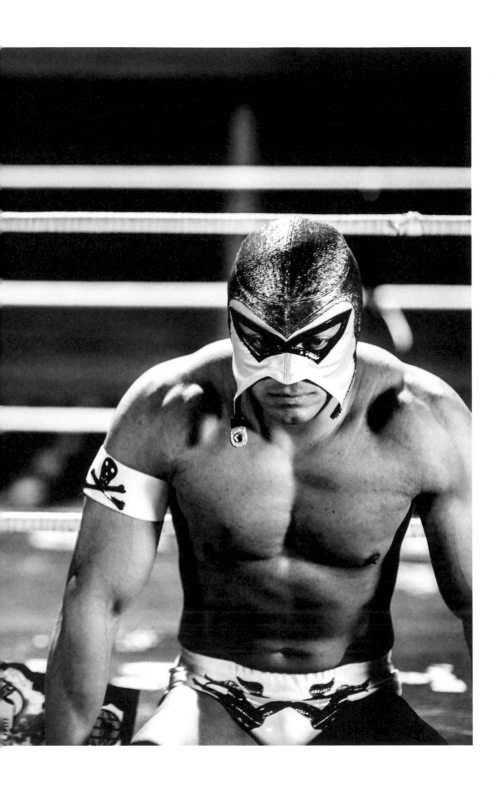

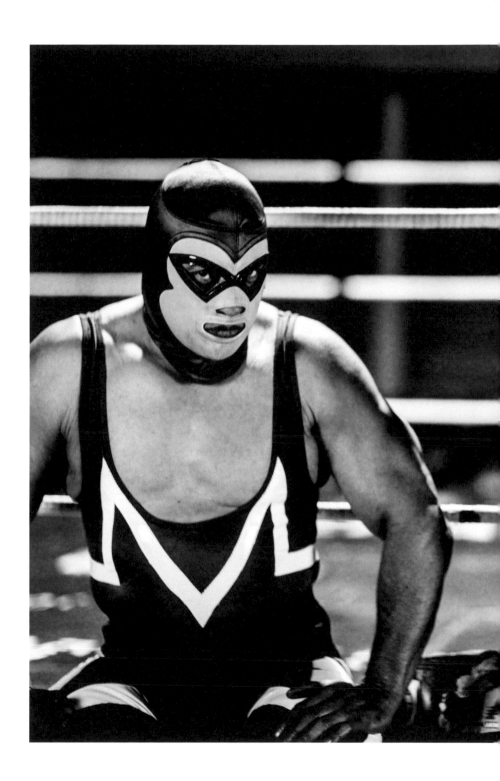

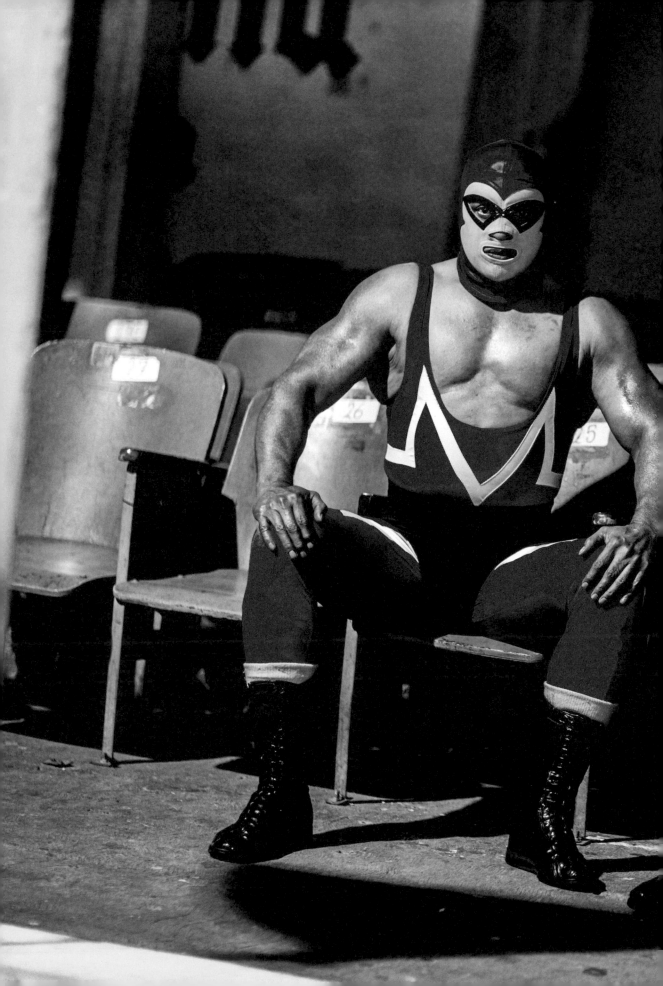

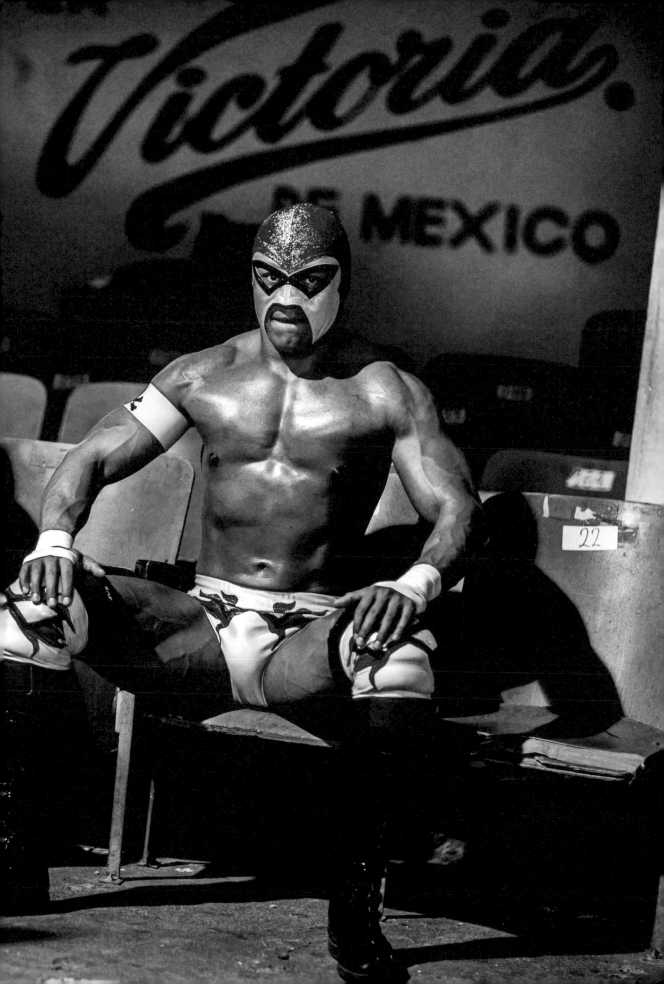

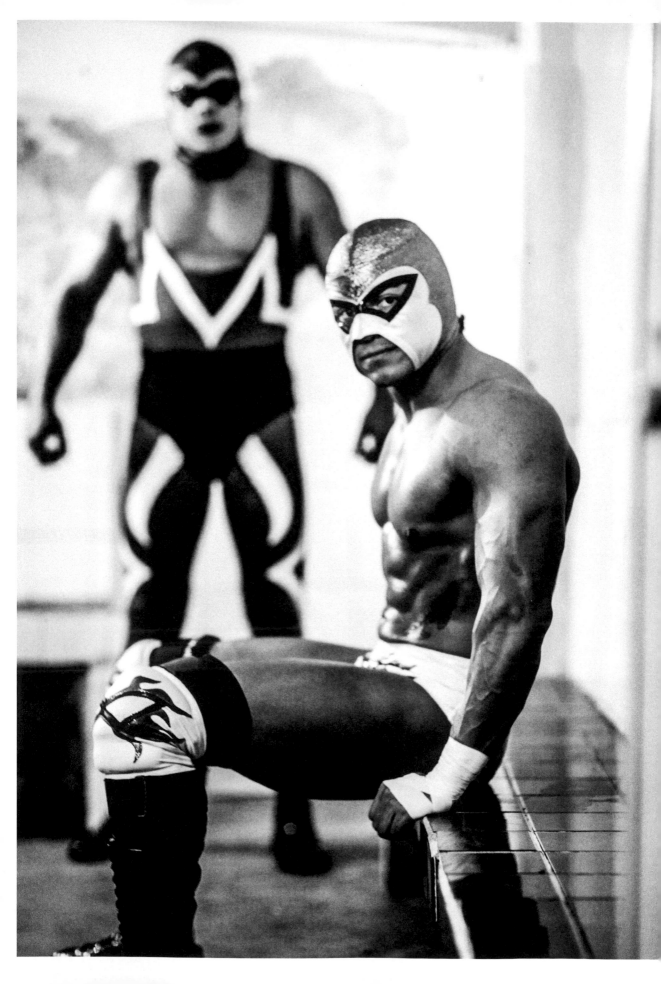

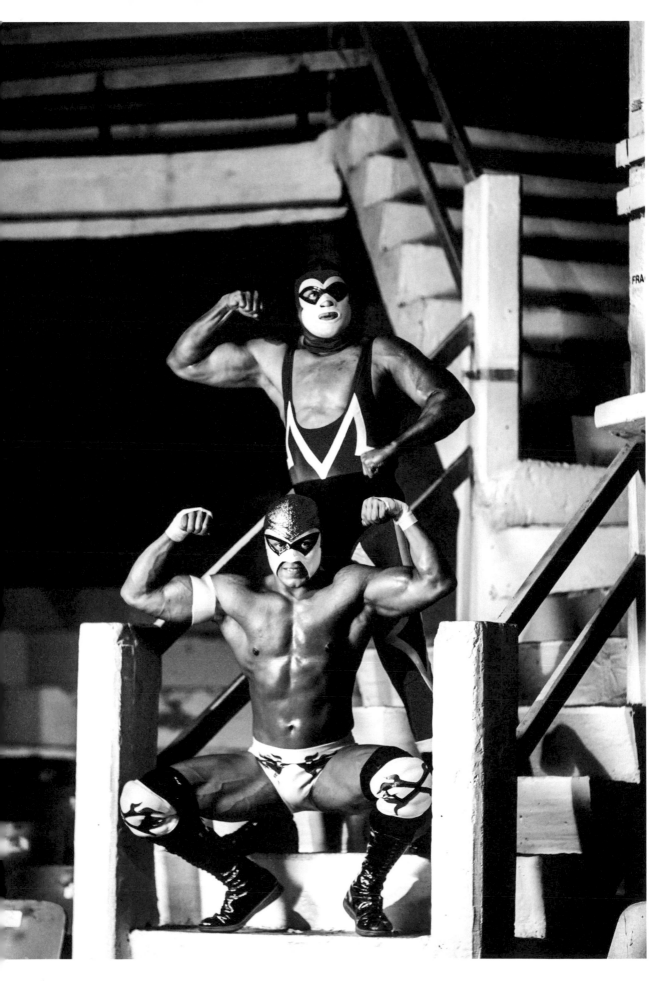

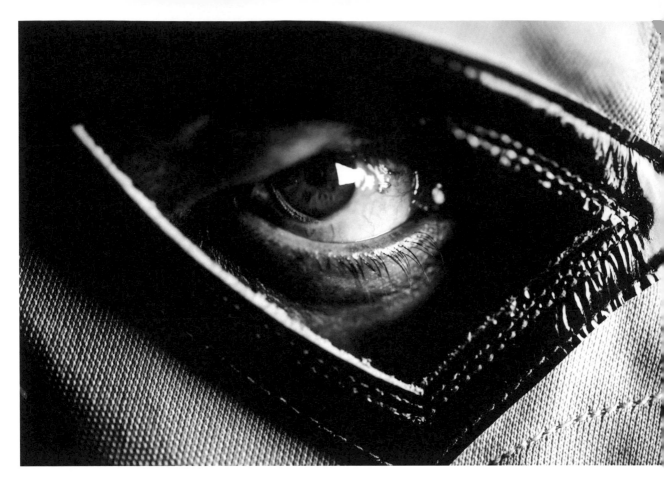

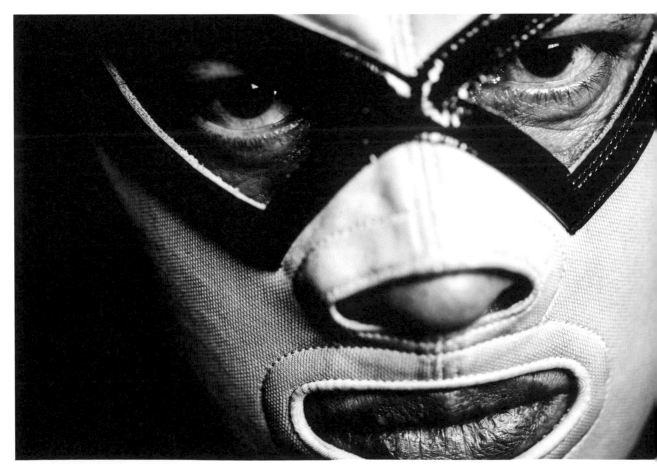

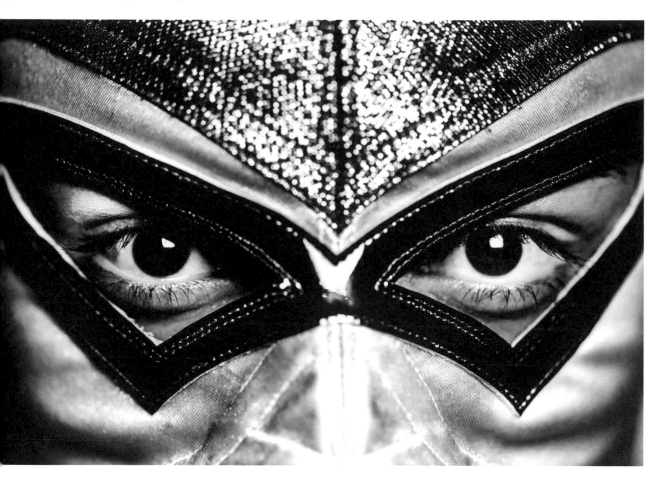

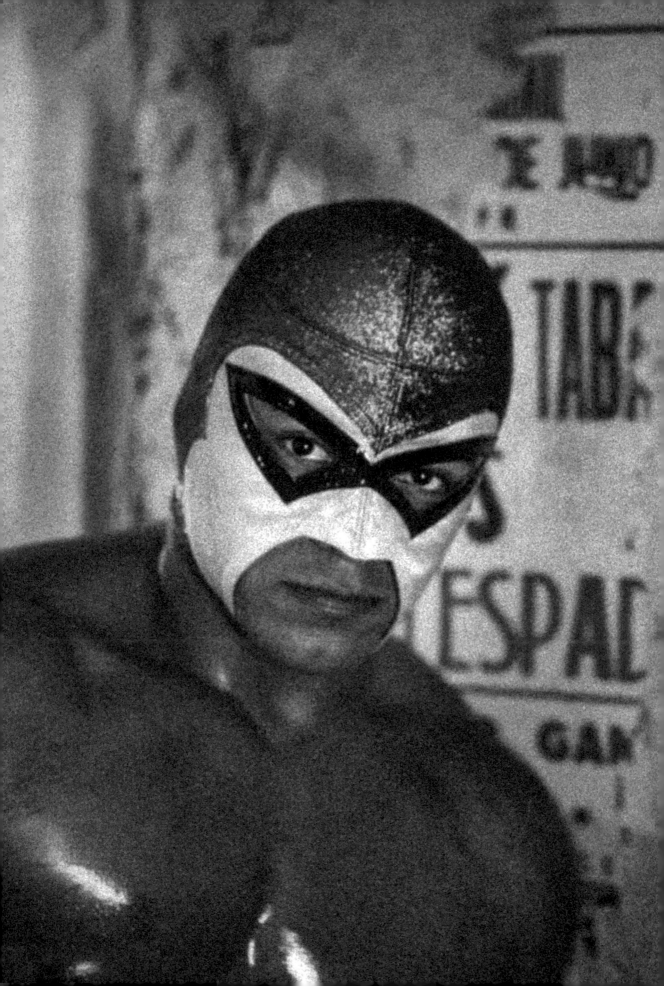

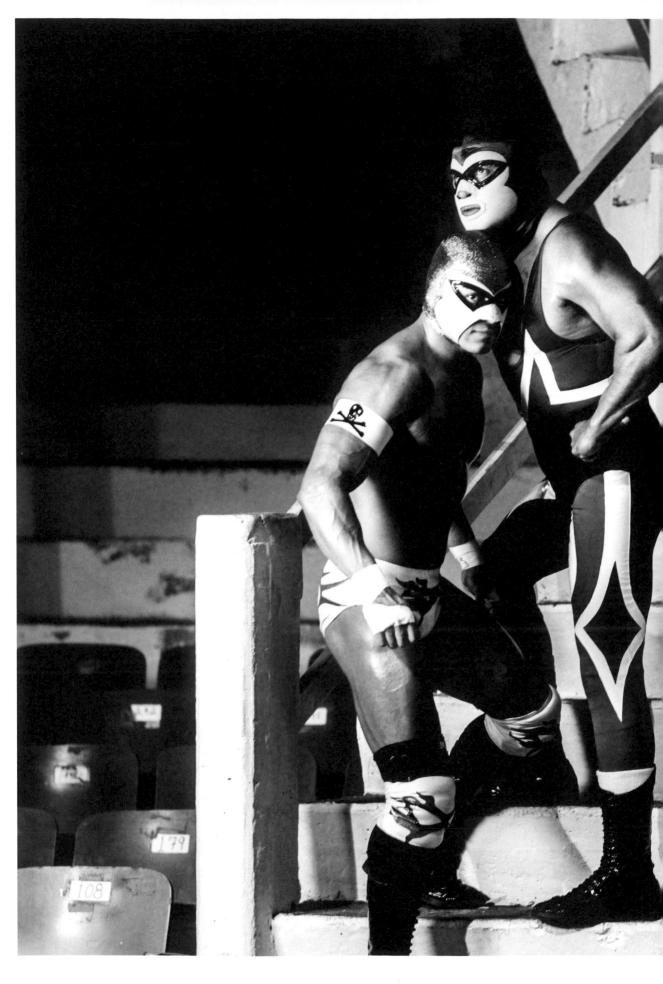

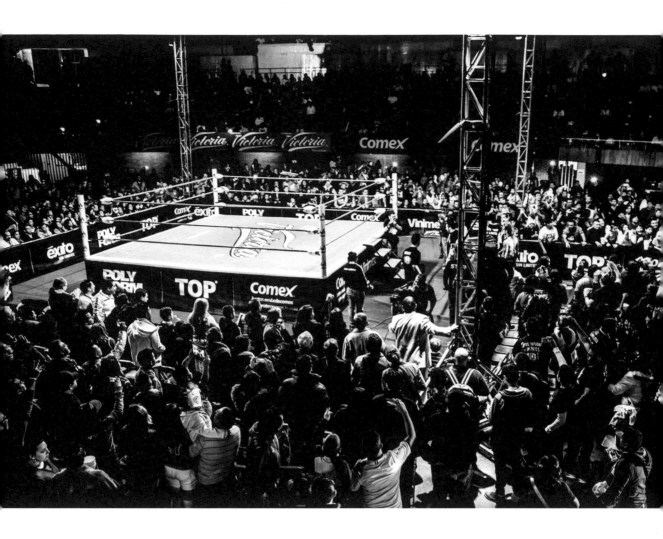

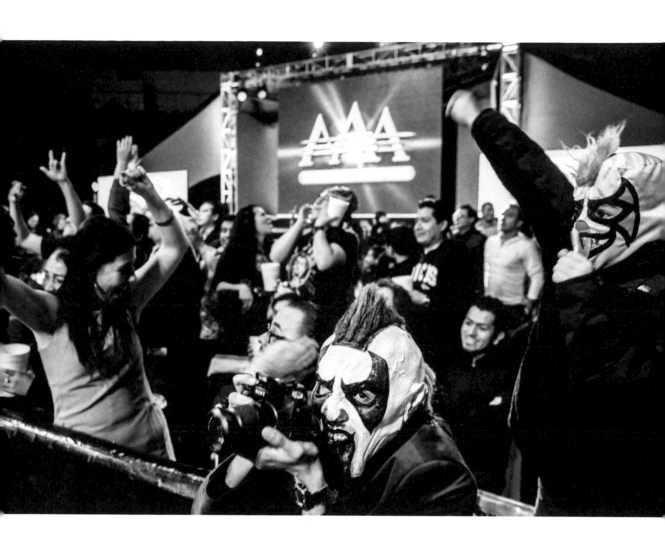

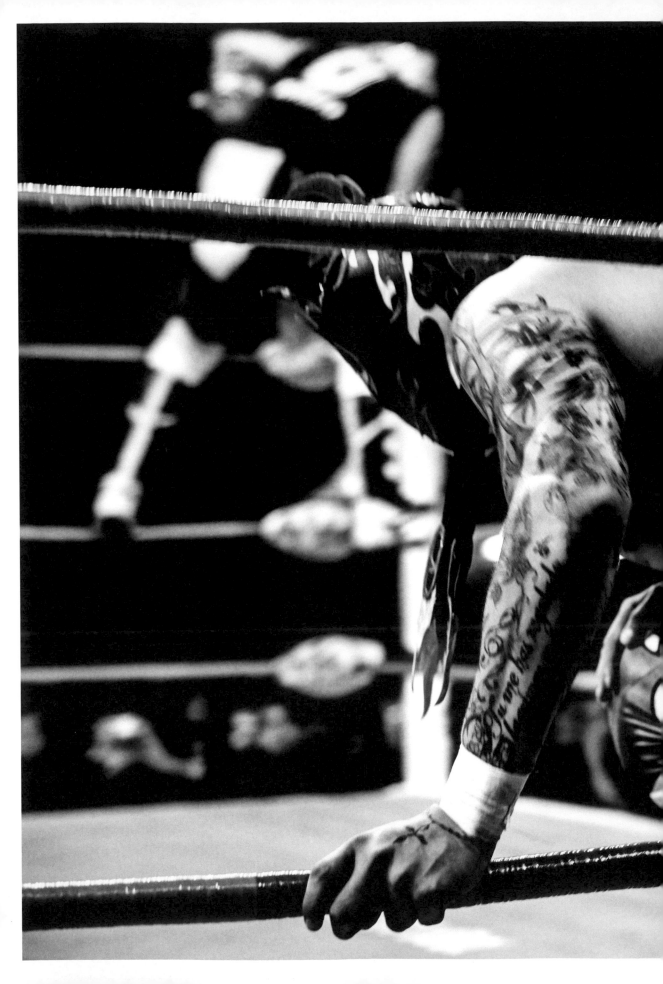

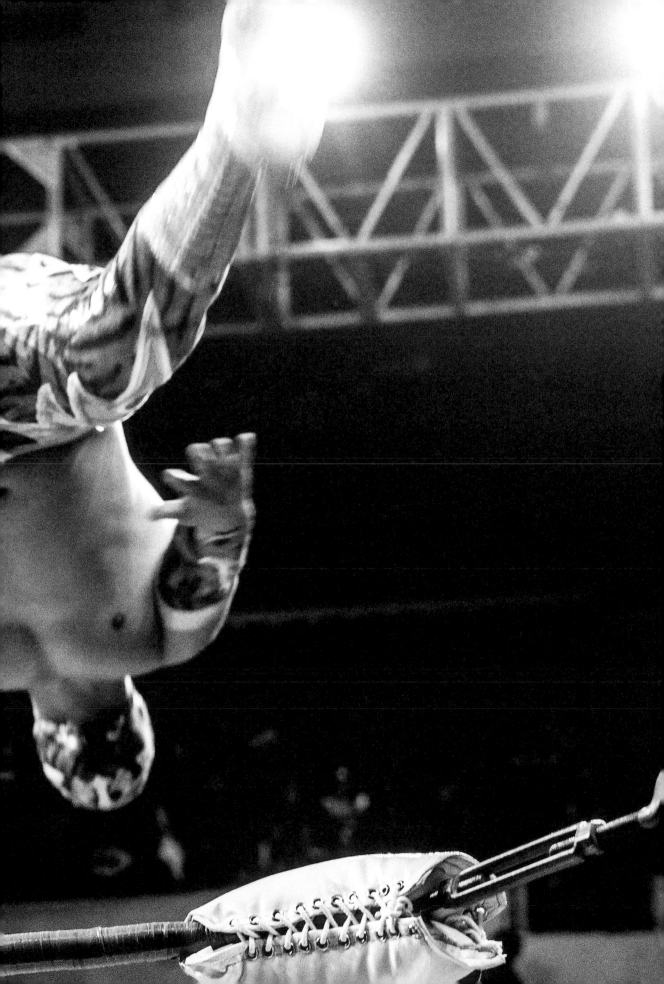

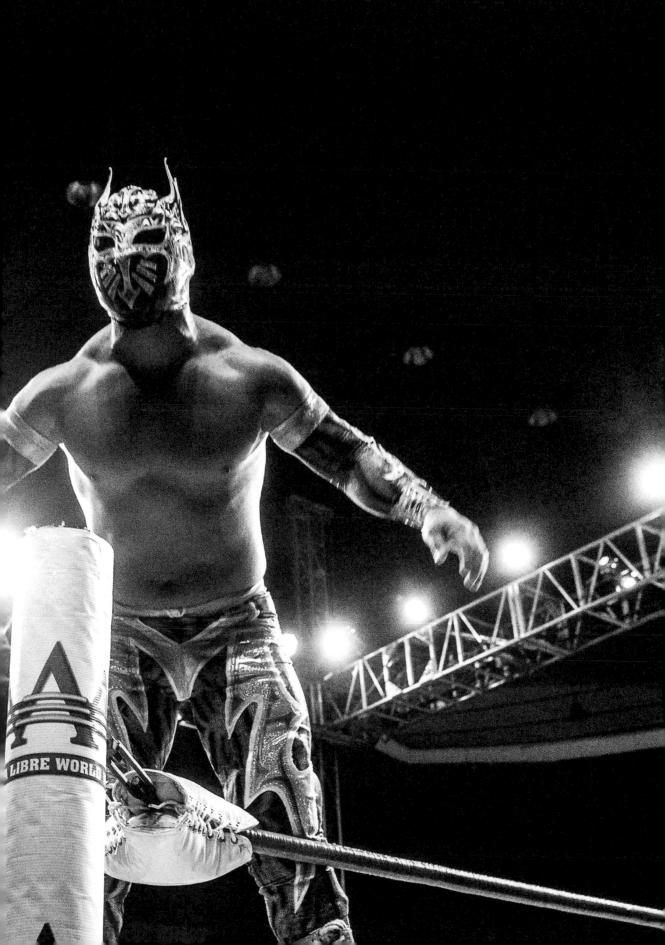

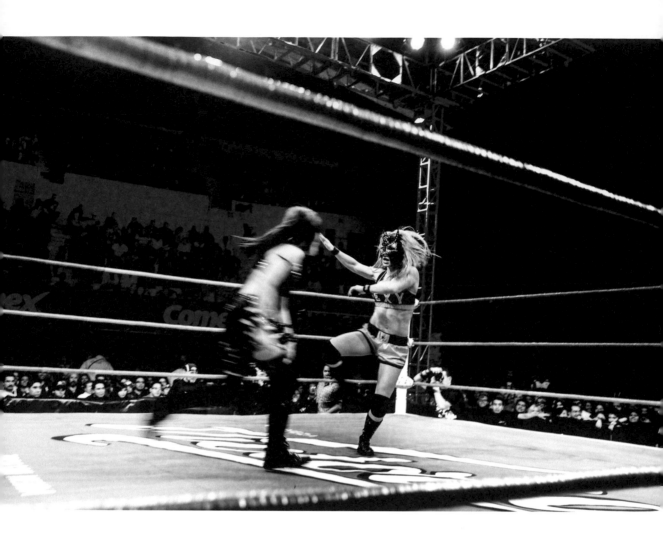

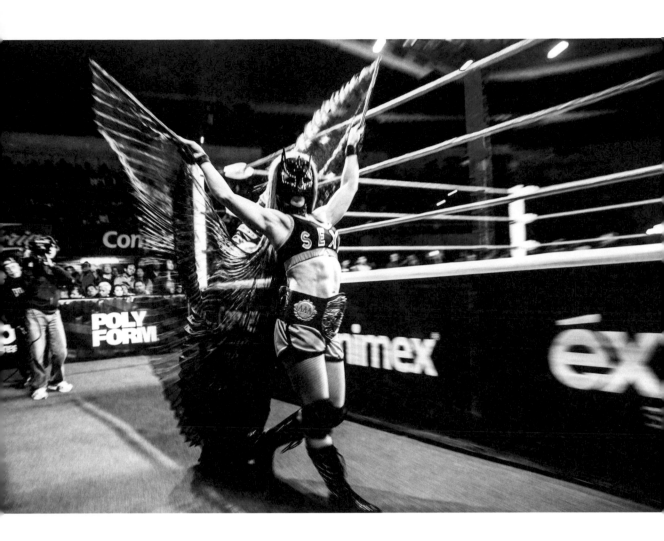

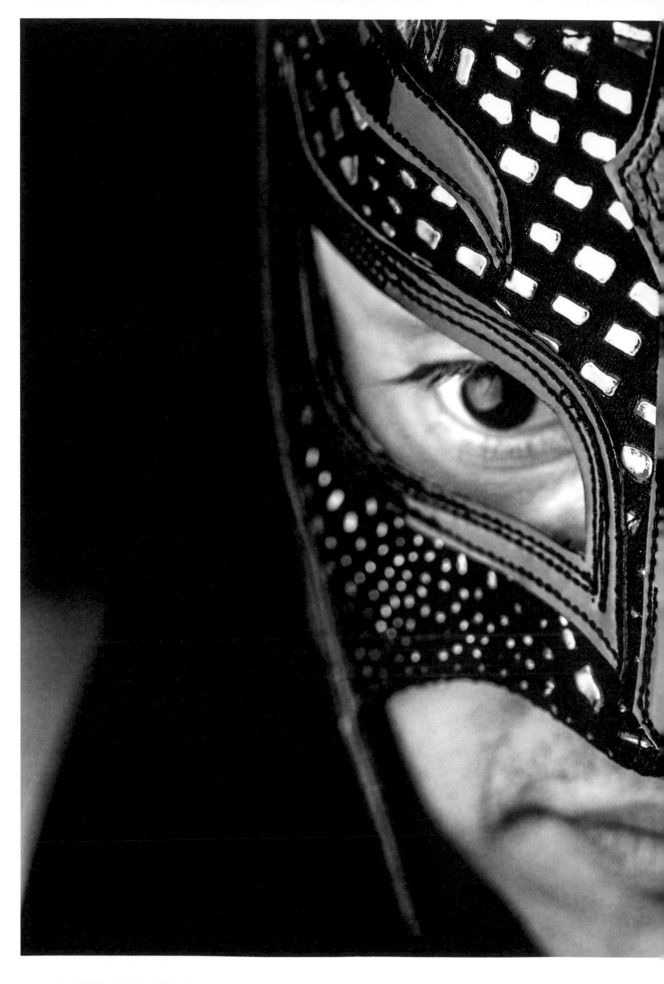

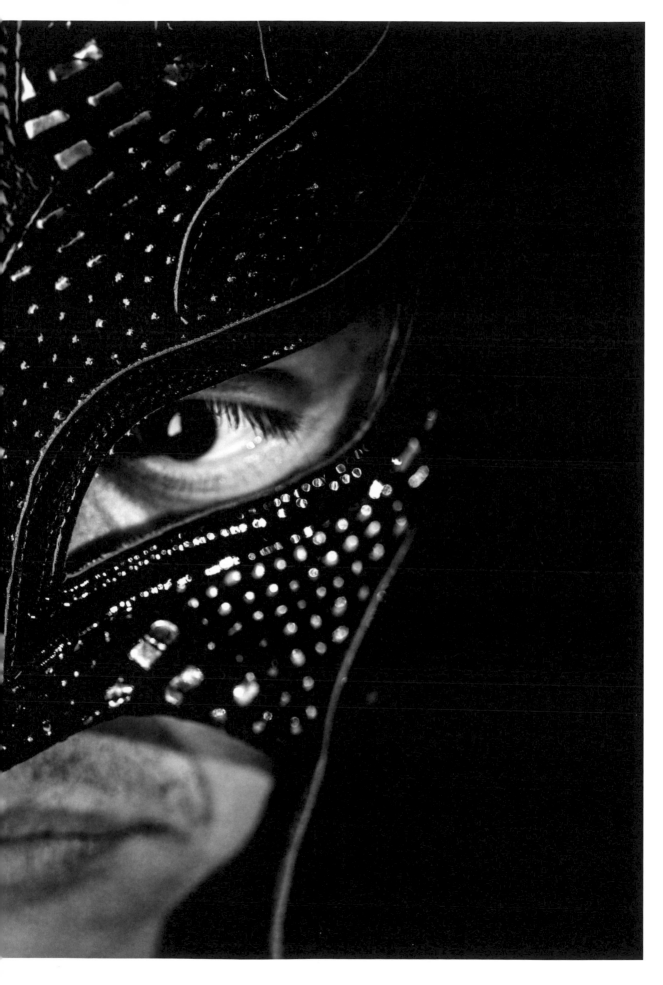

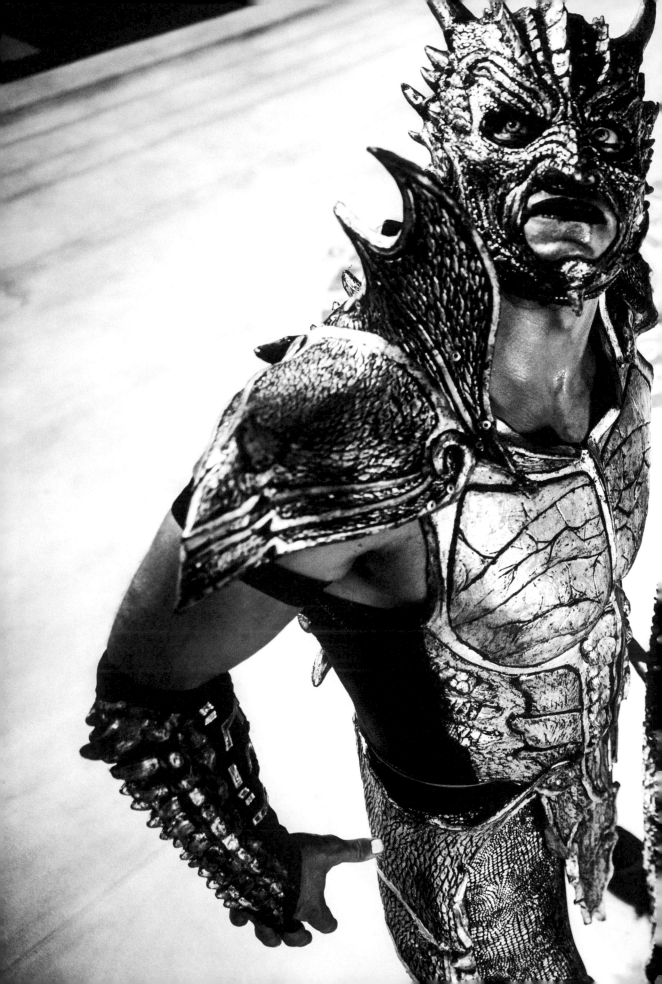

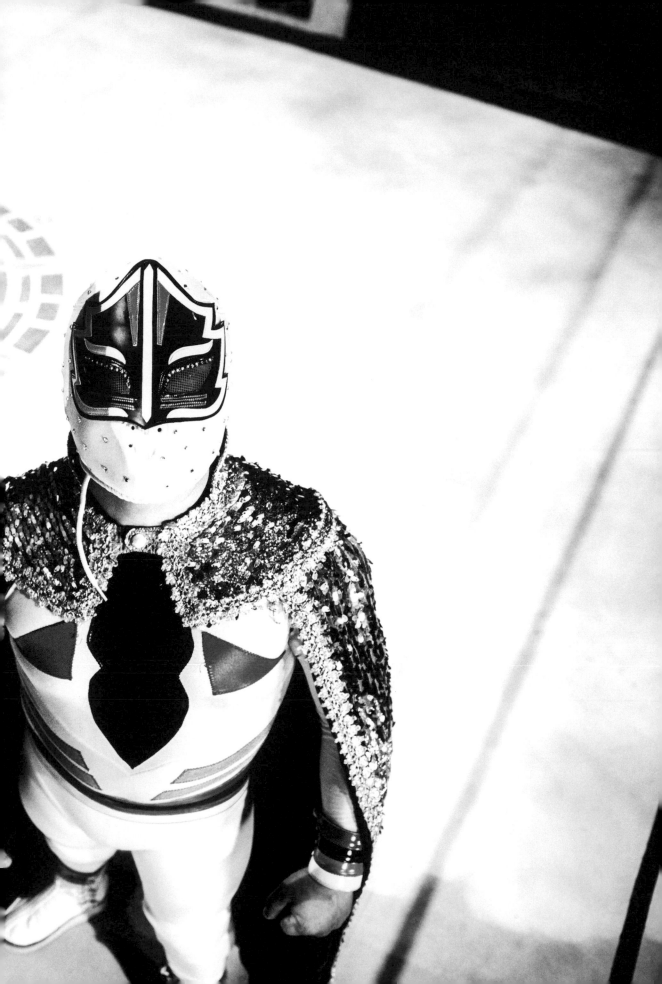

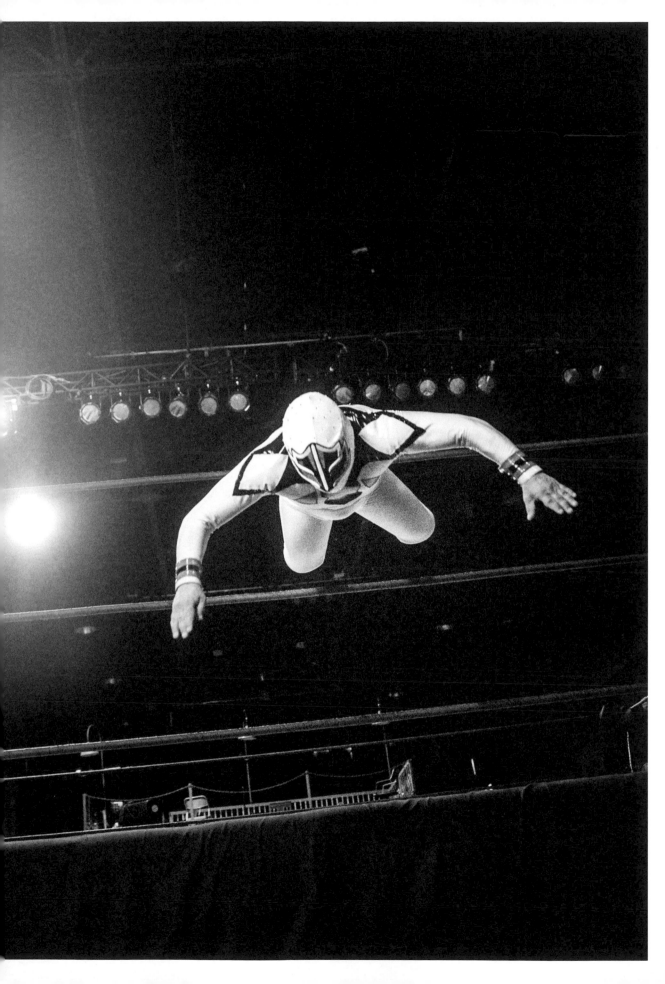

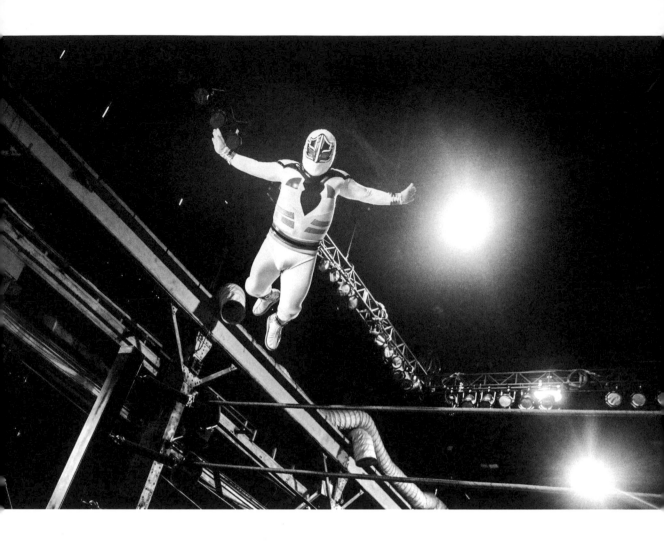

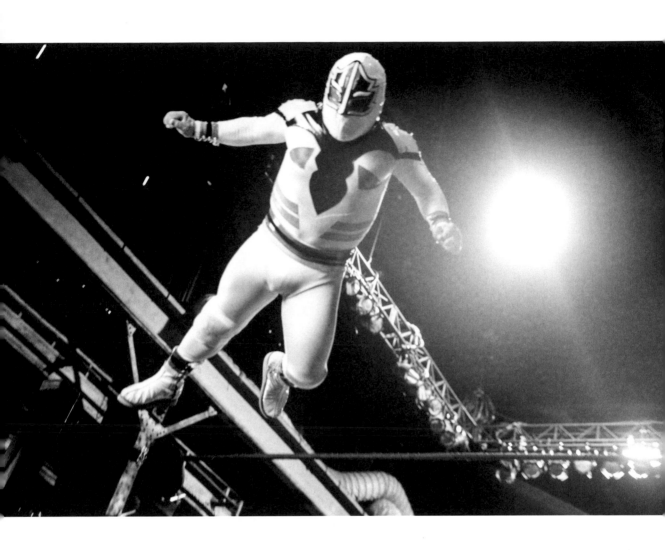

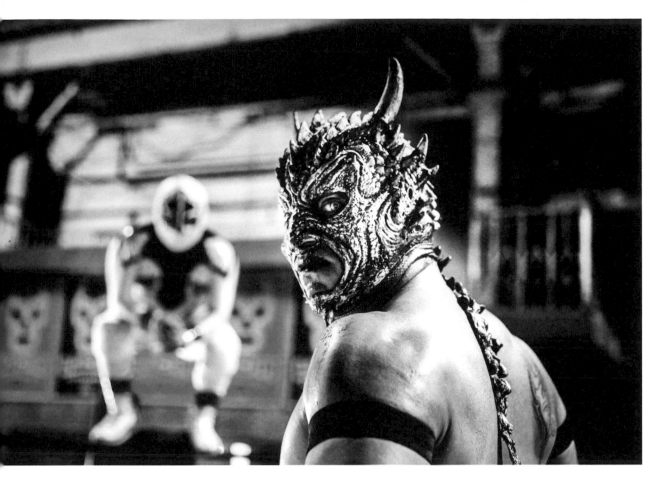

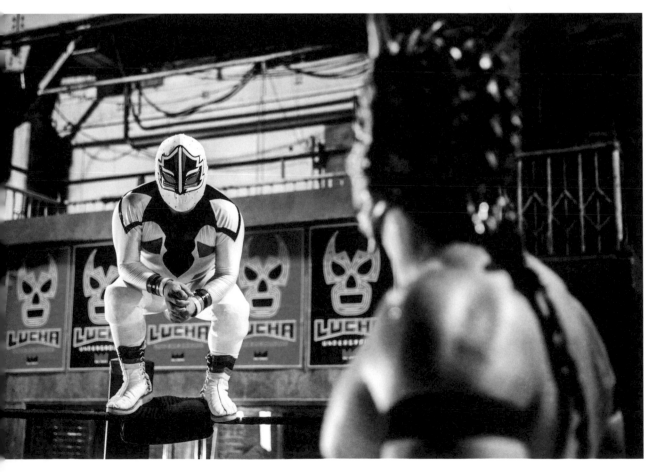

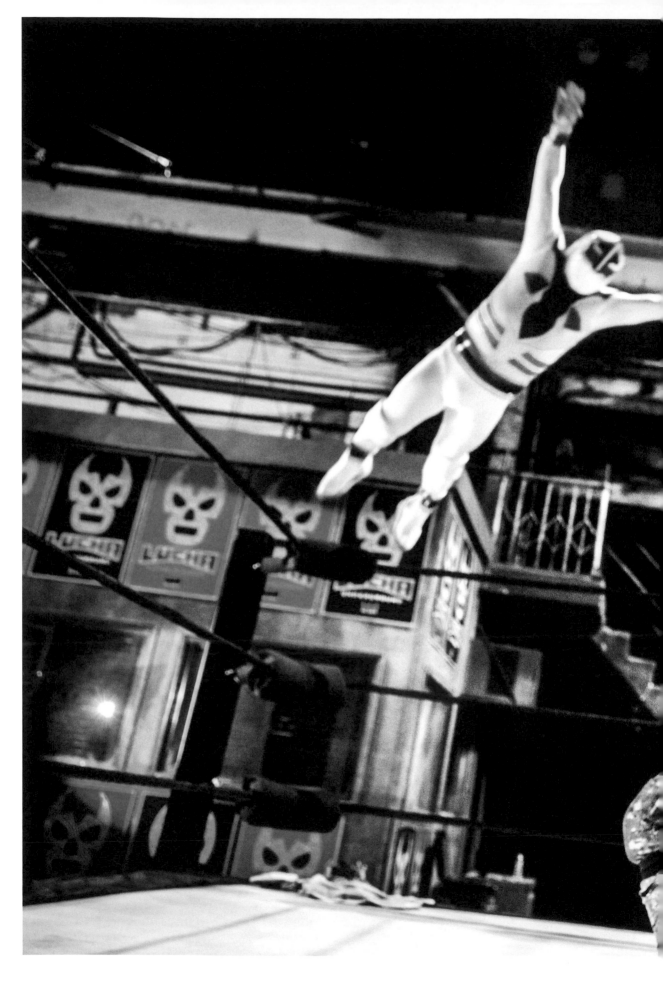

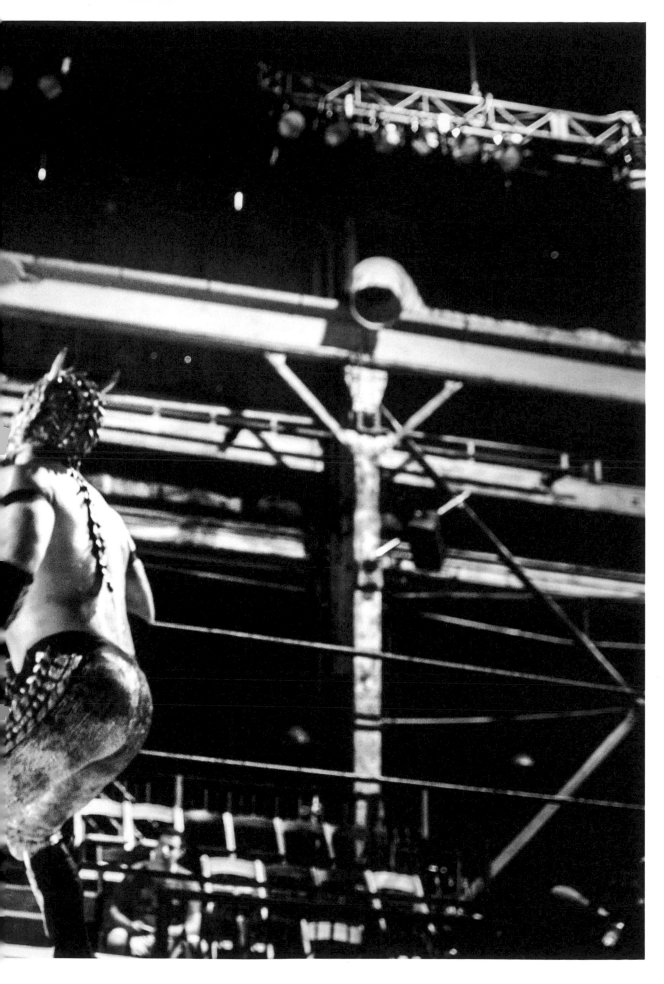

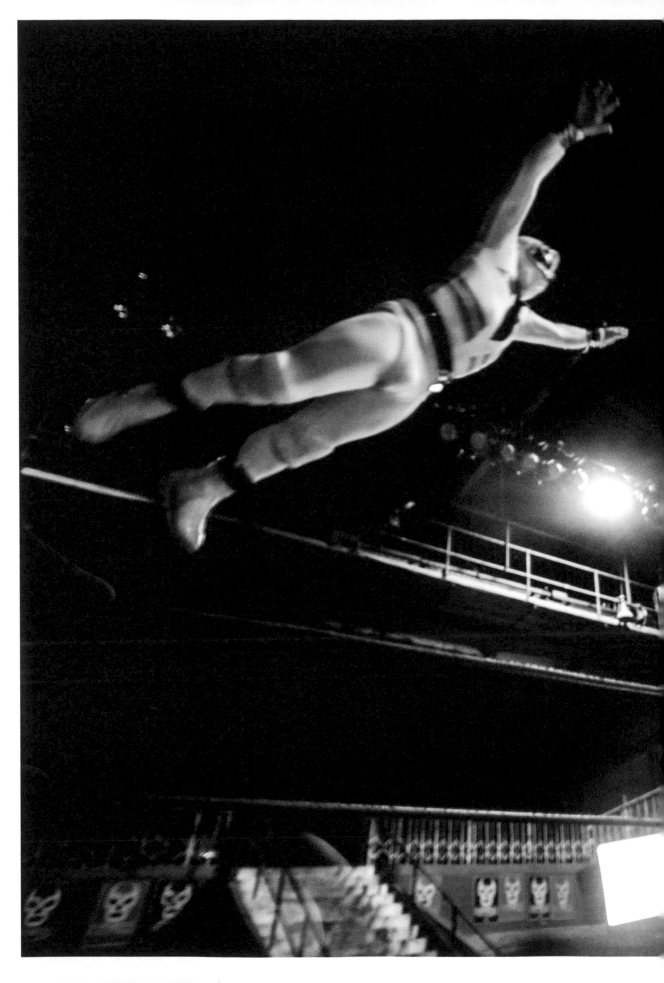

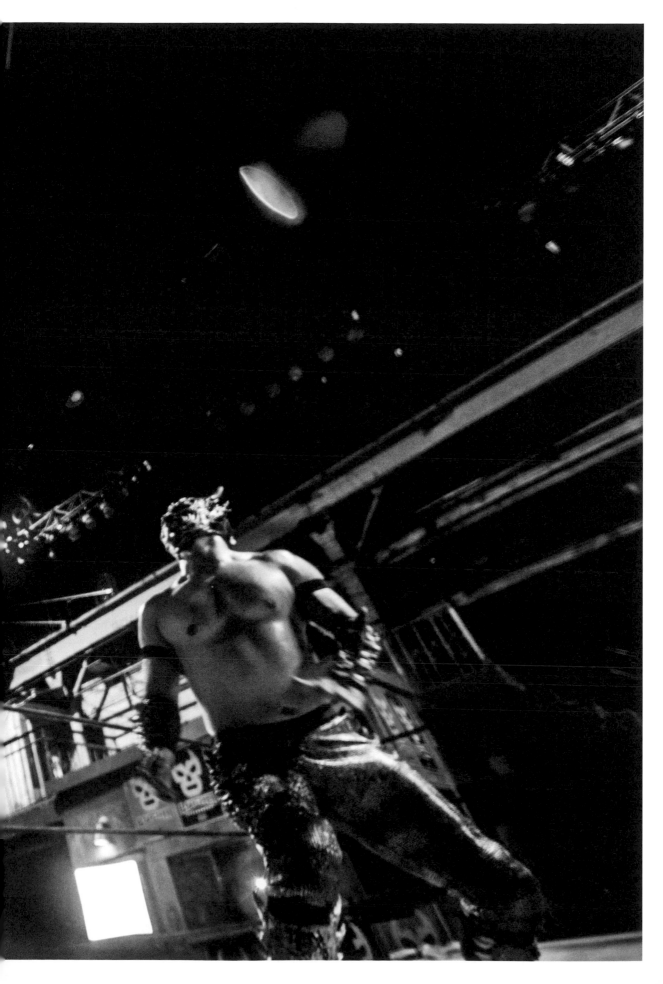

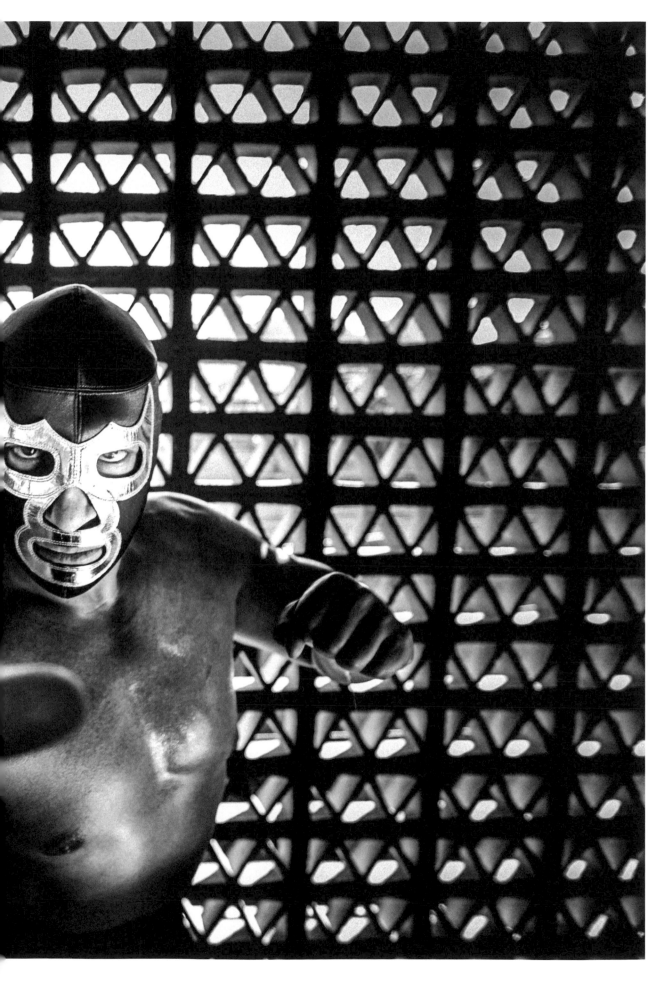

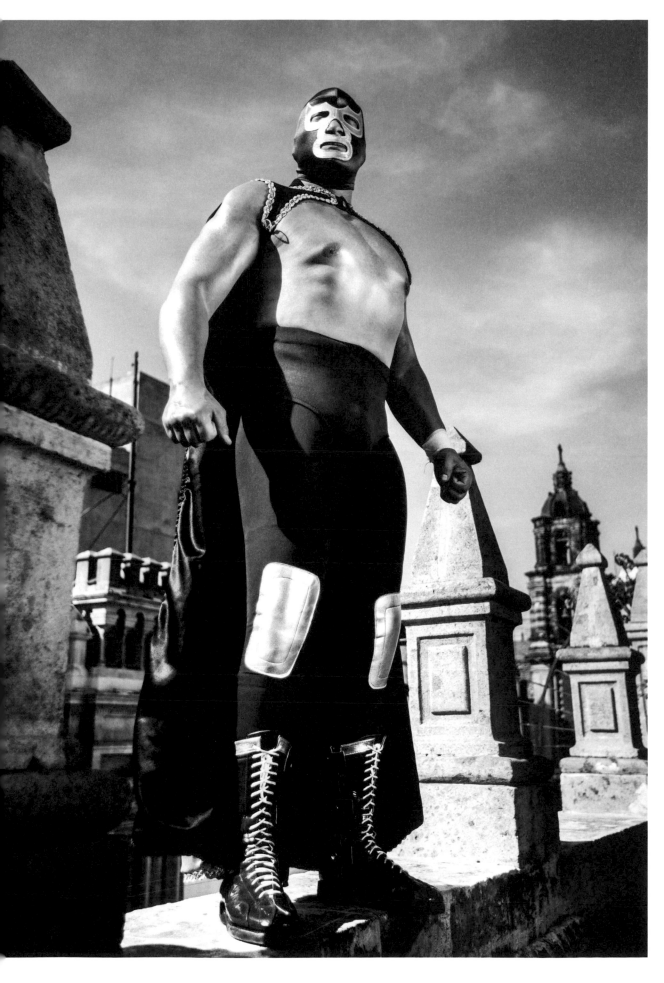

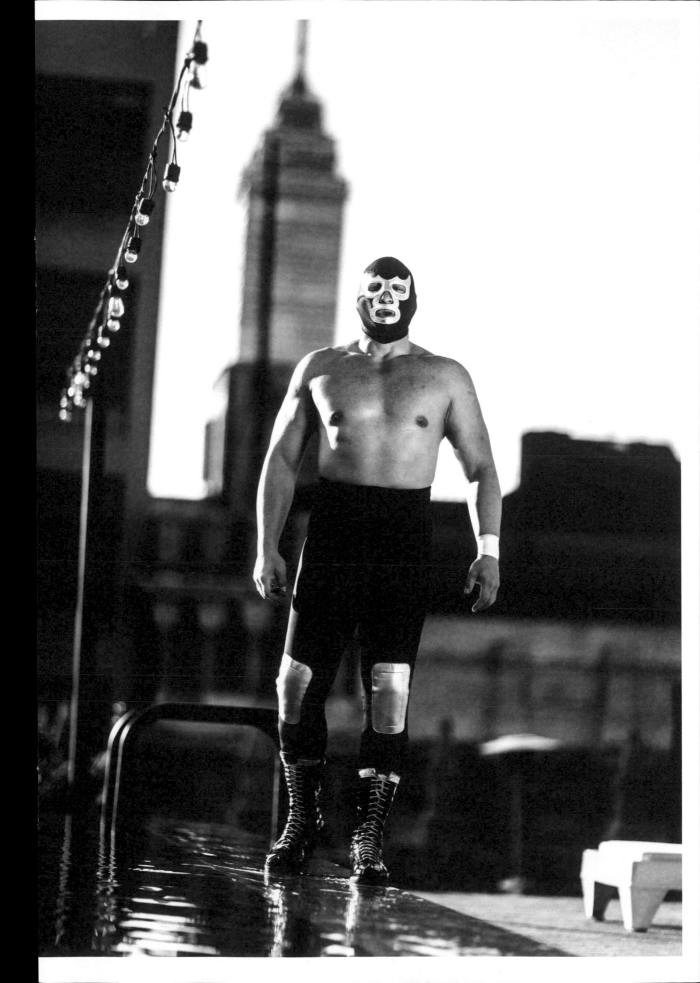

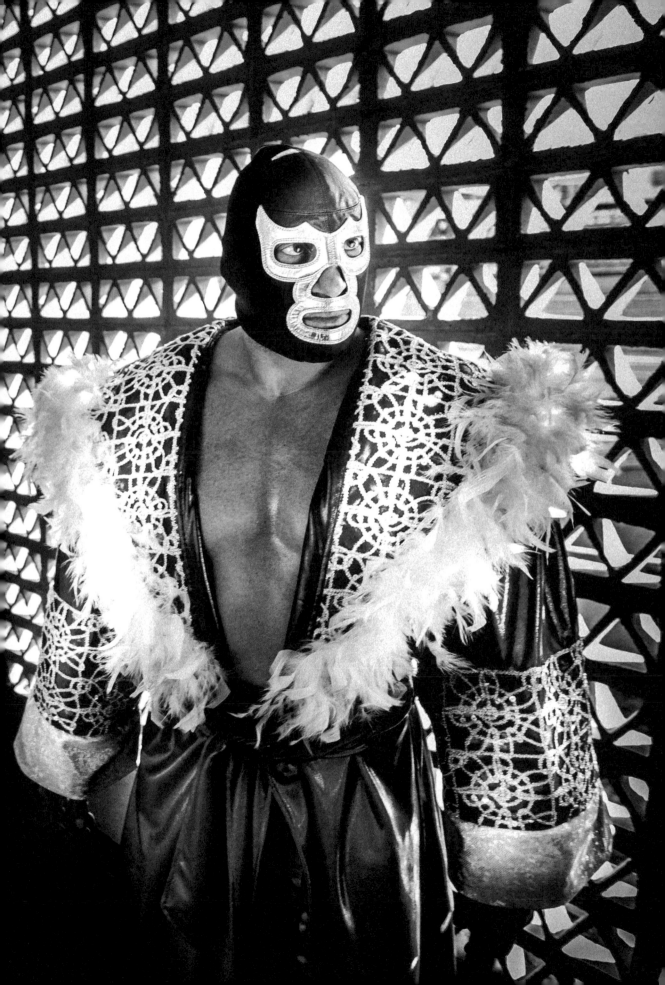

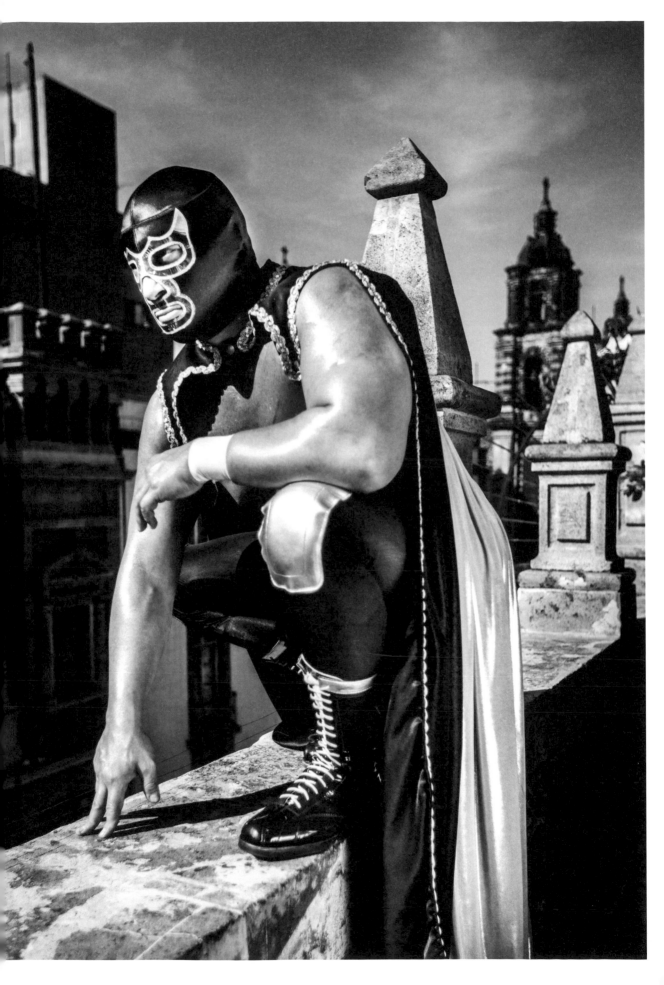

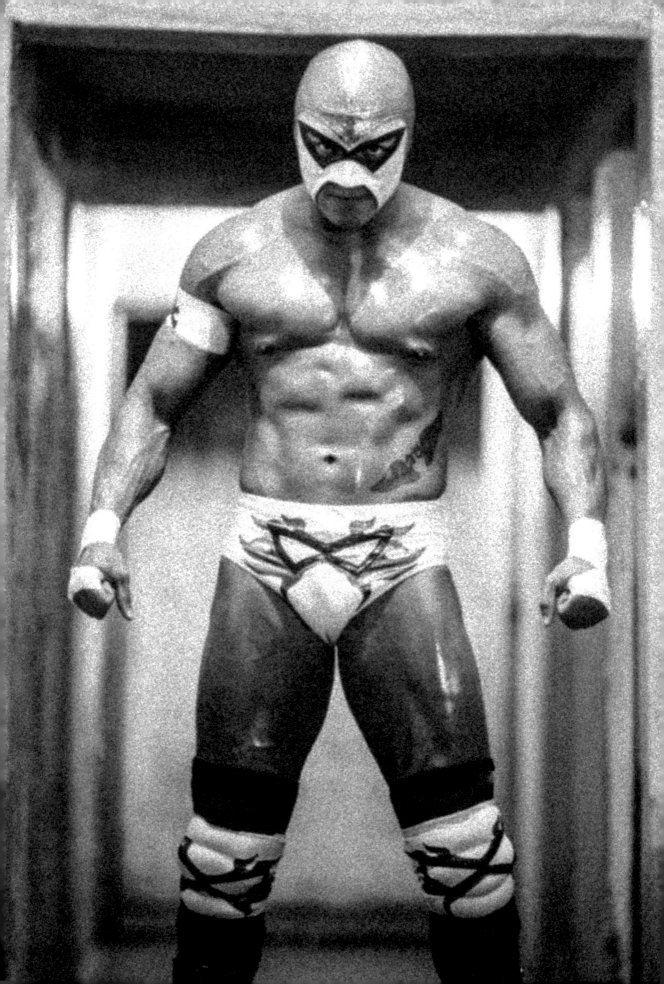

1960
70
80

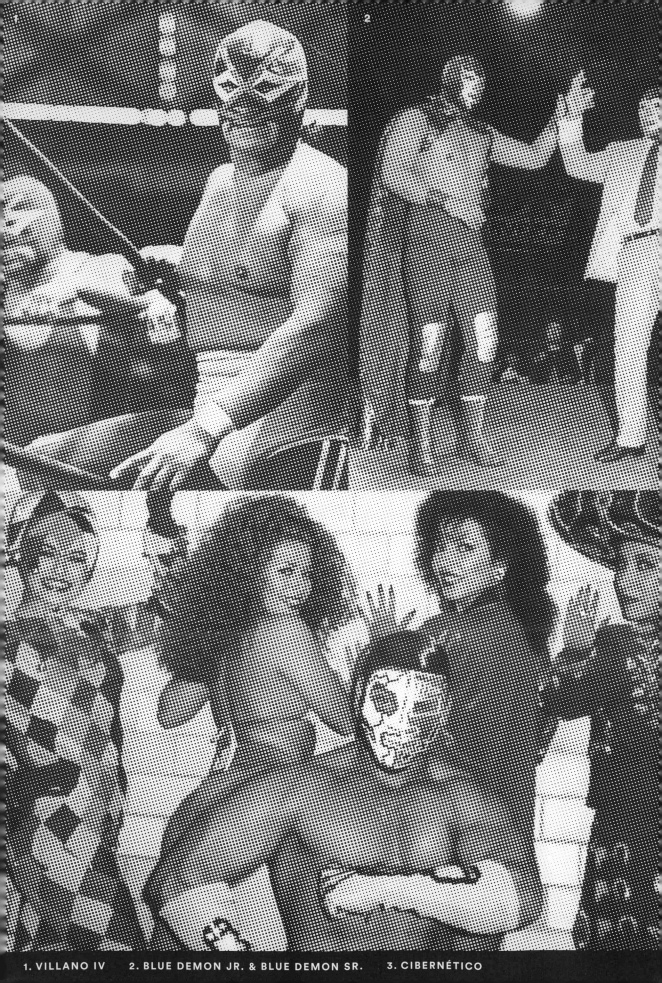

1. VILLANO IV 2. BLUE DEMON JR. & BLUE DEMON SR. 3. CIBERNÉTICO

DR
WAG-
NER
JR.

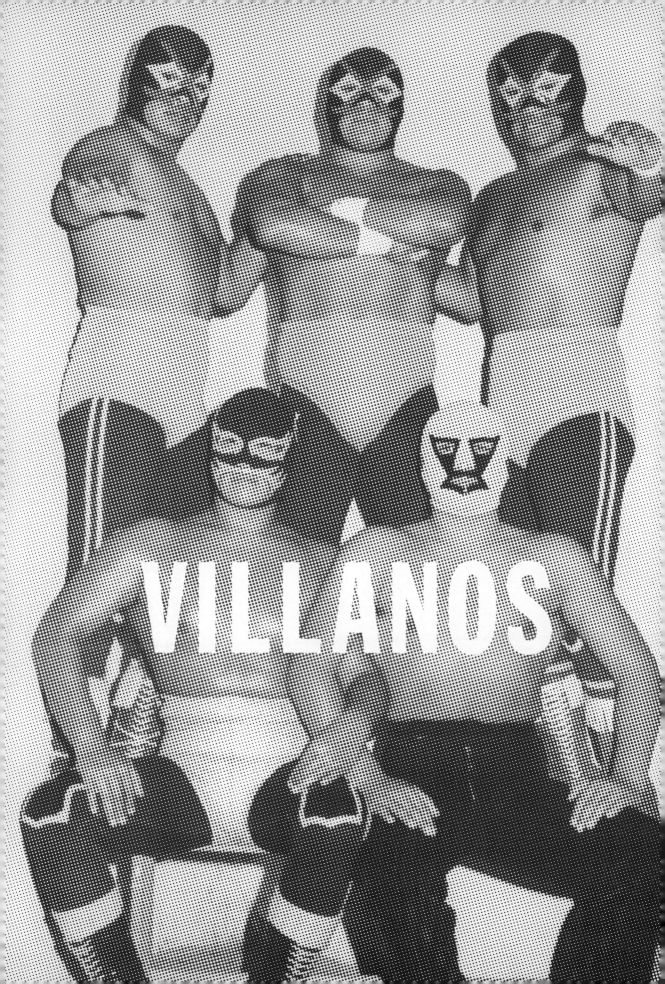

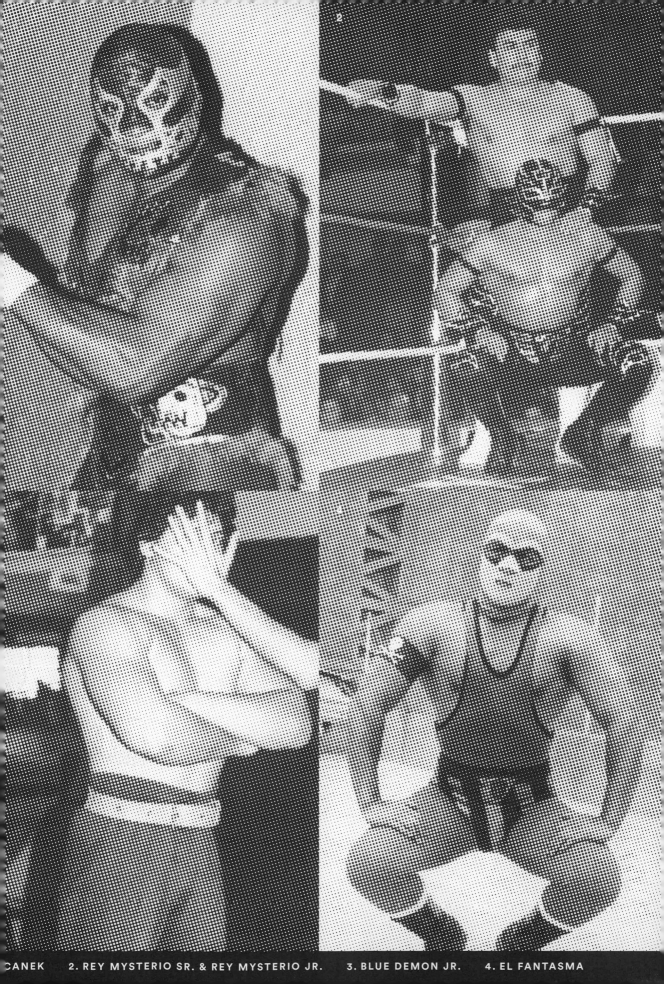

CANEK 2. REY MYSTERIO SR. & REY MYSTERIO JR. 3. BLUE DEMON JR. 4. EL FANTASMA

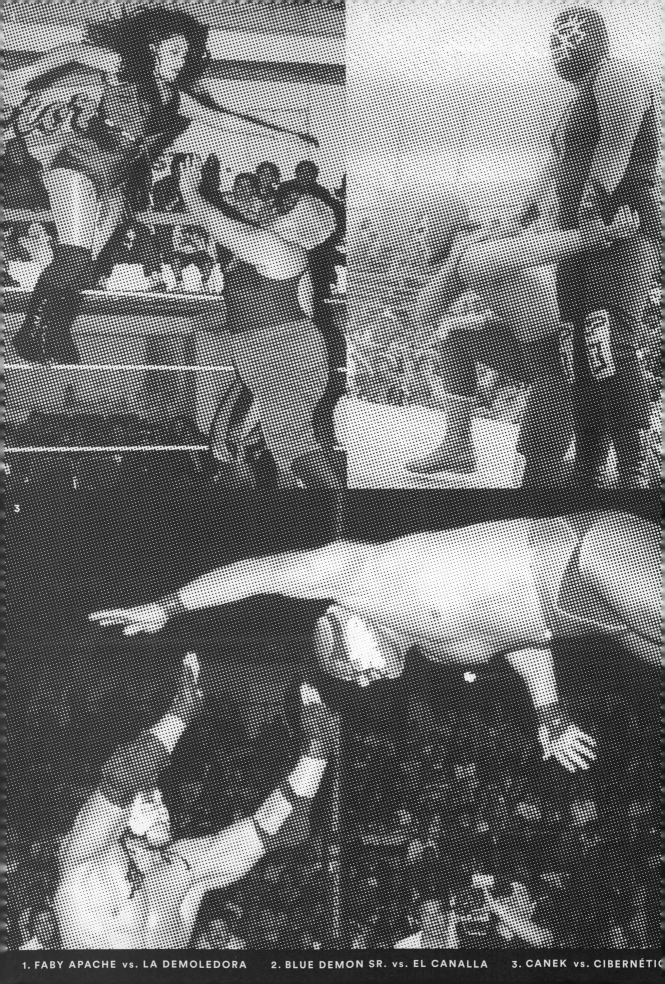

1. FABY APACHE vs. LA DEMOLEDORA 2. BLUE DEMON SR. vs. EL CANALLA 3. CANEK vs. CIBERNÉTIC

APA-
CHES

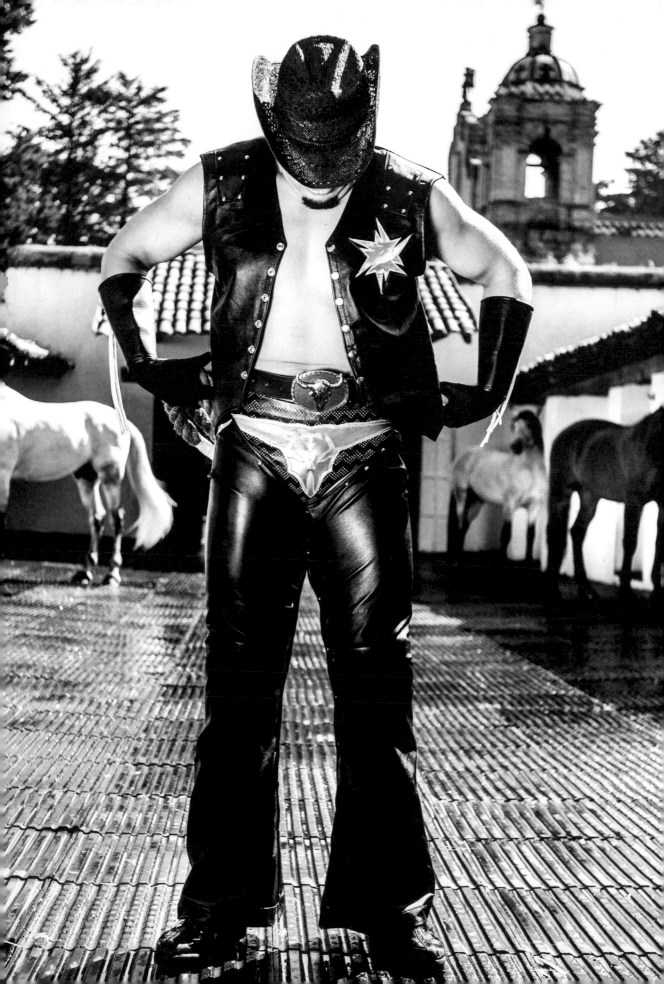

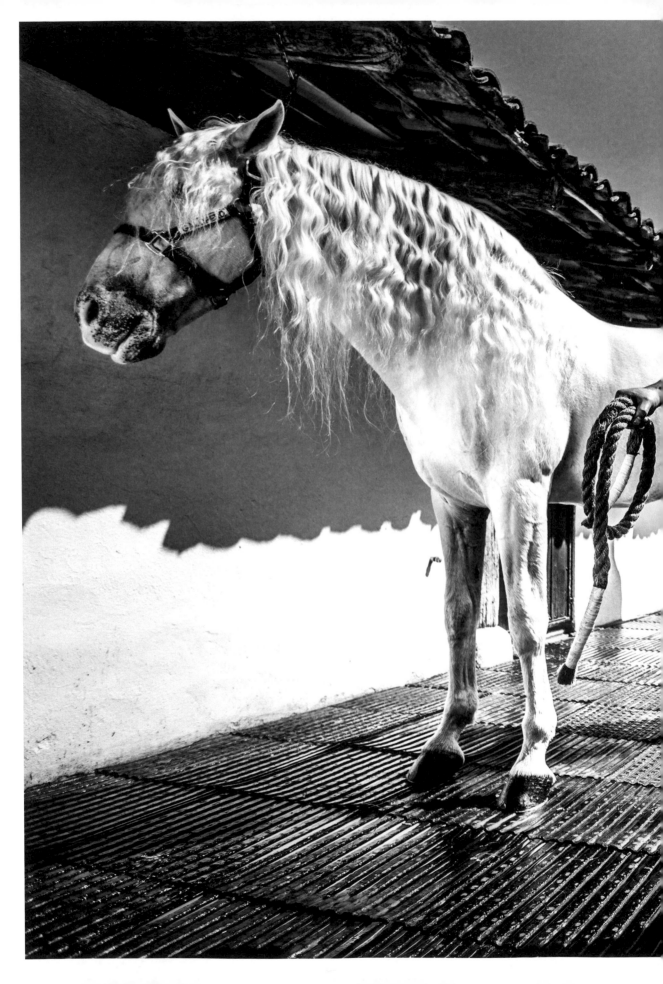

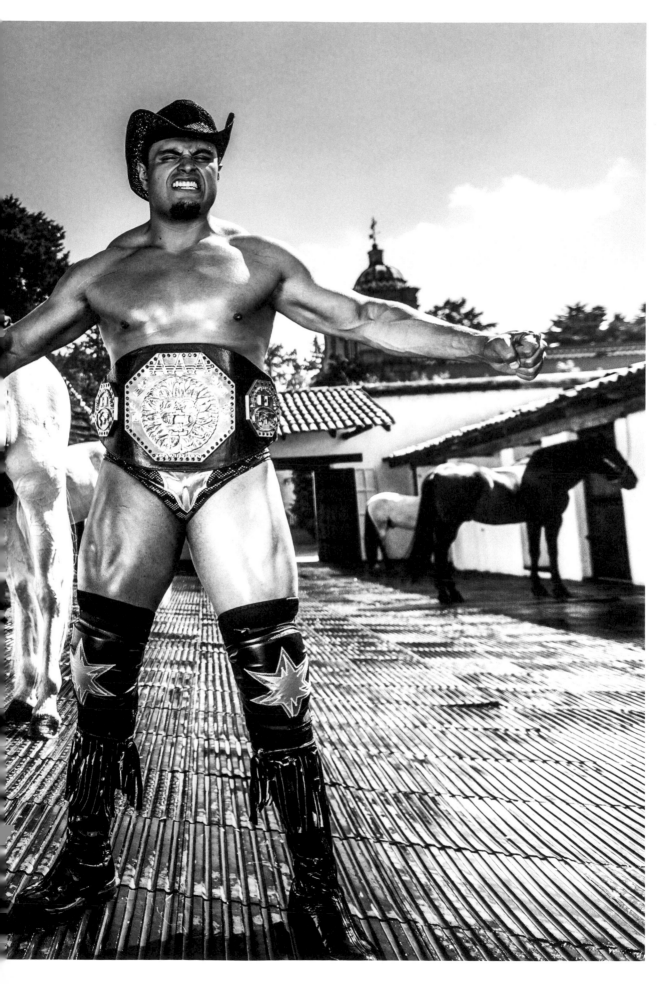

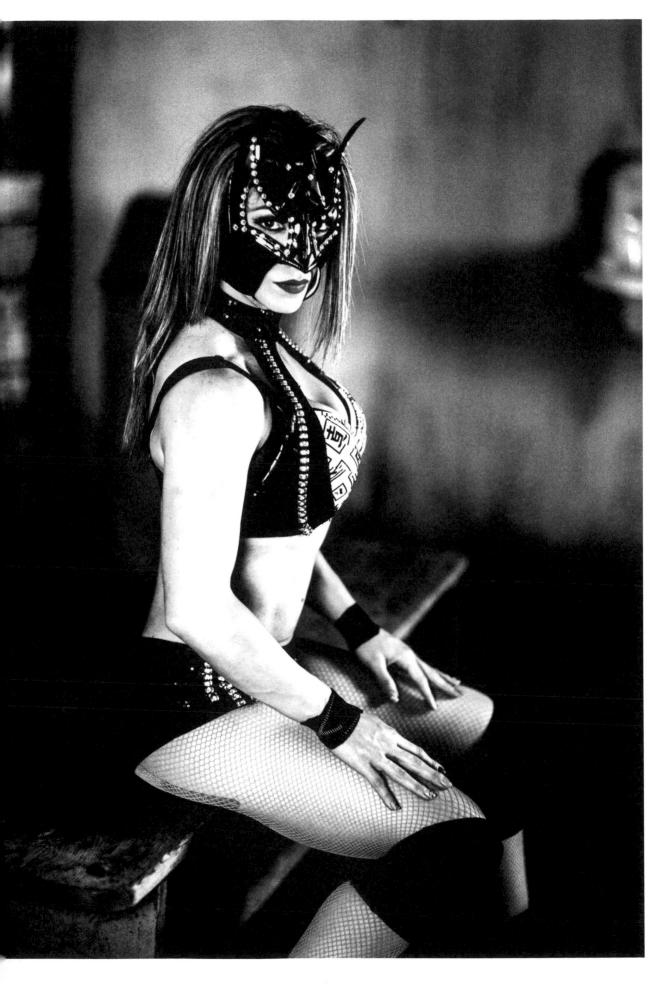

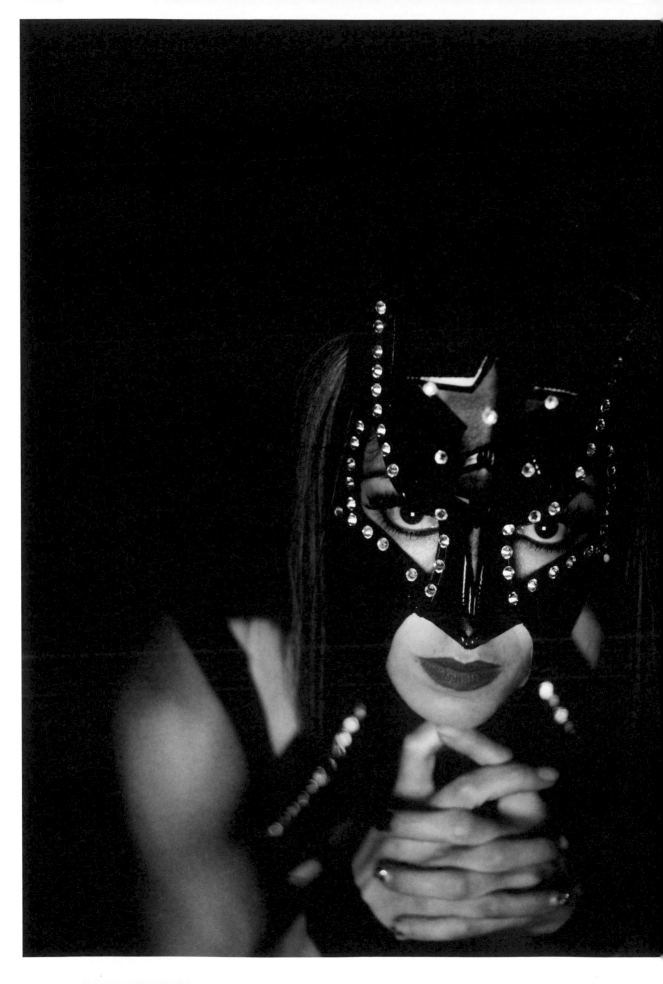

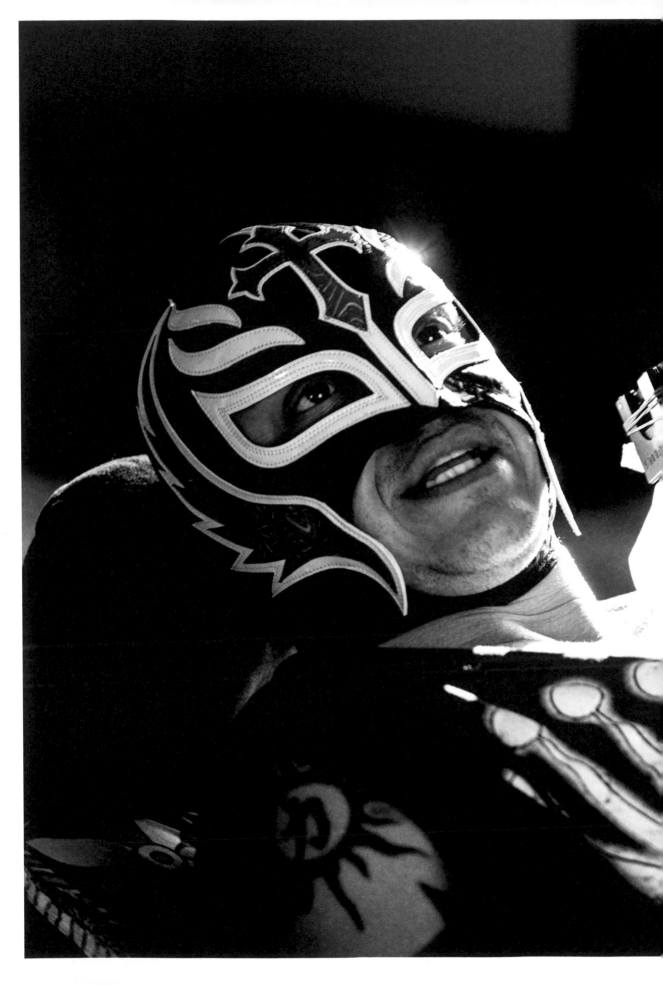

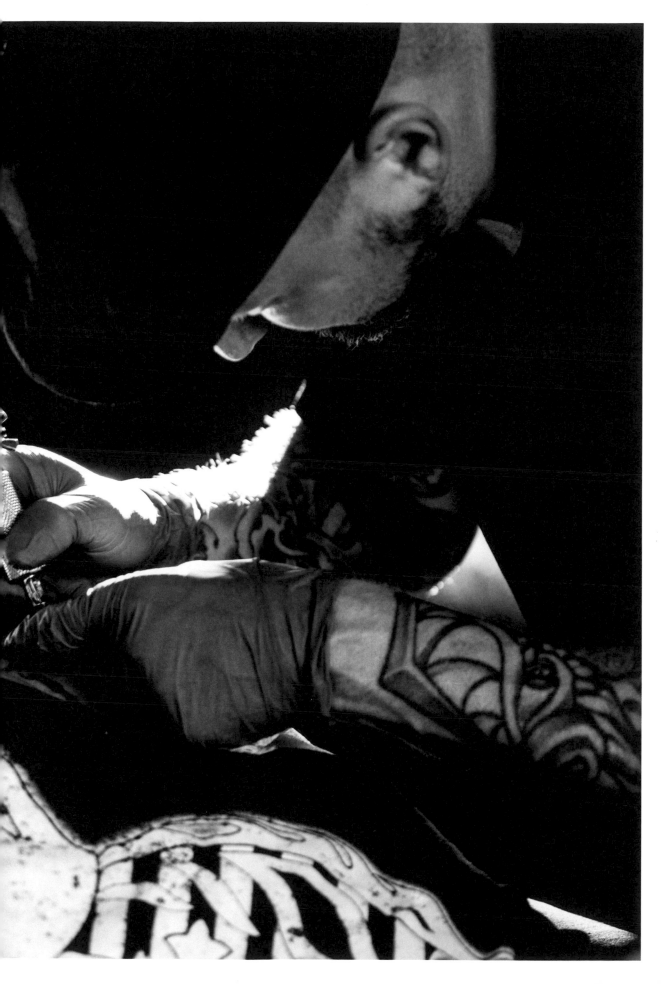

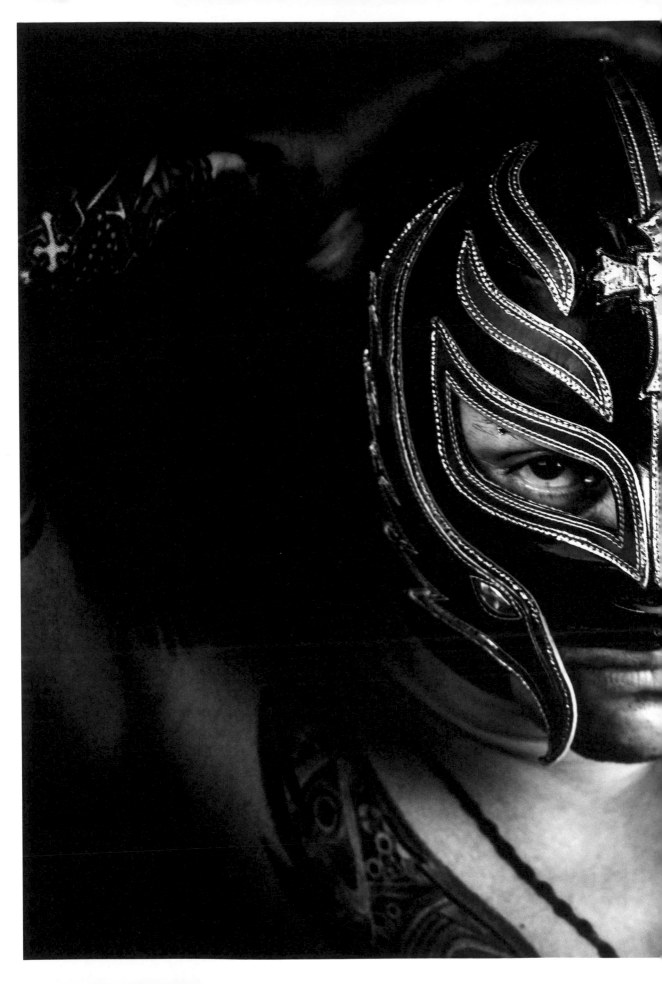

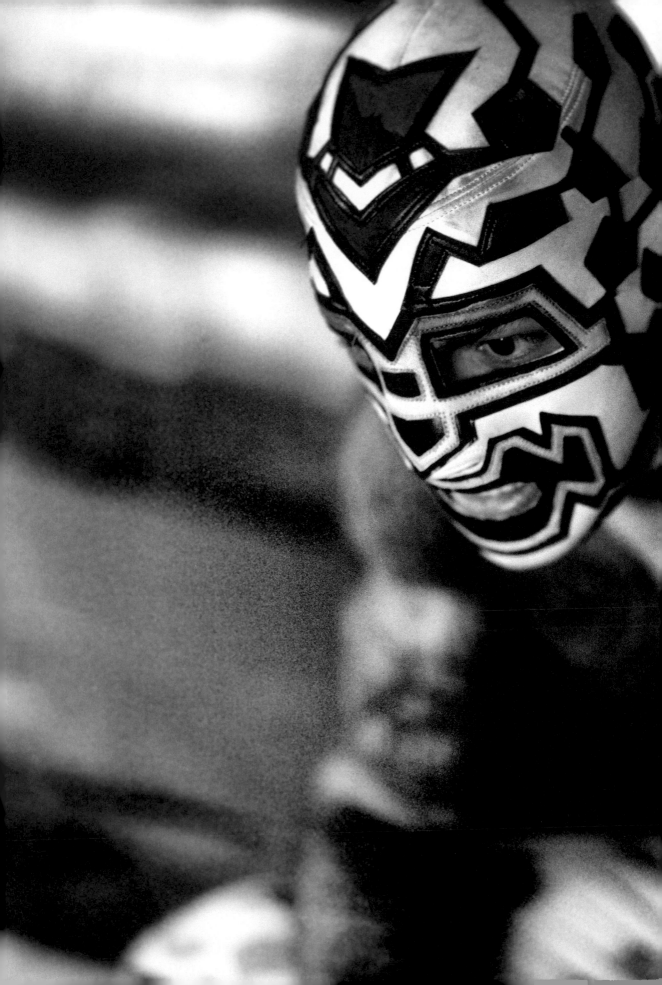

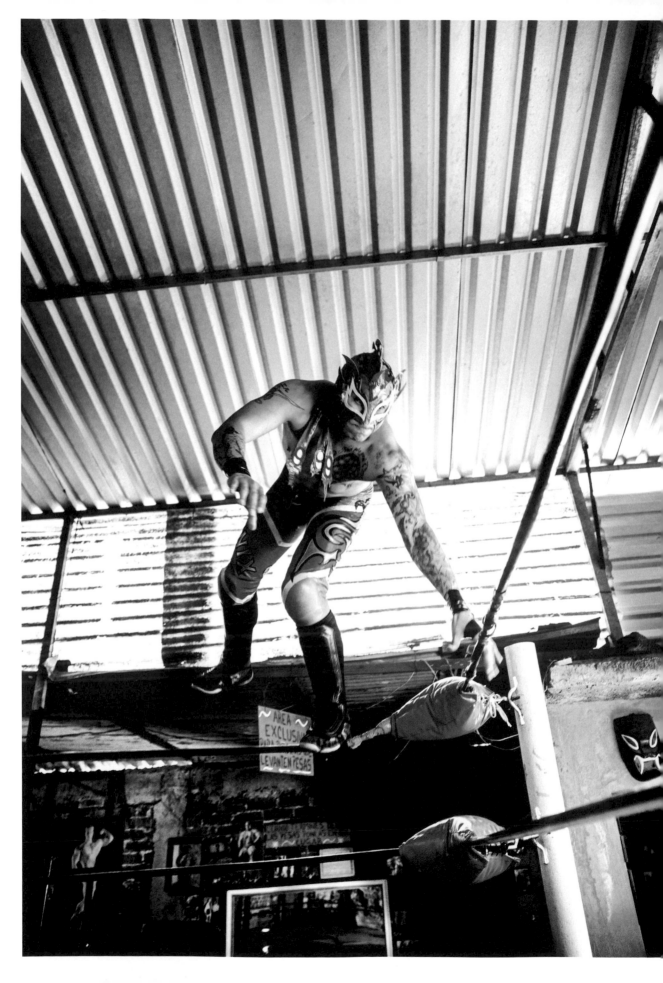

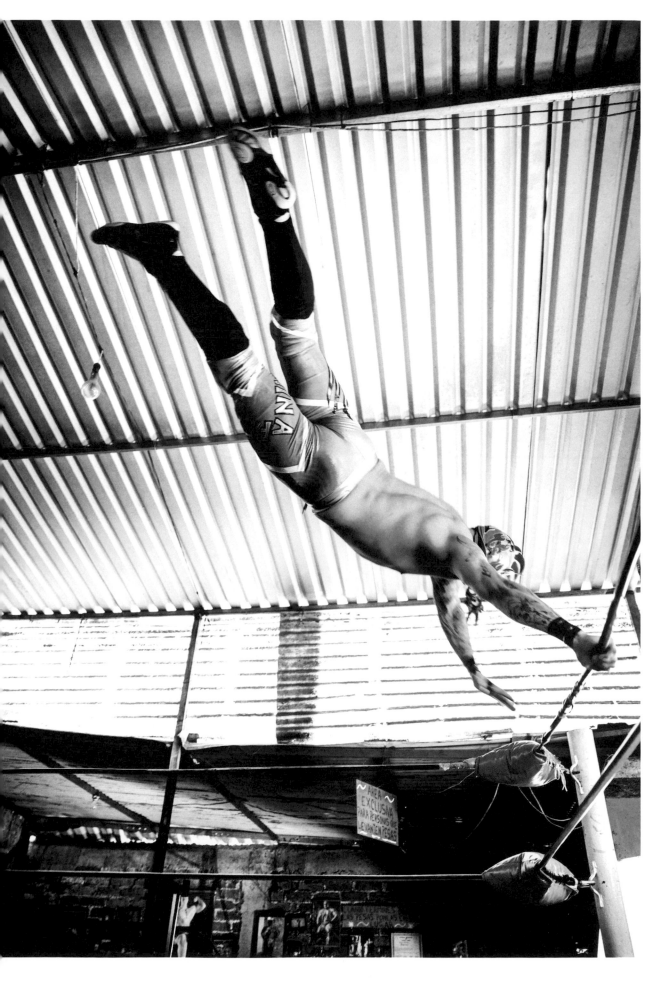

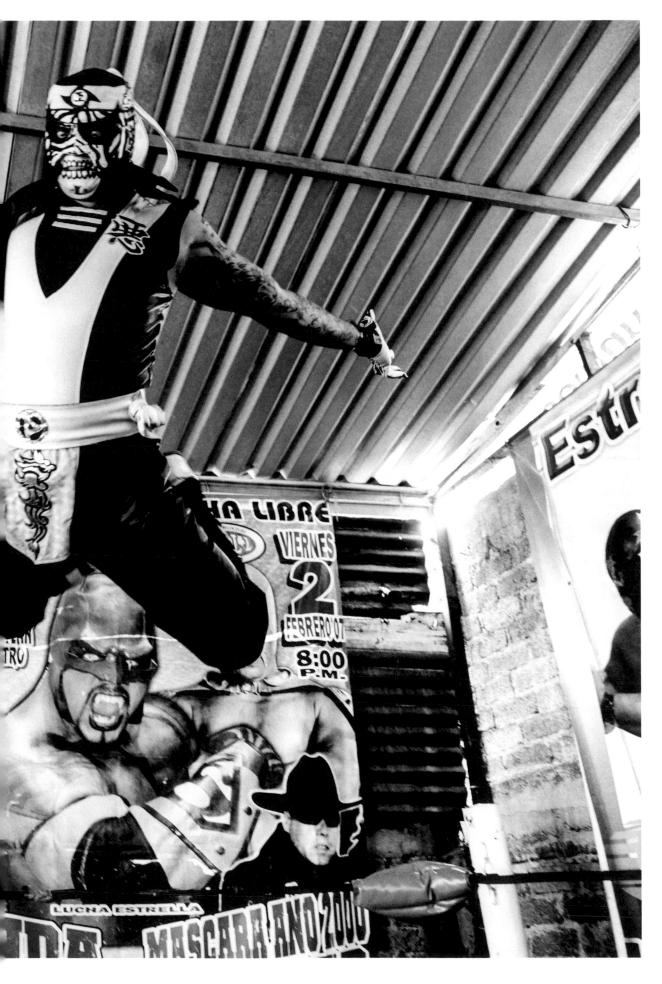

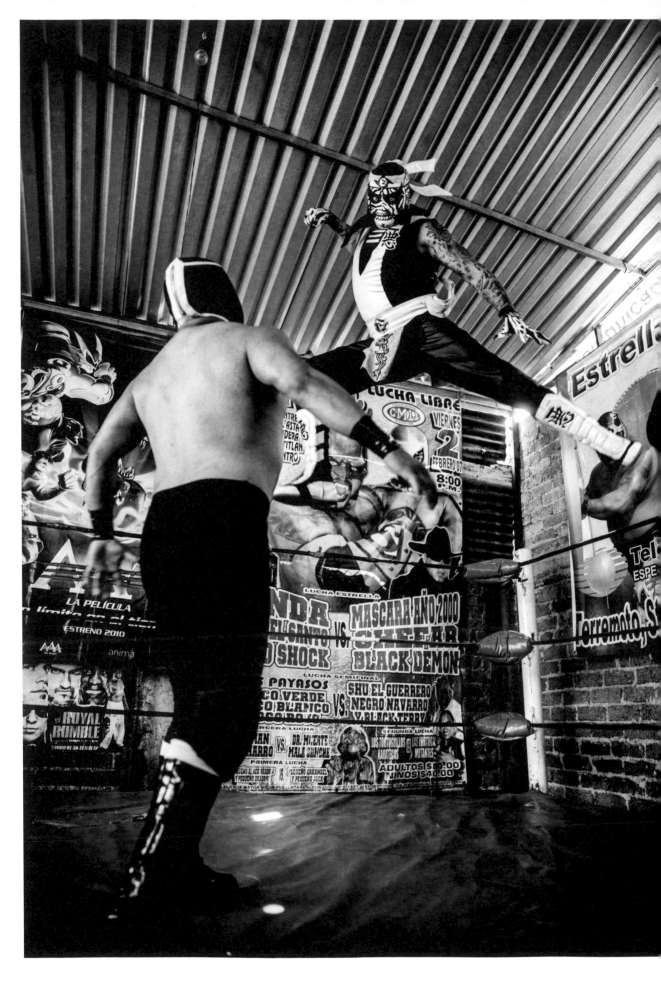

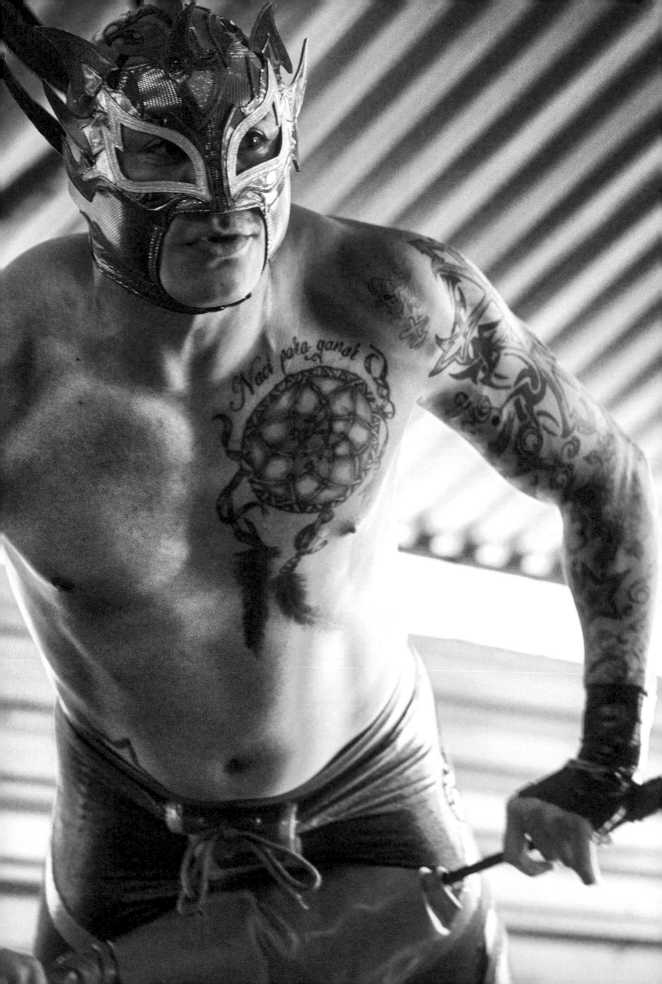

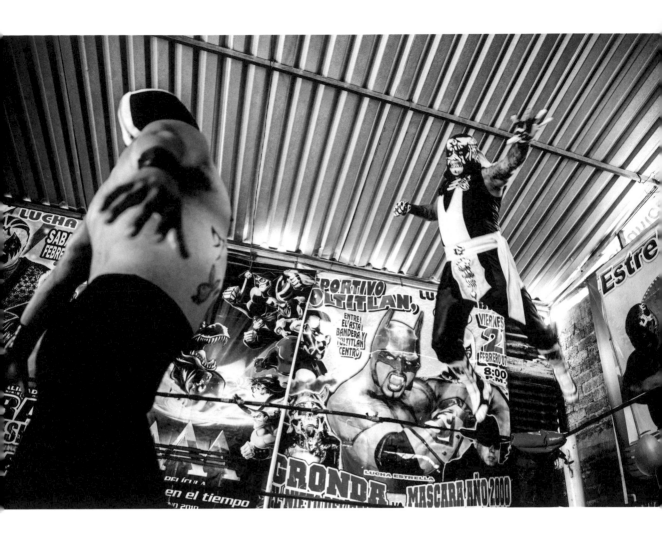

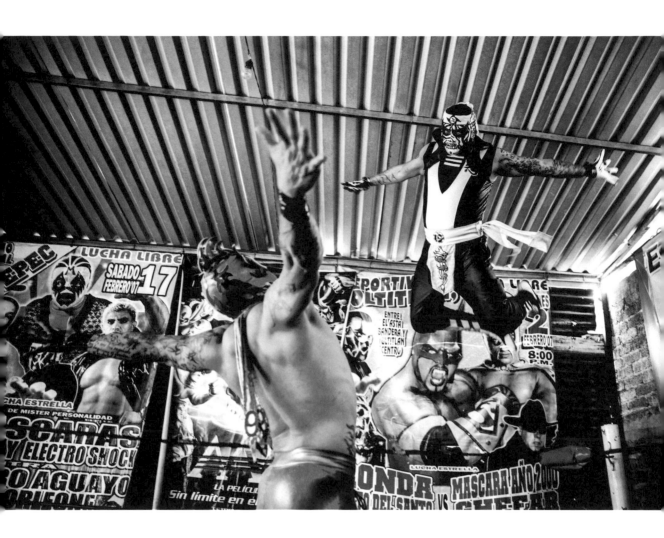

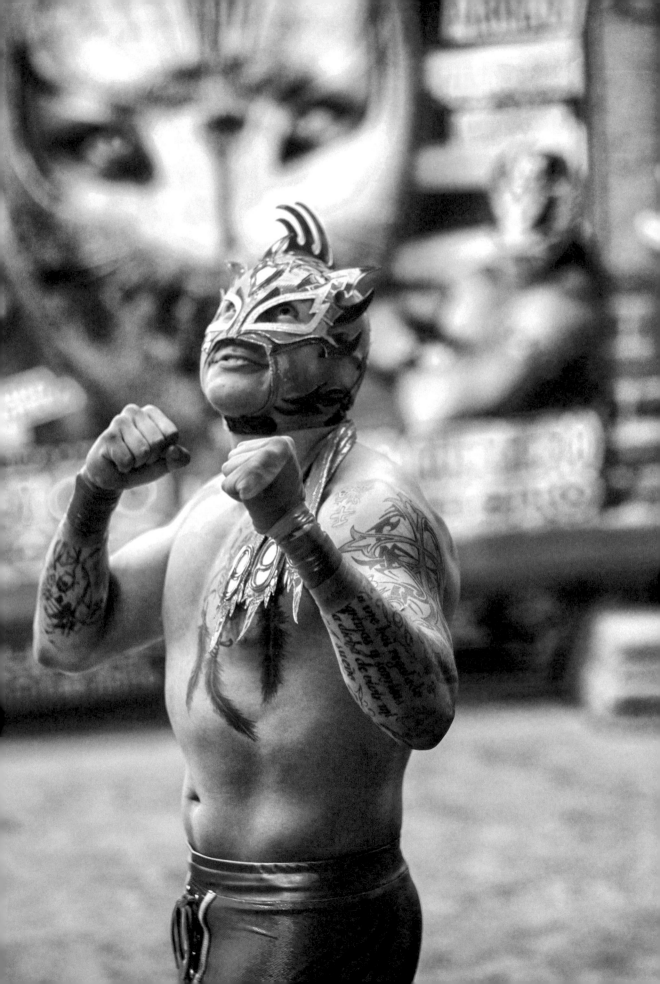

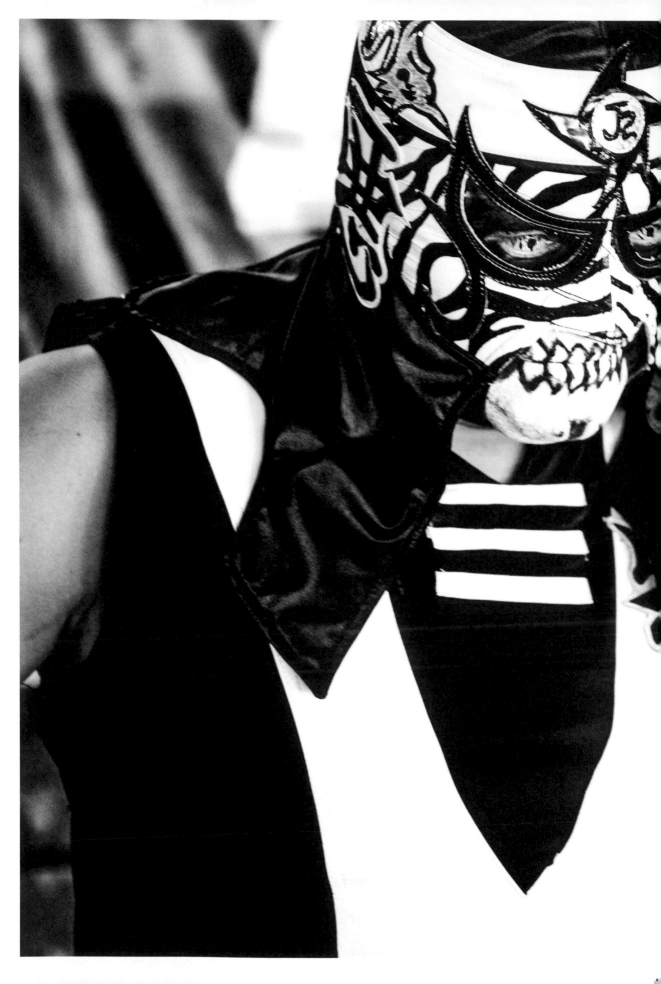

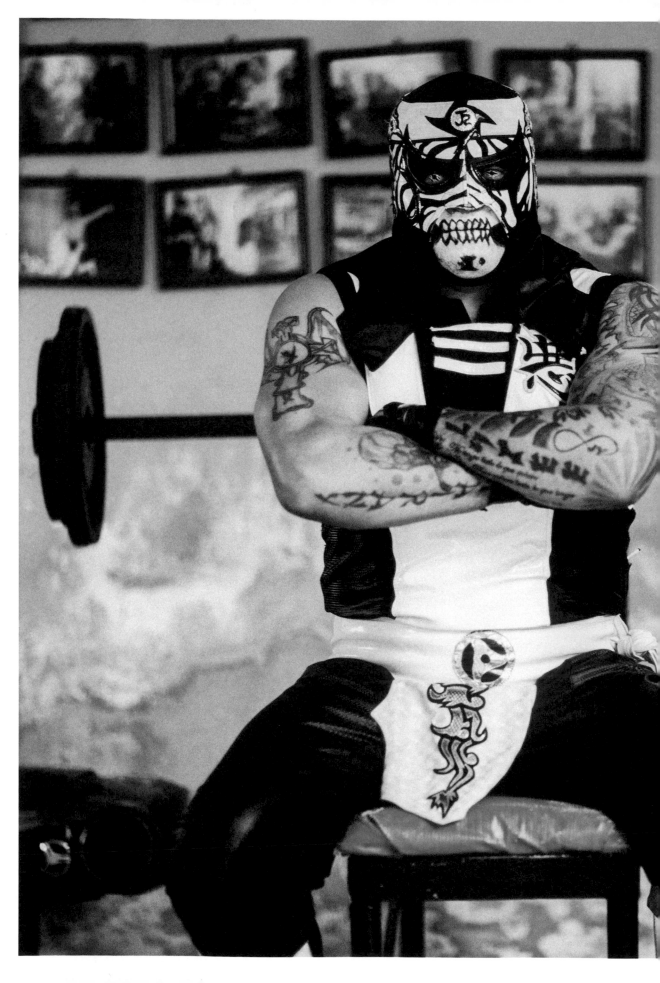

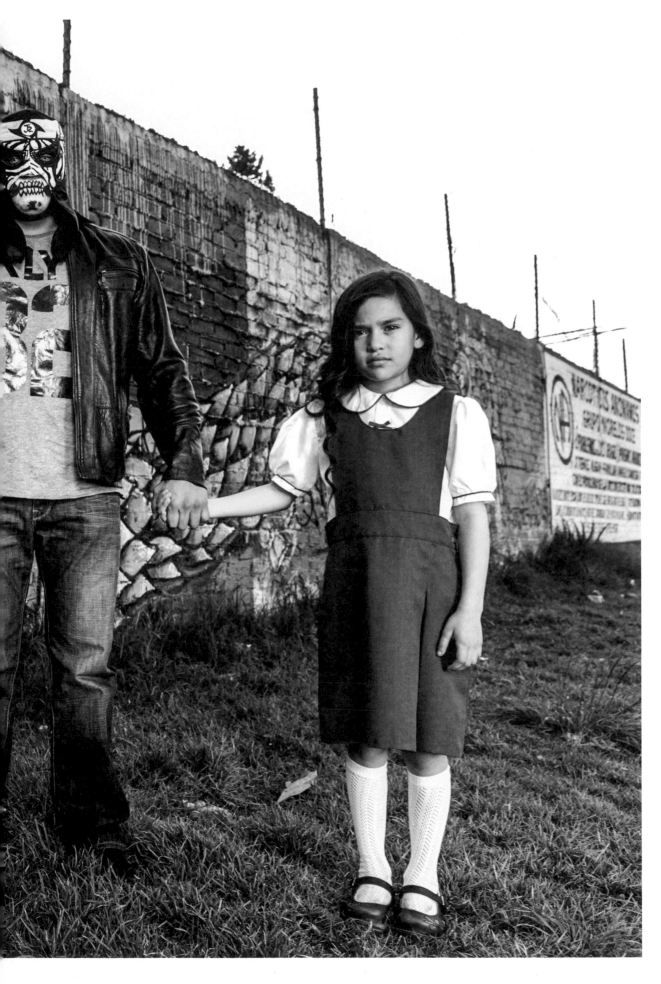

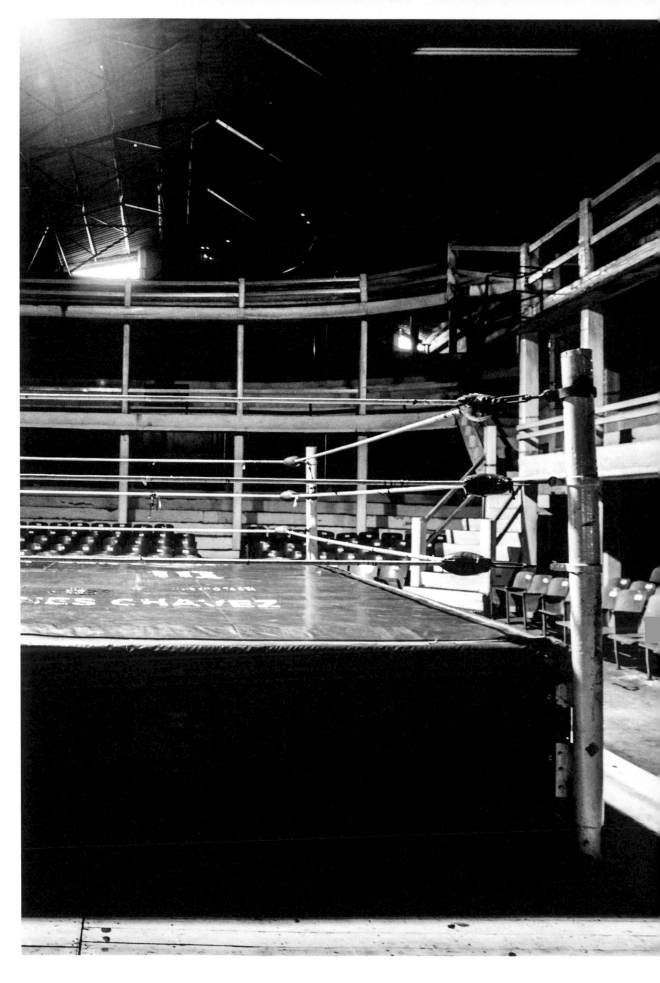

BEYOND THE MASK

Blue Demon Jr.

You could say my story starts when I was a six-month-old baby and my mother put me up for adoption because she couldn't take care of me. My grandfather, Chano Urueta, the first director to introduce wrestling into Mexican movies, was a good friend of my father, and they talked about the possibility of him adopting me. My father talked it over with Goyita, my mother, and that's how the adoption came about. Maybe this wouldn't be so important if the man who adopted me hadn't been the great wrestler Blue Demon. But that's how it was, and it shaped my story and destiny.

Those were the circumstances at the beginning of my life. My father was a big-time, well-known wrestler, a NWA welterweight champ. Later on, in October 2008 to be exact, I won the championship, but as a heavyweight.

I polished my technique until I could train with Adam Pearce and become the first Hispanic wrestler in its 70-year history to win the championship. I am the first Latino but I am also the first old Latino because I'm the association's oldest champion, and I've held the title now for two years and two months.

The first thing that came to mind when I won the championship was, "Now I'm a NWA champ just like my father." And that's when I felt like I'd lived up to his expectations. I considered him my teacher, my mentor and my friend. I thanked him even though he's no longer physically with me. After that, I thought about Mexico, because it's something that our country has always aspired to win. I never thought just about myself. Successful people don't rate themselves by their successes but rather by the difficulties they've had to deal with. And I've had my share.

One of them was overcoming my illness: cancer. At first, after you get the news, you go through a phase of denial. You refuse to believe it, you can't believe it, and you question God, "Why me?" Next comes acceptance. You accept that you have it and ask yourself, "So what am I going to do?" I started with treatments gradually. With the chemotherapy it was hard to keep on wrestling. I wanted to quit and my father, Blue Demon, supported me. It was physically too demanding and I was ready to retire.

I was close to doing it when my dad died in my arms outside of the Potrero metro station. That was when I thought twice about my decision to retire, and I changed my mind. He gave me that push; it was the push of the people, when their idol died and they put his son in his place, that made me not want to give up, not for even one second. I think I've responded to that with a lot of effort, a lot of professionalism and, above all, a lot of responsibility. There are times when they see us as superheroes, doing what we do in the ring, but you have to remember that there is a person behind each mask; we are real people.

A disease like cancer changes the way you think. Now I realize that you have to live life without worrying and take it day by day, because the past no longer exists and the future is uncertain. The only thing real is the present, so live it to the max, because if you wait two seconds it becomes the past, and you just can't go back in time. The only thing you can do is keep winding the clock.

It all goes into conserving the legacy my father left and taught me and that I'd like to convey to people: values. People don't have values these days. They've lost all civic values, all human values, all material values. We have to regain the values of family togetherness, respect and being responsible. I remember when my father decided to pass the name on to me, saying, "I'm not simply giving you a name; I'm handing you a responsibility." Now, whenever I lace up my boots and put on my mask, I'm assuming the responsibilities that he once had.

One of those was to let go of my own life. The person behind the mask is not on Facebook; he has no past. His alter ego is empty. Blue Demon Jr. is the one that is full. It's the guy behind who pays the piper. When Blue Demon Jr. fearlessly climbs up on the ring post, it's the person underneath who's afraid of heights. These are the responsibilities I chose to take on. I think this is the key word: responsibility. Today, the masked wrestler is the image of Mexico in the rest of the world, and that means a great responsibility for us.

For me, my family and my children are most important. They give me all the strength I need to keep on fighting, and if they wanted to

You have to remember that there is a person behind each mask; we are real people.

291

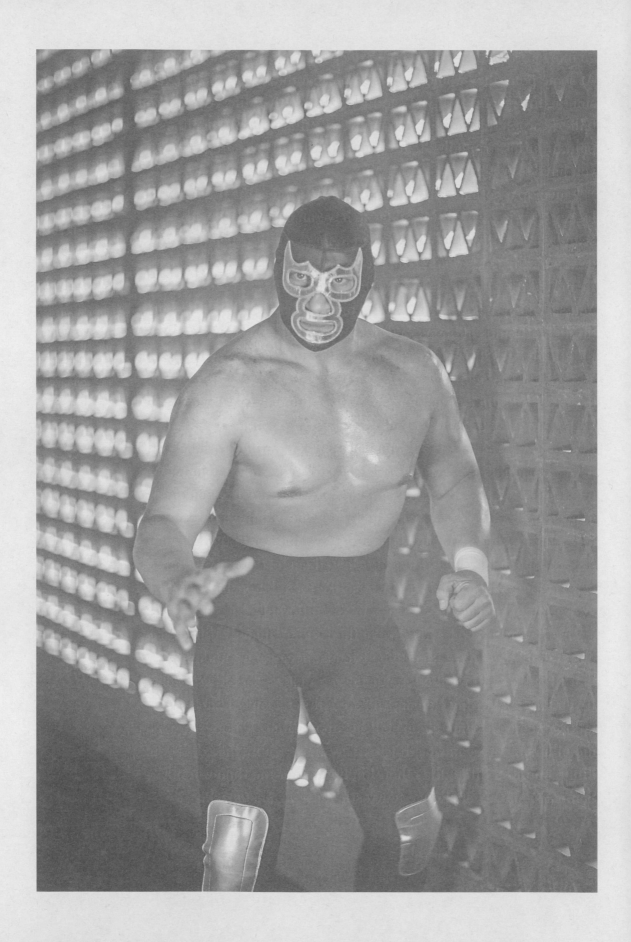

go into wrestling, I'd support their decision, with restrictions though. At some point they would have to prove that they love it and are assuming the responsibility of sacrificing part of their life. And as their father, I would have to explain everything this implies: loneliness, pain, injuries, triumphs, tears in hotel rooms. These are the things you have to go through on your own.

I gave up a normal public life in order to protect the Blue Demon legacy. I try to go unnoticed. I try to have an orderly life, without scandals. Many times I've even had to forgo eating, because I can't do it with the mask on. I go on the road for two or three days, and I can't take it off because I'm with politicians or at conferences. You sacrifice, making do with pure protein shakes. I have to jump through all kinds of hoops so that they don't find out where I live, what I do or what I look like. You see me dressed one way; I change and go out dressed differently. Not all wrestlers have this love for the mask that forces you to remain 100 percent incognito.

Despite everything, Mexican wrestling has a promising future. In a way, Mexican wrestling is just now waking up, now when the AAA holds the best cards in its hand. They need to give us more freedom, so we can keep on wrestling and continue creating characters and traditional rivalries like El Santo and my dad: two legends in their day. Their rivalry went back almost 60 years and caught them up so that they almost hated each other. They would get together and do things, but it was like the relationship between Pedro Infante and Jorge Negrete: totally different.

This rivalry was passed down to their kids. The only difference has been that we have tried to be friends, because we understand that what they did was very personal and that we should get along. If you talk about Blue Demon, you are talking about El Santo, and talking about El Santo means talking about Blue Demon —two iconic pillars of Mexican wrestling that are inextricably linked. If you dilute one, you dilute the other. I'm hoping for the time when El Santo accepts my challenge to wrestle mask against mask.

If you talk about Blue Demon, you're talking about El Santo. If you dilute one, you dilute the other.

293

Canek

I never once saw a wrestling match in my hometown of Frontera, Tabasco. I didn't even know there was such a thing as wrestlers or that they wore masks. When I was a kid, I liked other sports, like baseball, boxing, karate and jujitsu, but not *lucha libre*. It wasn't until later, when I happened to see a magazine with a picture of El Santo, The Man in the Silver Mask, on the cover that I started taking an interest in the wonderful world of wrestling. It caught my eye and ended up being a real discovery for me.

Thanks to these random events, I knew from an early age that I wanted to be like El Santo and that I wanted to be a *luchador*. As a matter of fact, I got the name Canek from a textbook we were given in elementary school. It was a tiny paragraph by Ermilo Abreu Gómez on Jacinto Canek, a Maya hero who rebelled against the Spanish. I liked the name so much it stuck with me. I was only seven at the time.

At first, my parents didn't want me getting involved in wrestling, because they knew it was a dangerous sport. Before me, there had never been any athletes in my family. I lived in the port city of Frontera, far away from the capital, far from everything, including *lucha libre*. In Villahermosa, I got to see many movies starring El Santo and Blue Demon, which only made me want to become a professional wrestler even more. Thankfully my parents ended up accepting the idea.

When you're born to wrestle, you have this tremendous energy about you that makes people either cheer or boo you the minute you step into the arena. I don't know if this was my case, but I do know I was born to be an athlete; that much I can say for sure. I did not necessarily know what sport, but as a kid I saw myself in a stadium surrounded by crowds, even though I didn't know what I was going to be doing there.

To prove that and work toward it, I went to Mexico City in 1973. On the way, I met Shadito Cruz, the Brazos boys' father, and his wife, Anita. They took me under their wing and supported me for almost two years, as if I was one of the family. The Brazos became more than friends. We developed a very special brotherly bond.

294

Canek was a Maya hero who rebelled against the Spanish.

That was when I started training at Felipe Ham Lee's gym, where I rubbed elbows with celebrities like El Fantasma de la Quebrada. They were all incredibly supportive, and everything they taught me has made me what I am today.

But starting out is always hard, and that's how it was for me. An empty stomach is always good motivation. You're constantly on the lookout for a chance to stand out from the crowd, to show what you can do, to make it big. Those are hard times, when you have to overcome your nerves and put in the work. That's why perseverance is essential in this profession. You have to prove you take it seriously, that it's not just a hobby, which it is to a lot of people. This is a professional career, and you have to keep your nose to the grindstone and keep studying, same as you would in university. And you have to keep up with the times, so that you can stay at the forefront of the profession and be a match for the younger wrestlers who are climbing the ranks. I'm an "old wrestler with a young spirit", or at least that is how I see myself. Like I say, I was very young when I got involved in wrestling. I was just in elementary school. And here I am, years later, still in the game.

Despite our experience, new generations of wrestlers are necessary, and they are great. I used to criticize people who would not let their sons become wrestlers, out of fear they'd get hurt, I assumed. You know the state you are in when you get into the ring, but you never know in what state you'll be when you get out or if you're going to get out at all. I don't have a problem with that and I've trained a lot of people, so why wouldn't I train my own kids? Now my sons are the great AAA wrestlers, Canek Jr. and Hijo de Canek.

I trained them, but I made them study first. One of them has a degree in tourism. The same day he graduated, he came to me and said, "Here's your degree. Now will you let me wrestle?" It made me laugh to think of all the money I'd spent sending him to college, and in the end he stuck to his guns about wanting to be a wrestler. Still, if he gets injured, he'll have something to fall back on.

The other one has a degree in graphic design, but also wanted to wrestle. Now he's a bodybuilding instructor. So they both ended up

You know the state you're in when you get into the ring, but you never know what state you're going to be in when you get out.

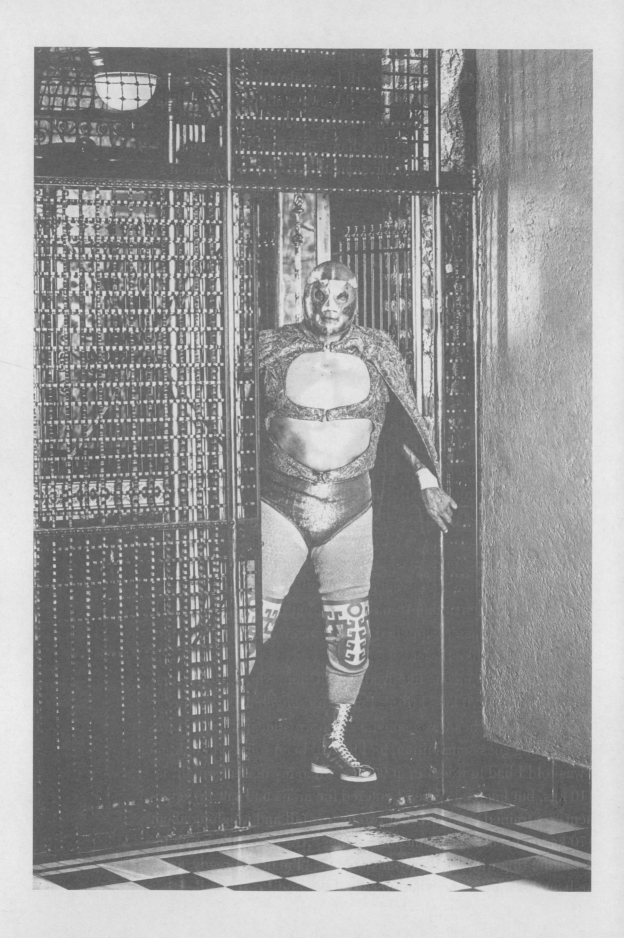

making a living out of sports, despite everything. In my case, I was incredibly lucky, because by 18 I was already a big name.

By then I got to take on wrestlers I'd always admired, including El Santo, who is one of the main reasons I'm here today. When I wrestled him, I felt this was my chance to prove I had what it took to be there. And he said the same thing: "If you're here, it's because you deserve to be or because you're a match for me." I have wrestled El Santo, Mil Máscaras, Black Shadow, even Blue Demon — all the big names during the so-called golden age of *lucha libre* who have since left us. Although if you ask me, the golden age is the one I'm living in right now, and that's the way it should be in every profession, for everyone.

Later on, I got to wrestle foreigners like Hulk Hogan, André the Giant and Antonio Inoki, who fought Cassius Clay in 1977. I've been in the ring with all the great wrestlers, from both Mexico and the United States, and yes, I get nervous. Only someone who doesn't have blood flowing through their veins wouldn't. But even more importantly I can truthfully say to myself, "This is what I dreamed of, and here I am. This is my chance. This is my night, and I'm going to enjoy it to the maximum."

That said, I still feel I have a lot of matches left to fight. For example, Mil Máscaras versus Canek, mask against mask, as well as Canek versus Dos Caras, mask against mask, Rayo de Jalisco Jr. and, last but not least, Dr. Wagner Jr. I had some great moments in the ring with him at the Arena México, but no matter how much I hound him, it hasn't happened yet. There are many vested interests in matches like these.

After beating someone like André the Giant, who's 2.30 meters tall and weighs 270 kgs, I think I'm up for any challenge. One of my latest matches was against a sumo wrestler in Japan. It was an anything goes competition, and he had been trained to fight me. I was told I had to weigh in at 90 kgs, when my normal weight is 110 kgs, but I agreed. When I entered the arena and saw my opponent—a trained sumo wrestler two meters tall and weighing about 170 kgs—I remember someone asking, "Are you really going to get in the ring with him?" My answer was: "I'm here already, and if he beats me, it means he's better than me, and I can handle it.

I have a Mexican mindset, that deep-seated drive to push yourself to the absolute limit.

But I'm a fighter, and I'm here to win." And in precisely four minutes and 54 seconds, I beat him. The odds were 70 to 30.

I wasn't going to go in there with a loser's mentality. When all is said and done, I have a Mexican mindset, that deep-seated drive to push yourself to the absolute limit. As far as I know, only two Mexicans have won that type of competition: one was Dos Caras Jr., and you're looking at the other one.

That's why I don't think I can reach any greater heights, unless they hang me from the arena lights. The legacy I can and want to leave is my career, everything I've achieved. I want to help others as much as I can, just as I was taught when I was starting out. I was helped by people who didn't even know me, because they saw my potential, and I would return the favor any day.

I want people to remember me, for better or for worse, but part of Canek's history is already written. I want to use his fight against the foreigners as a metaphor for my battles in the arena. If people know who Canek was and who he is now, it'll be that much harder for them to forget him.

Cibernético

I knew when I was four or five that I wanted to be a professional wrestler. It was the 1970s, and my father was a *lucha libre* fan. He always took me to see matches at the Toreo de Cuatro Caminos. We went to see Canek and all the big names of the day. I did not know then what I was going to do or how far I'd get. All I knew is that I wanted to be a professional wrestler; I always had that idea. One time my dad took me to see the World Heavyweight Championship, and I had the cheek to say, "Dad, I'm going to win that championship someday." He thought it was just kid's talk and didn't take me seriously. Years later, I took on Canek and beat him in that very championship. Even if people tell you you're never going to realize your dreams, if you have the passion, the talent and the motivation, anything is possible. I had a tough childhood, so the odds were stacked against me, since I grew up in a dysfunctional family and my parents got divorced when I was five.

While my dad did his thing, my mom worked to put food on the table. Back then I hung out with a bad crowd.

I was a violent kid as well as a big guy. I started practicing contact sports as a positive outlet for my anger; given that a lot of my friends had ended up in jail, I needed to take a different route. I took karate first, then football, but I always had this thing about wrestling. It wasn't odd, because my family has always been into sports. My uncle liked lifting weights, and you'd always find my grandfather hanging from the makeshift gym rings in the parks back then.

What 15-year-old hasn't had a beer? Like every kid my age, I drank, but the truth is I went overboard. One day my uncle said to me, "How come you're on a street corner drinking beer with your buddies while your mother's working herself to the bone? That's not fair." My answer was, "No, but I want respect, Uncle." He replied, "Then earn it. You are not going to earn anyone's respect drinking beer on a street corner. You think people are going to respect you for throwing punches, for knocking guys down in the street, but that is not respect. Respect for yourself, for who you are, that's what is important, and you don't have it. You're a nobody as far as I'm concerned." That moment changed my outlook on life completely.

Things were going really badly with my mother, too. I didn't want to continue school. For her, I was the black sheep in the family. My cousins were all lawyers or in other professions, but I was a mess. Then I started training to be a wrestler, and I promised my uncle that someday I'd bring him a trophy. He didn't believe me. He said I'd never pull it off because I was "a bum, a good-for-nothing".

When I finished high school that was it for my education. I told my mother, and she agreed. I started wrestling and really struggling. I went to the Arena México to train with Rodolfo Ruiz, the father of Renato Ruiz the Averno. When he saw me train, he'd say I had potential. I'd ask him to put me in the ring. "No, kid," he'd say. "They're afraid they'll give you a name and that you'll leave." I tried to convince him I wasn't going anywhere until I was blue in the face.

Frustration and impatience got the better of me. One day I asked Alas de Plata how long he'd been training there. When he told me he'd been there for five years and had only been given three matches, I got out of the ring, grabbed my things from the locker and said to

Rodolfo Ruiz: "Thank you, sir, but I'm out of here. Goodbye!" And I left the Arena México.

I moved to Ciudad Victoria. I'd heard they needed wrestlers for local matches to take on the guys from Arena México and the Toreo de Cuatro Caminos. I had all kinds of problems at the new place. I injured my knee; the promoter didn't pay me. I could barely afford food. When my mom called, I'd lie and tell her everything was okay, but nothing could have been further from the truth. I went for a week and a half, almost two weeks, without a single thing to eat.

Although the friends I made in Ciudad Victoria helped me a lot, I couldn't take that kind of life and went home. Back in Mexico City, the first six or seven months were terrible. I was defeated, tired and totally unmotivated. But I finally managed to pull myself together and again, with my mother's help, was able to start a career for myself in bodybuilding. After all, it was what I'd always seen my uncle and my grandfather do in the park.

For a year, I devoted myself completely to bodybuilding and did all right. I took the National Junior Championship, the Mr. Mexico Classic, the National Championship and the Mr. Mexico Nationals in the 90-kgs-plus category. All those wins caught the eye of trainers, and one of them offered me the chance to coach me in wrestling again. At first I turned him down—I had taken a different career path—but then I decided to go with him, because when all was said and done, I had nothing to lose.

When I arrived, Canek, my all-time idol, was there. We talked a little, and when I told him I was into bodybuilding, he said I should come back to wrestling. I was skeptical, but he insisted and that is when they gave me an ultimatum: Mr. Mexico or make my debut as a professional wrestler. I couldn't say no.

I started training again. I joined the National Wrestling Union and had my first injuries, which made it necessary to postpone my debut. It was rough, but I was finally able to debut on June 24, 1994, at the Cuatro Caminos Club, against Los Villanos, along with Canek and Dos Caras. That's when Cibernético's story began.

I wanted to call myself Cyborg el Guerrero, but at the time names in English did not go over well with the crowds. My trainers suggested Cibernético. It's long but catchy, and people liked it from the

moment they first heard it. Plus, they call me Ciber. In the end, it didn't make a difference if it was Cyborg or Ciber.

When the AAA posted job openings, I went over to them. That marked the end of my days with Lucha Libre Internacional and the beginning of a new chapter as Cibernético with Antonio Peña's help. I loved him almost like a father, and he treated his wrestlers like his own sons. We were one big family with Antonio Peña, because wrestling was more than a business to him. But things have changed, and wrestling, which used to be about heart and soul, family and money, is now just about money.

Sometimes I think the greatest obstacle to my career has been myself and my demons. We all have demons within us. We all live haunted by them. But if you know how to control them, if you respect them, they'll guide you where you need to go. But if you let your demons take over and don't respect them, they'll tear you to shreds and do as they please with you.

Dr. Wagner Jr.

People ask me why I became a wrestler rather than going into engineering, medicine or law. I figure the answer is obvious. If I had been born into a family of doctors or architects, it would have been a different story, but I grew up going with my father to gyms and arenas, thrilled to watch him train and wrestle. I was born with wrestling in my blood, and so was my son, El Hijo de Dr. Wagner.

As everyone knows, I owe my career to the legacy handed down to me by my father, Dr. Wagner, who had a 20-year career but had to retire after a tragic accident that killed his great friend and cohort, Angel Blanco. When he was recuperating from the accident, I remember he came to me and my brother, Silver King, to tell us not to even think about quitting, that we should go ahead with our careers and reach for our own stars.

I made my debut as Dr. Wagner Jr. in 1986, to keep the name flying high in wrestling. I was lucky enough to go up against famous guys like Dos Caras and Huracán Ramírez, who gave me the chance to get experience and grow as a wrestler. It took more than ten years

for me to win my first championship. It was in 1997, at the Toreo de Cuatro Caminos.

From there, I got the chance to travel to Japan, win lots of other championships and fight against wrestlers like El Hijo del Santo, Blue Demon Jr., El Rayo de Jalisco and Los Villanos. Seventeen years of victories but also sacrifices—of being away from my family and crossing paths with honest and dishonest people. There were countless obstacles along the way, but thanks to my father's advice to respect myself and others, I've been able to climb to the very peak of the wrestling world.

Wrestling is a self-centered career. You're constantly on the road. At times, the loneliness you face is overwhelming: you get to your hotel, go to your room and it's empty. You'd like to have your family there with you. Sometimes they are able to go with you, but it is really hard to keep up with the pace; it's too much for them.

With so much experience under my belt, I try to give wrestling and the tremendous legacy my father left me their respect and always be ready to give my all, so that the fans get exactly what they deserve. We Mexicans have the world's greatest wrestlers—I count myself among them—because we come from a warrior nation. The Aztecs and the Mexicas were warriors. We carry it in our blood, our hearts; that's why we're always ready to fight. We have to keep our warrior history where it belongs, at the very top. That's why I look forward to fighting today's wrestling greats, new creations like Sin Cara and Myzteziz but also Alberto del Río and El Texano Jr. who, when I was with the World Wrestling Council were just getting their careers underway and have now become tremendous rivals.

Dr. Wagner Jr.'s experience is clear, and I keep learning every day to become a better wrestler. My challenges are limitless.

We Mexicans have the world's greatest wrestlers because we come from a warrior nation.

El Apache

One of my very first memories is of being a really poor kid. My parents had always been poor, but it didn't stop them from having children and trying to give them a future. And so my siblings and I were born. My father always brought food home, but there were eight of us, and there was hardly ever enough to go around the table. If he brought home a quarter kilo of ham, it had to be divided amongst all of us and it never stretched, no matter how hard he tried. He'd always give it to us with two tortillas. My mother would buy eight kilos of tortilla to fill us up. Sometimes you'd try and make that sliver of ham last so that you could still taste it in your last bite of taco.

As we got older, we became aware of our situation. When you're a kid, what you notice is how different you are from other people. At Christmas, when Three Kings Day came around, nobody in my house got presents, but I'd notice that all the other kids got toys. You'd think it was strange and wonder, "What's wrong? Why didn't I get anything? Why am I different?"

That situation made me feel powerless, which made me want to change things. And a good way to do that was to start working and earning money. When I was seven or eight, I'd haul water. I'd ask people, "Hey, do you want me to fill up your water barrel?" And they'd pay me a peso for my trouble. At the end of the day, I would go home and give my mom everything I had earned. Poverty is very hard to deal with, but it teaches you values.

I started working and trying to find different ways to earn money. Sometimes I would earn 50 pesos, other times 30 or 20. My efforts to make something of my life brought me into contact with other people, and doors started opening for me. I went from working in a store to being a delivery boy, and then I'd get recommended to other people and start moving in different circles. At one point I was a die cutter, but my uncle had a band and suggested I join them. I started out playing the claves, maracas, conga and kettle drums, keyboard and bass. We'd perform in clubs, and my uncle would slip me a little money afterwards.

I combined music with work, but my bosses noticed I was very strong and played a lot of sports, so they invited me to train as a

Life's already dealt me more blows than anyone else possibly could.

303

wrestler and I said, "Sure. Life's already dealt me more blows than anyone else possibly could." At my training sessions, I met a lot of important people in the wresting world, like Rafael Salamanca, Blue Demon, Dr. Wagner, El Angel Blanco and Huracán Ramírez, all highly professional people.

Thanks to wrestling, I started making money. I still found it hard to make ends meet though, because I'd always give part of what I earned to my parents. A lot of people see me on television now and assume I make millions, but it's not true, because this business is really unpredictable. It's not unheard of for a promoter to offer you the world. They promise to pay your travel expenses and give you a percentage of the takings, but then, when you're done wrestling, you discover he's skipped town with the money. I'll never forget one of the times we went to Cancún to wrestle and I had to sell my boots to get home. I had to make it through the whole trip without food because I didn't have a penny to buy anything.

It's true that when we win we can make three or four times the minimum wage, but there are also a lot of expenses to cover. Sometimes I wonder how people survive on salaries like that, on a minimum wage and with kids in school who need books, shoes and uniforms.

304

Luckily, I got into wrestling, and now it's my job. It's a way of life for me and has been for a long time. I'm 39 now, but I've been in this since I was 17, and I intend to carry on for as long as I can. I've told my daughters that when they see that I can't wrestle anymore, they have to tell me, "Dad, it's time to step down and take care of your grandchildren. We'll continue to do the 'Apache' name proud." That's the day my career will come to an end.

In all of my years as a wrestler, my number one enemies have always been nerves and the crowd. You can have a lot of rivals, but when the crowd doesn't react to you in a match, it's when you need to question what is going on. You should always be afraid to get into the ring and pray you get out in one piece. Thank God I have never been seriously injured. Maybe it's because I see the ring as my friend and respect it. Every time I get into the ring, I say, "Protect me. Do not let me get hurt." I hope it keeps working!

It's important to me not to get injured so that I can take care of my family. That's always been my main concern. I don't want them to

As a wrestler, my number one enemies have always been nerves and the crowd.

lack anything, but I also try to guide them when it comes to making decisions. I did not want my daughters to end up as wrestlers because it's a tough, merciless world, especially for women, but they insisted so much that in the end I couldn't say no. It was either train them myself or let someone else do it, so I decided to do it myself.

I admit I was very hard on them, especially Mary, who I trained first. But I wanted them to be prepared for the reality of the wrestling world. When it was Faby's turn, I was easier on her, and Mary would say, "You don't love me. Why don't you hit Faby the way you hit me?" I was a lot more lenient with Faby because Mary would always cry when I was training her. But she never cried in the ring. She'd ask permission to go to the bathroom and cry there, and after she had dried her tears, she'd come back and fight. Today, they're both top wrestlers, here and internationally. If you ask me, they're the best.

El Fantasma

There is a saying in *lucha libre* that goes, "To be a wrestler, you have to look like one." Although it does not mean as much these days, when I started out over 40 years ago, that is how it was. Over the years I've watched the style of wrestling change a lot.

I always liked sports, but, surprisingly, I wasn't initially drawn to wrestling. I preferred boxing and karate. It was Chuchu García, El Rebelde's son, who got me into it. Watching all those really big guys train, I was sure I could do it just like them. But I was wrong. I started doing the exercises, and I was a disaster. I discovered it wasn't as easy as I thought. That was when I started training in Felipe Ham Lee's gym. After a year of training in Olympic wrestling, I went to the Arena México to perfect my Mexican wrestling style and prepare for the Federal District Wrestling Commission exam, something that seems to have been lost these days. Of the hundred contenders, just two of us passed the exam: El Rey Halcón and me. And that's when my wrestling career began.

Even before my debut I'd been featured in magazines like *Lucha Libre* — which isn't around anymore — and had gotten a lot of publicity under the name Top Secret. But when I went up before

One piece of advice I'd give to anyone getting into this marvelous world of wrestling is to remind them that it's not all beautiful; it's not easy to triumph.

the Mexican Wrestling Commission to get my wrestling licenses, I met with its president Luis Spota and its secretary Rafael Barrás, also known as El Hombre de Hierro (The Iron Man). They congratulated me for having done so well on the wrestling exam and then let me know that I could choose whatever name I wanted as long as it wasn't in English. Naturally, all of the publicity I had built as Top Secret was going down the drain, and I tried my hardest to keep it. But there's a reason why Barrás was called Iron Man. It was impossible, and that is how I got the name El Fantasma, which ended up bringing me fame in the wrestling world.

Although I've always been a star wrestler, it wasn't easy at first, because I had to deal with the anger of other wrestlers such as El Fantasma de la Quebrada and one from Guadalajara also named El Fantasma. I remember the guys telling me, "If you don't want trouble, don't even show your face in Guadalajara." However, the biggest obstacle in my career has been facing off with wrestlers like Alfonso Dantés, Angel Blanco, El Santo and all of the wrestlers from way back, who, as I said at the beginning, had impressive physiques, very different from the guys today, much bigger. Back then, earning respect as a wrestler meant you had to pay your dues. You had to go up against all of them and stand up to some heavy pounding. That was just part of it.

Now I can say I've had a 40-year career that's taken me to four of the five continents, earning me respect and recognition wherever I've gone for taking on figures like Los Hermanos Dinamita, Cien Caras, El Capo de Capos, Fuerza Guerrera, Canek, and earning that respect through my work and dedication.

Sadly, not all wrestlers have been as lucky as I have. It's not unusual to see colleagues on crutches, in wheelchairs or selling CDs in the subway. That's why one piece of advice I'd give to anyone getting into this marvelous world of wrestling is to remind them that it's not all beautiful; it's not easy to triumph. They should get ready for anything: ready for the injuries, ready to not spend as much time with their family as they'd like, and they should study a profession in case wrestling doesn't work out. It's the example I've tried to set for all young wrestlers, including my son. Never forget that those heroes you see up in the ring also have a story and a life.

306

El Hijo del Fantasma

I was born into wrestling. I'm the son of El Fantasma; my blood comes from a wrestler, and if I'm here it's to be a star. The outfit in the Colonia Doctores (the Arena México) gave me my start and I did well, but unfortunately I could no longer continue growing as a *luchador* there. So that's how I came to the AAA, where I've switched from being a *técnico* (babyface) to a *rudo* (heel), and where I've really made my name as El Hijo del Fantasma.

Growing up, my father would take me to gyms and arenas, while my mother saw to it that I got a good education. I graduated with a degree in international relations. My parents always insisted on schooling as a precondition to doing sports, because they knew that wrestling is not an easy profession. I've been lucky that I've had a well-rounded background, combining a healthy body with a healthy mind and that I didn't have any major problems as a little kid or a teenager. Even now that I'm a star wrestler and get treated royally, I never forget how fortunate I am to have had that. And I'm aware, from my own experiences, that not all my colleagues have had these advantages. Wrestling gives you life, but it also snatches it away. Now that I'm a parent, I try to teach these same values to my family and earn enough so that they don't have to undergo any hardships in the future. I was fortunate to go through childhood problem-free, and I know it was thanks to my parents' efforts. I want to follow that very same example.

If my son wants to become a wrestler some day, I'd set him straight about how this world is. It's a fabulous world but full of sacrifices and people of dubious repute. Yes, he would inherit a great name that his forebears worked hard to build. However, he'd also inherit a long list of rivalries and envies. If he's to become a wrestler, he has to be the best. There are too many juniors — without mentioning any names — that are in it only because they're someone's son. You can only overcome everything that comes your way if you become a great *luchador*. I still remember all the thrashings I got at the beginning from wrestlers who, in fighting me, were taking on my father, too. But I also remember all the obstacles I encountered because of the resentment and jealousy simply because I am my father's son. For

Wrestling gives you life, but it also snatches it away.

Being El Fantasma's son is a big responsibility. It means displaying impeccable training and physique, and giving 100 percent every night.

me, being El Fantasma's son is a huge responsibility. It means displaying impeccable training and physique, and giving 100 percent every night. As a result, my son will have more obstacles than I did and will have to overcome them.

The "no" that I came up against over and over when my career was starting is probably the biggest obstacle a wrestler can have. But I worked on turning it into a challenge. I wanted to show all those folks who, out of ill will or envy or whatever, were mistaken and that I alone set my limits.

Glory, fame, triumph, success and money are our goals. At what cost? At any cost. We are not here to sacrifice ourselves, to become martyrs and get nothing in return, especially not from a promoter or a crooked owner — and unfortunately there are many of those in this world — who doesn't want to understand how this business works. There can be promoters and arenas, but without wrestlers, *lucha libre* could not survive.

I don't have any specific enemy in wrestling. They all are, whether colleagues or rivals. Every time I climb into a ring, the only wrestler up there is me. The best lessons have come from my father and from *luchadores* of his stature, such as my godfather and mentor in this new stage, Konnan. And if I've learned anything, it's that I am here to be number one. Right now I am. I'm the world cruiser-weight champion. It hasn't been an easy road, but now comes the hardest part: staying on top.

308

El Patrón Alberto

To tell the truth, my story's pretty simple. I am a third-generation *luchador*, and my family has been in the business forever. It was handed down from my grandfather to my uncles — Sicodélico and Mil Máscaras — and my father. I grew up going to all the arenas, watching the wrestlers and learning to love the *lucha libre*.

I remember once in a Catholic elementary school, in La Florida neighborhood, the teacher asked who in the class wanted to become the president of Mexico. Everyone raised their hands except for me. When she asked why, I told her I wanted to be a wrestler just like

my dad. At recess, everybody pretended to be Batman or Superman, but I always wanted to be my father, Dos Caras. He was my idol, my superhero, and the reason I ended up doing this.

Things were not always easy with my dad, though. When I was getting started, it was complicated. When you first get into this business, everyone's ready to criticize you, checking to see if you're living up to expectations, if you're as good as your father or grandfather. But my dad shielded me from all that by leaving me on my own, letting me make my own decisions. At first I didn't understand why. Whenever I asked him about it, he'd say, "It's the only way you are going to learn how to get along in this very tricky environment, and when you get to the place where I know you'll get to, you will appreciate it so much more and everyone will respect you for it." He was absolutely right.

I was really young, only eight, when I started Greco-Roman Olympic wrestling. I was on all the national teams, at every phase, in the Central American Games, and the world championships. When I was 22, though, I put on my mask and tights and became a professional *lucha libre* wrestler. It was a little late to get into it. I had wanted to go to the Olympics and had been waiting it out, but the year I was hoping to go, Mexico didn't send a team.

My family is well known in Asia, so they wanted me to debut in Japan. The pressure was on and the responsibility was great, but fortunately everything went well. It has been almost 15 years since I first put the mask on. Wearing a mask in the wrestling world is a big deal with a lot of significance, as is the team you wrestle with. I can still remember the first time I wrestled with the mask on and how uncomfortable it felt. Now, I don't wear it anymore. Starting out, I went under another name, Dos Caras Jr., in honor of my father. But when I went to the U.S., I found out that they do not have the same history and love for the mask. That was another reason to take it off. It was really a whole process, an inner search. It was tricky at the beginning of my career, when I debuted and was still trying to establish my wrestling persona. But here I am 15 years later, still carrying on.

Before returning to Mexico I went on the road. I spent almost eight years in Japan, a marvelous country and culture, where they

I wasn't there for the birth of my first two children, and that's been hard to deal with.

see wrestlers as we really are: athletes and warriors. They have tremendous respect for our profession. After Japan, I went through a period of a lot of changes and learning, going from Mexico to the U.S. to Mexico again. Wrestling in the U.S. helped me a lot, and I can say I'm a far better wrestler because of it.

It might sound like bragging, but the experience I received on the road is exactly what's made me such a good wrestler. It gave me a chance to see different styles and use them to develop my own. That's the advice I give to my little brother who's getting started in wrestling: "Get out and wrestle the world, and don't worry about the money. That will come later."

Unfortunately, there are a lot of obstacles at the beginning. One of them is not having money and another is the criticism you receive, especially coming from such a well-established wrestling family. Getting people to really believe you can do it, dealing with the politics in the business, the backroom chicanery and the mafias. Now I understand why my father told me he did not want me to get into this. And the business side is the same everywhere, whether you are in Mexico, Japan, China or the United States. The only way to overcome it is to be a good wrestler, to fight with everything you have and give the skin off your back.

In time, and after you've achieved a lot, you can finally turn your attention to what's important. For me, it's family. Touring around the world is fine, but when you're trying to build a family, it's really tough. I wasn't there for the birth of my first two children, and that has been hard to deal with. I'm now able to see a time when I can finally focus on my family.

Being passionate about what I do, loving it, is what has made me what I am today. I have squared off with absolutely every wrestler in the world, and I'm the only *luchador* who has fought in more than 50 countries. Thanks to my profession, wherever I go they know who I am, and that is a privilege. But none of this would have been even possible without the discipline and love for wrestling that my family instilled in me when I was young.

310

I'm the only *luchador* who has fought in more than 50 countries.

El Texano Jr.

Despite being surrounded by wrestling all of my life and despite everything I've achieved in the sport, it wasn't something I was always drawn to. I come from a wrestling family, but it wasn't until I saw how a cousin trained and wrestled that I got interested. Although my father was a *luchador*, my uncle was the one to teach me wrestling. He was known as El Practicante in the 1970s and 80s. Later, in Guadalajara he fought as El Vaquero.

I was never sure if it was what I wanted to do and even less so after the thrashings, whippings and beatings I took during the first training sessions. Plus, while I was starting out in wrestling, I was also studying for two degrees. I guess emotion and the wrestling blood running through my veins finally won me over.

When I was just a kid of 14, I climbed into the ring for the first time, and that's where I gradually matured as a wrestler. Ironically, one of my biggest fears is pain. I'm a pro in a sport that involves pain, and I'm still scared of it. Not only physical, but emotional pain as well. I think this can be even worse than the physical. That is the voice of experience. My father's death, as a result of this sport, was a wound that was slow to heal. It is a wound I carry inside, but I carry it with pride.

When I stop and wonder what my father would have thought about today, I don't think he would believe it. I had started doing really well around the time he died, but I don't know if he imagined I would become national champion of one of Mexico's top organizations or that I would end up being a success all over the world. Inheriting the name El Texano from my father gives me pride and prestige, but it is a double-edged sword. I inherited his friends — many more than I expected — but I also inherited his enemies, again, more than a few.

Because of all this, my biggest challenge has been to overcome failure. It's easier to climb to the top than to stay up there. Next to this challenge, my worst enemy in wrestling will be the day I face

My father's death, as a result of this sport, was a wound that was slow to heal.

My worst enemy in wrestling will be the day I face retirement.

retirement, coming to grips with the moment all wrestlers have to deal with sooner or later. Like I have always said, you need to look after wrestling like you would a jealous wife. You have to dedicate time, money and effort. You can't get lazy and neglect this woman you love so much. Wrestling is extremely demanding, but it always gives in return and rewards your efforts.

Electro Shock

The main reason I ended up as a wrestler was my father. I remember perfectly the first time he took me to the fights. My dad was a big *lucha libre* fan. He even made a go at becoming a pro, but he had five mouths to feed, and not everybody manages to make it; not everybody gets to have the success I've had.

Everything I knew about that world was from watching movies starring El Santo, Blue Demon and Mil Máscaras. I'm sure that watching those legends had a lot to do with me ending up where I am. But the first day I went to an arena, it was love at first sight.

I also remember my brothers and I playing in the ring to see who would be wrestling king, until the wrestlers came out and the first bout started, then the second… until the main attraction. That is where my passion for the sport was sparked—going to the Arena México, the Coliseo, the Toreo de Cuatro Caminos and being transfixed by all those wrestlers who became my idols.

Little by little those idols turned into role models: men like Fishman and his spectacular physique. I remember how his green and yellow wrestling tights showed off his great body. Then there was Arturo Casco, La Fiera, and his amazing somersaults; just a few of the wrestlers who influenced me.

The toughest part was probably when I started out. I went into training at 14 or 15, five years of really hard workouts. I was lucky enough to have Raúl Reyes as my teacher, an old-school wrestler and national light heavyweight champ. Back then I must have

The first day I went to an arena, it was love at first sight.

weighed in at no more than 50 kilos. The other wrestlers called me "lizard". I took some tremendous poundings, which made me cry and swear I wouldn't come back the next day. But that did not happen; I never gave up. Eventually, when I was already fighting in the Arena México, the trainer Arturo Beristain, El Hijo del Gladiador, took me under his wing and began my formal training. That was when I transformed into a diamond in the rough.

I made my debut in 1991, after passing the professional wrestler exam with honors. I think I was 22 at the time, and no matter how good my training was, I got a pounding in the ring. That's the path every young wrestler has to take. I spent five years wrestling for a company that never promoted me from first or second bouts, while I watched how wrestlers with connections came in from around the country and had no problem getting well placed. Fed up with this situation and frustrated with all the effort I had put in, I decided to quit. I even considered totally giving up wrestling and looking for something else. But fate had other plans.

During that time, I shared an apartment with another *luchador*, Pentagón Jr., who was wrestling in the AAA. He took me to the offices, where I met Antonio Peña, the creator of Electro Shock. Mr. Peña already knew about me from my years in various arenas in Mexico, and when I filled him in on my situation and my idea of giving up on wrestling, he offered me a second chance. He gave a young enthusiastic guy with dreams the chance to go on. He believed in me when no one else did.

I debuted in the AAA under the name Esquisofrenia, which was inspired by Anthony Hopkins' character in *The Silence of the Lambs*. I remember grabbing a hockey mask I had in my room, covering it in leather and creating this absolutely horrifying character. I will never forget Antonio Peña telling me, "Choose whatever name you want, but you have to love it with all your might." I don't think I've let him down. I will always be grateful to Mr. Peña, a huge support and a great friend. So, ladies and gentlemen, that's how Electro Shock came to life, in 1996.

He believed in me when no one else did.

Faby Apache

I started out in the wrestling world because of my dad, the great El Apache. I owe everything to him and my sister Mary, who started wrestling a year before me because she's older. That's what made me want to copy her, that healthy rivalry that exists between siblings. When I told my dad, he had to resign himself to the fact. He couldn't say no after agreeing to let her wrestle. It wouldn't have been fair. It was easier for me, because she paved the way.

When I started training, I discovered I had another advantage: my father had been a lot harder on Mary than he was on me, because he wanted to try and make her quit. It didn't work and she is still wrestling, just like me.

I made my debut in Ciudad Madero, Tamaulipas, in December 1997. Three months later, my sister and I were already wrestling in Japan. I was 18 and she was 19. We stayed there for five years. Five whole years in the Far East. It was a sweet experience because we got to meet many people and see a whole new world, but it was hard getting used to it. We were alone, and we were young. Plus, Asia was a tough place to start out. In Japan, wrestling is a violent sport—overly violent. I injured my knees, shoulders and my waist. You appreciate all that when you are here in Mexico, where it is a bit more lightweight.

When Mary and I came back home, we started making a name for ourselves in the AAA. I've been here for 11 years now, and the truth is we started winning more as unmasked wrestlers. In fact, we had a really big match where we wrestled each other and I won. That was probably one of the best matches I've had in the AAA.

One of the biggest challenges in my life was when I was told I had to have knee surgery. I had been in the business for years, and I knew that these things were inevitable. You have to sit out a season, knowing that it will probably never be the same afterwards because you're going to have to be more careful, but you have to do it for your own health and safety.

It is not all about *lucha libre*. I have a private life, too, and what is most important to me is my son, who is about to turn nine. My little Marvin has put up with all my absences and trips and being left alone. To be honest, he is very understanding about what I do. He'd cry a lot, but now he knows that it's my job and takes it in stride. I know that someday he will truly and completely understand.

I had already been through all that with my father. I know what that feels like. And now I know how it feels to not want anyone in your family to enter the business, because of the injuries, the loneliness and the traveling. I understand now why my dad was against it, even though it is a lot easier for female wrestlers these days. Luckily, my son isn't into wrestling. He doesn't ask to go to matches, but if he ever showed an interest, he would have my full support.

Once, when he was a baby, I had a premonition. We were in the bullring in Guadalajara, where my dad and my son's father were wrestling each other. At the end of the match, I went up to the ring with our two-month-old baby. My husband took him in his arms and he got covered in blood from head to toe, but he did not get scared or cry. He even seemed to like it. It was a shocking, yet moving sight. Right now he does not seem to like wrestling at all. Even so, that was a really cool moment for me.

As for my career, I truly feel very privileged. I have taken on the top wrestlers, including Martha Villalobos, who I admire. And here I am, ready to wrestle whoever comes my way and continue setting myself goals and challenges. In the 16 years I have been wrestling, I've experienced it all: championships, victories and defeats, traveling. But you have to keep raising the bar, so I welcome whatever the future holds.

As far as wrestling goes, I look back and think I could not possibly ask for more, though in my private life I could. I'd like to start my own business and just wrestle occasionally so that I can spend more time with my son.

Now I know how it feels to not want anyone in your family to enter the business, because of the injuries, the loneliness and the traveling.

315

Fénix

I got involved in wrestling when I was very little. I always liked it, and my brothers and I would watch matches every Saturday and Sunday. Afterwards, we would play all over the house, from the living room to the bedrooms. We would break everything: mirrors, windows, furniture, beds…

The passion I had for the sport from playing with my brothers intensified the first time I set foot in a gym. The reality of seeing the actual ring, people training, watching how they move and what the training involved; I think that was the day I really fell in love with *lucha libre*.

As far back as I can remember, my father owned a *carnitas* restaurant. I was never forced to work there, but I had to help out. I never liked the business. To me it was just a family thing. I knew that my future business was my body, that I was going to use it for wrestling, and that it was going to be my instrument, my investment.

At first, I was an independent wrestler. My brother and I worked on fringe circuits, in Ecatepec and Oacalco. Sometimes we'd travel to Mexico City or Puebla. We would go to different states, but one time in Hidalgo we were hired for an AAA event. I was 19, almost 20 at the time.

We got into the ring and wrestled as always, giving it our all. Our performance was so good that when it was over, some AAA managers approached us and said they were interested in hiring us. They were the ones who polished our technique so that we could join the company and give it what it was looking for at the time. We earned our place with sweat and sacrifice.

Before joining the AAA, my name was Máscara Oriental because I was obsessed with oriental culture, specifically the Japanese. Once I had been hired, I assumed the name Fénix, the bird that rises from the ashes. I chose the name because, like the phoenix, I experienced a rebirth. I left behind a life of petty crime and gang warfare, a life of trying to be someone I was not, someone I did not want to be, a life that was not going to let me be happy. I used to think that it was.

I got a real kick out of being the bad guy because at one point in elementary school, I was the kid everyone bullied.

Then, in junior high, when I was constantly in fights and getting into trouble, I started hearing stories about people close to me who had been killed. That is when I realized I was headed in the wrong direction. I realized I had another option called *lucha libre* and that I had to reinvent myself.

I put all my cards on the table and talked to my parents. I told them I had made mistakes and that I wanted to set them right. I also told them that I wasn't going to let them down and that I was going to accomplish my dream of becoming a professional *luchador*. I was going to be big, someone people looked up to.

I achieved my goal, and I'm happy. There have been obstacles and defeats along the way, but the worst is yet to come. My greatest defeat will be the day I am told I can't wrestle anymore or when I realize myself that I'm no longer up to it. The rest is just a test that is gradually helping me mature and making me stronger.

Right now, I would say I am my own worst enemy. I think we all are to some extent. In my case, it's because I am never satisfied. Everyone will say, "Wow! What a move! You don't need anything else if you have that." But a voice in my head says: "Okay, everyone is happy with this move, but I want something riskier. I want to push the envelope more." I set myself challenges every day.

My dream these days is to make it to 40, stop putting so much strain on my body, set a good example for my younger brother and offer my whole family a better life. I also want to form a family of my own. I want to be a father and a grandfather.

When I can no longer wrestle, I'd like to stay in the game behind the scenes, as a producer or as a wrestling promoter. At the end of my professional career, my dream is to own my own promotion company, maybe contributing more with ideas than as a *luchador*. Who knows… but definitely something related to wrestling.

My greatest defeat will be the day I'm told I can't wrestle anymore.

La Parka

I fell in love with *lucha libre* the day I rode past the Casino Sonora on my bike. Pirata Morgan was wrestling there that night. I'd seen him in magazines. He was pretty famous. I didn't have the money to go see him, but that night I got lucky and a friend paid for my ticket. The match was action-packed, and at one point Pirata Morgan landed at my feet. That's when I said to myself, "I want to be a wrestler."

I'd already practiced a lot of sports—athletics, football, basketball, even motocross. It wasn't hard to find out how to go about it, and I quickly joined a gym to train.

There were times when I had to choose between buying a sandwich and paying a bus fare.

Not long after that, I moved to Mexico City, looking for more opportunity. There were a lot of us, people from Veracruz, Monterrey and the Comarca Lagunera. It was tough getting noticed with so much competition. Some threw in the towel and became policemen or security guards, but I decided to hold out because I thought that getting a job in a different line of work would only steer me away from my passion. That decision had major consequences, both good and bad. The bad was that sometimes I'd earn as little as 70 pesos a week and would have to spend it on cans of tuna or rice, and that's all I had to eat unless I bumped into a charitable friend who would buy me some tacos. I once slept outside the Insurgentes subway station, and there were times when I had to choose between buying a sandwich and paying a bus fare.

Even though it's a fight, and one guy wins and another loses, it's the crowd that can make or break you.

The good was that although my salary was a pittance, I was still moving in wrestling circles. I'd sell T-shirts and tickets at the arenas, help set up the ring and assist the other *luchadores*. Then I bought a portable sewing machine and a bikini and started making patterns and selling trunks to the guys.

All my sacrifices paid off, because I managed to get into the AAA just three months after it was founded. First I was El Maligno, then El Rayo de Sonora and later Santa Esmeralda. Then came Karis, a ring name I had for almost four years, and finally I was given La Parka, my current name.

During my first year with the AAA I only had one match. It was on December 29. I used my earnings to go visit my family. That's

when I found out my dad had passed away some time back and no one had told me. It was one of the worst moments of my life. My whole world was shattered, and I considered packing it all in and not going back to Mexico City. My father was the person I loved and admired most in the world. I was heartbroken when I found out.

Then I got a call from the company telling me that I was going to get more matches and that lots of opportunities were going to come my way if I returned. So I went back, and everything worked out. Wrestling and being in the ring gave my life meaning. It was what I loved doing most. Just getting into the ring and waving at the crowd injected me with enough energy to keep going.

Because it's the crowd that's the most important factor in this profession. Even though it's a fight, and one guy wins and another loses, it's the crowd that can make or break you.

Outside the ring, it's your family that has this power. At first, mine did not support me and I was on my own. Now it is my children's turn to support me, but they are still too little to really understand. If they wanted to do this, I wouldn't hesitate to support them just as I wish my parents had done for me.

Mascarita Sagrada

I started out in the city of Guadalajara. When I was a kid, a friend of my parents would take my brothers and I to sell oranges at the markets. That same man had a *lucha libre* ring, and one day he invited us to train. Back then we didn't even know what *lucha libre* was, but after he saw us in action, he told us we had talent and that we were gifted.

Thanks to him, we entered the business. He took us off the street, adopted us and taught us to work and wrestle. My twin brother and I were 14 and my other brother, the youngest one, was 11. At first, we found the sport too violent. We'd end up in tears at every training session, because it was too rough, too extreme for us. Yet there's something magical about *lucha libre* for kids and adults, too. It's a

fantasy, an illusion. Plus, it's a way for people our height to get by and make something of ourselves in this beautiful sport.

When the time came to study, my brothers and I tried our best, but we were so involved in *lucha* that we couldn't make any progress. We didn't know how to live without wrestling. We dropped out of school so we could devote ourselves to training. We've made a living from the sport our whole lives, since 1996.

I think our success is partly because the crowds like it when there are wrestlers our height, with our talents and God-given gifts. When we enter the ring, audiences go wild. We're little people, but we're out to prove to the world that Mexican *lucha libre* is more than just mass entertainment.

We face less competition because there are fewer people our height in the wrestling world. Over the years, we've had knee and shoulder injuries like every *luchador*. But no one likes taking a beating, so the probability is less, too.

We have been with the AAA for years and are very happy here. It's a ground-breaking promotion. The late Mr. Antonio Peña had the foresight, the intelligence and the gift to make us little people genuine wrestling celebrities.

I also owe him my name. He came up with it himself. It is still known by the crowds today because of him. Back then we didn't pick our own names. They were the ones responsible for giving each character his publicity, glamour and fame. That's how it worked.

Without a shadow of a doubt, being a member of the AAA is one of the greatest strokes of luck we've had in life. It's given us the chance to meet a lot of important people and wrestle them. I still hope to get the chance to wrestle my arch enemy, Abismo Negro, again. He's a strong, well-trained *luchador*, and when he gets into the ring, he's there to win, but Mascarita Sagrada has beat him many times, and one day Mascarita Sagrada will rip his mask off. That will be my most prized trophy.

But there's also a downside to this world. There is always the chance you'll fall from the third rope and not reach your opponent, or get into the ring and never come home, or get booed by the crowd. These are every wrestler's greatest fears, the worst things that could possibly happen to you.

It's a sport that takes its toll on you, but it runs in the blood and there's nothing you can do to fight it.

320

Lucha libre proves that God is never wrong, that we're all put on this Earth to do something great.

If one of my children wanted to wrestle, I would be against it. It is so much suffering and struggle. There is a lot of bad blood, people who make life difficult for you. You have to constantly watch your back, be the best, have a lot of discipline, and in the end you realize it was all worth it but that you paid a high price with every part of your body. It's a sport that takes its toll on you, but it runs in the blood and there is nothing you can do to fight it.

As far as I'm concerned, the fact that I'm in *lucha libre* proves that God is never wrong, that we are all put on this Earth to do something great, that we're a light that shines in the darkness. That is what Mascarita Sagrada is: a light shining in the darkness.

Myzteziz

I had a difficult childhood. I would even go as far as to say it was strange. I was a special kid in the sense that I never let myself be manipulated or ordered around by anyone. I grew up in Tepito, which is a rough neighborhood, but it has produced a lot of talented soccer players, boxers and actors. It has a little of everything, and I'm proud to come from there.

One day I got the wrestling bug. When I told my parents, they let me in on a huge family secret: my father was already a professional *luchador*, the famous Doctor Karonte. It was amazing, but at the same time sad, to learn that my dad had been keeping it from me so that I wouldn't be tempted to follow in his footsteps. I guess it was because of the risk of injuries and because he wanted my brothers and I to study. But all four of us ended up as wrestlers.

My dad did everything in his power to persuade me to give it up, but my mother fully supported my decision. Even so, I got a job sweeping the court of a sports club several times a week to pay for my bus fares and training. My mother gave me more moral support than anyone else. She was the first to take me to a *lucha libre* school when I was younger.

When my father realized I was not going to change my mind, he threw in the towel and started training me at the same club where I worked sweeping the floor. Those were wonderful days, when we all

trained together: my dad, my brothers, my uncle Tony Salazar and I. They prepared us well, and deserve all the credit.

Starting to train was very tough. There came a time when I had to leave my family to train with Fray Tormenta, a priest who helps street kids, but who's also a *luchador*. I'll never forget those times.

My brothers trained exclusively with my father. At first I was jealous, but I think working with wrestlers like Fray Tormenta, my uncle Tony Salazar and El Satánico, struggling and constantly having to look for places to train, taught me more. It gave me the strength, the drive and the energy to stand out in the world of *lucha libre*, which is impossibly demanding.

My relationship with my brothers couldn't be better. We have always been together, because we're a very close-knit family. My brothers Argos, Argenis and Mini Murder Clown have always been my role models. They have worked hard too and done their best to make a name for themselves. These days we all train together and I am proud to be part of such a close family that is so deeply involved in *lucha libre*.

Going back to my beginnings, the truth is that things were pretty complicated. At first people would say, "You're too short and skinny to be a wrestler. You jump like a cricket." In *lucha libre*, you never used to see aerial stunts. No one used the ropes much back then. I made my debut on June 18, 2004, at the Arena México, the *lucha libre* mecca. It's a world-famous arena. Every wrestler who comes to Mexico wants to appear there. It had always been my dream, and it is the dream of everyone who wants to be a wrestler. I was lucky, and over the years I got to wrestle there lots of times. I even got to star in matches against people I had never dreamed I would fight, people I had seen on television when I was a kid; people who were my heroes, who I saw as monsters up there in the ring.

During the course of my career, I've had to reinvent myself many times, three to be exact. I've been three different characters, and I have made all of them famous. First I was Místico, who became

famous in Mexico and internationally. When I went to the United States, I became Sin Cara. That was hard, because it was like starting from scratch. No one knows your name, the scales are tipped against you once more, but in less than three months I managed to put Sin Cara on par with Místico. My new name became well known very quickly around the world.

Joining the AAA was completely unplanned. I was invited when I got back from the United States. I had to change my name again, but I agreed. I had no choice. The funny thing is that my fans were okay with it. When I'd enter the ring, they'd clap and cheer and make me feel at home. Now I'm Myzteziz, and I wrestle for one of the top *lucha libre* promoters in the world.

I've won a lot of awards throughout my career thanks to my hard work. For example, I won the Antonio Peña Cup shortly after I came back from the States. It's a prize that foreign wrestlers don't often win. It's not something I ever expected, but it motivated me a lot. I began a new life as a professional *luchador* with the AAA. They want me to be their new face, and I appreciate it. I just hope I can live up to their expectations.

I always try to give my best, but in this world you are bound to come up against challenges. There will always be people who envy you and don't want you to make it, much less offer you their support. It is a hostile environment. Talent is not everything. A lot of it is about who you know and having contacts in high places. You have to go out of your way to get the promoter and the owner to like you. When someone in the office does not like you, you're not likely to get a job with the promoter. That's how it is.

But I came well prepared. I grew up watching wrestling matches, watching the best *luchadores*: El Santo, Blue Demon, Mil Máscaras, El Perro Aguayo and Doctor Karonte (my father). I always thought, "I have to be on their level." I never doubted my abilities. I gave it my all and have never once hesitated. I'm a very stubborn person who overcomes every obstacle put in front of him. I don't give up.

There came a time when I had to leave my family to train with Fray Tormenta, a priest who helps street kids, but who's also a *luchador*.

Pentagón Jr.

I remember having a very happy childhood. Like every Mexican boy, my brothers and I were crazy about *lucha libre*; we loved it. We'd wrestle in my mother's bedroom and destroy everything that got in our way. Discovering wrestling really changed our lives.

The first time I set foot in a gym I was 14, when a friend invited me. I was impressed, because I'd never seen a ring up close before. It's like when you see something on television and then you have it in front of you—it feels familiar, but at the same time it's totally new and irresistible. That's when I first felt the need to experience what those people felt being up there in the ring wrestling, with the crowd cheering and clapping. I wanted to be on one of those posters hanging on the gray walls of the training rooms.

At home, my folks didn't even watch wrestling. My father had been a professional soccer player and my mother was a housewife, so when I told them I wanted to be a *luchador*, they thought it was a passing teenage phase I'd grow out of. No one in my family had ever been into it, which meant they didn't understand initially, and it was harder for me to get a foot in the door. I'd been involved in sports. They came easily to me, especially raquetball. I even made money on matches, but I realized making a career out of a sport like that would be a lot harder and that I'd probably never be well known. These are more complicated sports that get less media coverage here in Mexico.

The path to recognition in *lucha libre* was tough, too. Out of our group of 15 or 20 at the gym, only three or four stood out. The others dropped out or disappeared along the way. Some would go off to start a family, which is nothing more than an excuse. I have a family, too. I'm married and have three daughters and a home to maintain, but I am still a *luchador*. There are drawbacks, just like there are in every job. I have to spend a lot of time away from home. I wasn't there for the birth of two of my daughters, and that's hard to come to terms with. You feel guilty, but at the same time, it's your job, your duty. As for them, they've gotten used to me being away, to seeing me on television, sometimes coming home injured and not being able to carry them because my back hurts, not being able

to help them do their homework because I'm on the road a lot. It's a wonderful life, but you have to make a lot of sacrifices.

The professional obstacles, though, are different; they are your enemies, your rivals in the ring. I don't have a team. I'm a lone wrestler, and when someone's in front of me in the ring, he's an opponent to be taken down. I'd love to take Australian Suicide's mask, for example, and Mexican *luchadores* Fénix and Daga's masks, too. They are all excellent wrestlers, and I know they'd bring out the best of me in the ring. They won't be easy victories. On the contrary, I'm not interested in wrestling *luchadores* like Cibernético. It would reflect poorly on me, and that's not what I want after ten years in the business.

All this time, all these years, I've worked hard to get where I am. It's been a long haul, but I have always liked things that don't come easily or quickly. People in the AAA who used to look down on me because they thought I wasn't up to it, lower their heads now when I turn to look at them. That is my greatest satisfaction, knowing that they realize what I've achieved, knowing that no one helped me get where I am or gave me any free passes. Everything I have accomplished is the result of hard work, spirit and a lot of discipline. Pentagón Jr. is here to stay and to become a Mexican *lucha libre* legend.

There've been many rewards, but even though I eat, drink and breathe wrestling, I'd rather my daughters didn't take up the sport. I'd like them to be career women, to have a profession. If they still want to wrestle after they get a degree, that's a different story.

> Everything I've accomplished is a result of hard work, spirit and a lot of discipline.

325

Pimpinela Escarlata

Everyone who knows me knows I'm a straight talker. I had a very tough childhood. Our father walked out on us when my siblings and I were very little, and my mother had to choose between giving us love or food. Despite all the loneliness, I got to go to the best school of all, which is the school of life. There I learned to be a rebel, to

fight, and I guess my brothers-in-law, the big bosses from Torreón, saw potential in me, because they introduced me to wrestling.

I started training at 17. Those were the days of Dani Gardenia, Luis Reina and Baby Sharon. On my first day of training, I took such a beating that I couldn't get out of bed for three days because of the fever. Even so, I didn't miss a day of training, and my determination grew when I met a *luchador* called El Flamingo, who was a huge source of motivation back in those years.

At 19, I made my debut at the Toreo de Cuatro Caminos, and I have never stopped wrestling since. I've worked under the name Pantera Rosa, Playboy and Vans, in arenas big and small, but I've never stopped wrestling or winning other wrestlers' respect.

At the Toreo de Cuatro Caminos, I had coaches like Dr. Wagner, Gran Markus, Black Charly and Halcón Soriano, who was the *luchador* who gave me the name I rose to fame with. I remember how they made me take off my Pantera Rosa mask, and Halcón Soriano said: "You're not Pantera Rosa anymore. Now you're going to be Pimpinela Escarlata, like the playboy who stole from the rich and gave to the poor." He christened me and was the one to suggest that I should take off my mask.

I've remained at the top for many years, earning the respect of the crowds and my fellow wrestlers. And we managed to bring exotic wrestlers back into the spotlight, despite all the problems we had at first. A lot of people thought that just because we were *exóticos*, we weren't trained to wrestle. Thanks to *luchadores* like Rudy Reyna, May Flowers and Baby Sharon and the support of Antonio Peña, we've proven otherwise. I'm really satisfied with everything I've accomplished and the respect I've earned, because I did not start out flirting and throwing kisses. I started out wrestling. I took on the big names like La Parka, proving that I was a *luchador* first and foremost. Down here, in my private life, I get along with everyone, but up there in the ring, I'm sorry, but we're enemies.

I can say now that I have everything I need to be happy. The man upstairs knows I'm telling the truth. I try to get close to God and be on my best behavior while I'm still "alive and kicking", as I always say. There are traumas you never forget, like when I was abused by my mother's boss when I was just 13. Those things

My mother had to choose between giving us love or food.

326

I didn't start out flirting and throwing kisses. I started out wrestling.

leave feelings of resentment that never go away, but what more can I ask for? I have a mother who loves me and who fills me with positive energy. I am a successful wrestler, thanks to my hard work and years of dedication. I do what I love most, and I transmit that joy. I love my sport and am happy in this circle. I can't wait to get into the ring, strut my stuff, throw kisses, wrestle and infect people with my good energy. I hope people always remember my joy and speak well of me. "Look, here comes the one who dances! The one who throws kisses! The one and only Pimpi!" What you see is what you get, so give me a round of applause!

Psycho Clown

I can safely say I've wanted to be a *luchador* ever since I was growing inside my mother's womb. It ran in my blood. My grandparents, parents and uncles all belonged to the wrestling world, and I grew up immersed in it. I didn't just grow up watching it; I ate thanks to *lucha libre*. It made everything possible. It was the entire family's livelihood.

When I would go to matches as a kid to watch my dad, hearing 5,000 or 6,000 fans screaming his name would give me goose bumps and send a shiver down my spine. That is what made me want to be part of my family's dynasty, the Alvarado dynasty, and carry on the *lucha libre* tradition to follow the role model set by my dad, who was Brazo de Plata in the Brazos line of wrestlers. There are a total of 18 *luchadores* in our family, myself included. The Alvarados clan could fill a full day's lineup on their own.

When I was eight, I started training with my uncle Aaron, Brazo Cibernético, at a gym in the Guerrero neighborhood. My grandfather, Shadito Cruz, also trained me. After that, I had a number of coaches: El Faisán, El Último Gladiador, Satánico, Franco Columbo and El Apache. They and my father taught me everything I know about wrestling and life. They got me here, plus the warmth of the fans, the people who really matter in this sport.

One of the moments etched into my memory is when my dad went down and had his mask taken at a match in Monterrey. It was

painful to see the mask my father had worn for so long fall to the ground. Watching it fall made me want to wrestle more than ever. I wanted to avenge my dad. I still haven't had the chance to take a mask from Los Villanos, but I hope to soon. I won't rest in my grave unless I do.

When my dad would come train with me, even when he was all beaten up after matches across the country, he would still yell at me: "Stand up straight! Do that right! Jump like you mean it! Stand like a *luchador*! Walk like a *luchador*!" He prepared me psychologically for the sport, which is so violent. I've had tons of fractures over the years. I've dislocated my jaw three times; my eardrums have burst twice each. I've fractured my back, my knee, my ankle, my head—and that's not counting the dozens of scars all over my body. Some wrestlers are merciless and will tear you to pieces.

I debuted on April 2, 2000, almost 15 years ago, under the ring name Brazo de Plata Jr., but like a lot of *luchadores*, I've changed names over the course of my career. After that I was Kronos, and now I am Psycho Clown. In *lucha libre* you have to constantly reinvent yourself. It's a path you follow that brings you great satisfaction. For example, I remember my Kronos character fondly, because it conjures up a whole period in my life. It reminds me of how inexperienced I was back then, how I've changed and improved. It's like being able to analyze myself over time thanks to all of the characters I got to play.

I'm 28 now and have been doing this for nearly 15 years. I see the mistakes I made at the beginning. I remember how I'd get booed when I was younger. It's all part of a dynamic process. I see *lucha libre* as a reflection of life itself. It's magical for the wrestlers and everyone involved, from the guy selling soft drinks, to the fans, the mask vendor, the guy who posts the programs, the announcer; we're all in it together. We all live and breathe wrestling. This world sucks you in. Its people suck you in, each and every one of them.

My family has always understood the world of wrestling, because we are all involved in it. Although they thought I wasn't going to make it at first we've always been very close. Not being able to see them as much as I'd like is probably one of the greatest sacrifices I've had to make for this profession.

It's magical for the wrestlers and everyone involved. We all live and breathe wrestling.

328

Although there are times I can't walk or get out of bed, it's when I'm not wrestling that I feel the worst.

But my remedy for every ill is to keep on wrestling. Although there are times I can't walk or get out of bed, it's when I'm not wrestling that I feel the worst. Before I climb into a ring, I warm up, and when I start to train, the pain begins to ease, I start to relax and I go out there and wrestle as if I were as good as new. God bless *lucha libre*!

Rey Mysterio

I have been around *lucha libre* ever since I was a kid in Tijuana, thanks to my uncle, Miguel Angel López Díaz, my mother's younger brother and the renowned Rey Mysterio.

Unfortunately, he couldn't have a family, and I became like a son to him. When my parents went somewhere they'd leave me at his house, and through him I discovered the magic of wrestling.

I remember going to the gym with him and watching him train. I'd sit in a corner and watch what he did for hours. If he was wrestling in the Auditorio Tijuana, I'd go along with him in his car and watch how he'd put on his mask before going out to greet all the kids who saw him as a superhero. They'd all be hanging around the entrance so they could ask him for his autograph and take pictures with him. It seemed so incredible to me.

We would play-wrestle at his house, running down the halls and jumping on the bed, dealing out deadly blows until one of us would have to give up. I loved opening the drawer where he kept his masks. He would let me choose the one I wanted to put on to feel like I was "Rey Mysterio Jr.". I'd dream of being his successor, because I realized I was the only child in his house.

The time came when my uncle noticed my interest in the sport and started taking me to the gym, not so much for his sake but to train me. I must've been about eight or nine when I started going to wrestling school where he was one of the teachers.

I was always the littlest, the baby of the group. The next one up was around 17. Despite that, I never got preferential treatment for being Rey Mysterio's nephew. Everybody got their fair share of punishment: slugs, fists and all of that. Many times I'd climb out of the ring crying, hoping that someone would try to cheer me up or

I was
always
the littlest,
the baby
of the
group.
I never got
preferen-
tial treat-
ment for
being Rey
Mysterio's
nephew.

convince me to go back to training. But after letting it all out in a corner without anybody stopping to check what was wrong, there was nothing else for me to do but get back in line and do the next movement. My uncle had warned me, "There aren't going to be any favorites here," and now I completely understand why.

Their treatment made me stronger in and out of the ring. To this day, whenever I get into a ring, I'm still one of the smallest. I've used it to my advantage, and it's been a huge factor in my success.

My mother was a huge wrestling fan. She'd always sit in the first row to watch her brother. But she stopped going to see the matches the minute I stepped into the ring.

My first match was when I was 14 and my wrestling name was Lagartija Verde. I couldn't figure out why my uncle hadn't given me the name Rey Mysterio Jr., which I felt I deserved because of all the time I had put into training and because I was the only one in our family to follow in his footsteps. His answer was that I had not yet earned the name.

After several matches he changed my name to Colibrí, as it's a little hummingbird that zips quickly from flower to flower, very aerial, and he felt I identified a lot with that. He made my outfits himself. In fact, he still designs masks for other wrestlers.

As Colibrí, I wrestled in the matches following the main bout, sometimes in front of 7,000 spectators. My name would appear in tiny letters at the bottom of the bill, but I was excited to be listed alongside Hijo del Santo, El Negro Casas, the Villanos, the Brazos and so on—all wrestlers I'd admired since I was a kid.

One of the best memories I have was when I was 17 and had gotten the fans' attention in those secondary bouts. In Tijuana, just before the match began, the announcer asked for the crowd's atten-tion, and my uncle, without having said a word to me, climbed into the ring to announce, "As you all know, Colibrí is my nephew. He has been training for several years now, but tonight is very spe-cial, because you in the audience will be witnessing the birth of a new wrestler: Rey Mysterio Jr. He took off my mask right there, and without anybody seeing my face, put on another one, a mask he had designed himself to baptize me as Rey Mysterio Jr. I will never forget the surge of positive energy I felt.

After that, big opportunities opened up, like going to Mexico City and wrestling with the AAA. I have Konnan to thank for that. He was already a wrestling superstar then, and he was responsible for my life completely changing.

I was still living in Tijuana and crossing the border every day to study in San Diego, working afternoons in a pizzeria that my brother managed and going back to wrestle from 8 to 10 at night. That was my routine, besides going to see my girlfriend, who's now my wife. When you're young, you feel you can do it all.

That was when Konnan called to tell me that if I wanted to be a nationally famous wrestler, I had to go to Mexico City to try my luck with a new organization that was getting started.

Konnan convinced my parents, and I left that summer. I never returned home again. It was really hard to leave it all behind, and I soon ran out of money. I started out staying in a hotel and ended up sleeping in the gym with six other guys. We slept on the floor; everybody pitched in what little they had to buy cans of tuna and bread. That's how we got by until the AAA took shape.

Our opening show was in Veracruz, and it was a huge success. It all happened so fast, and thank God my sweetheart waited for me. I've often wondered what my life would have been like had I not set off for the big city when I did, since this opened so many doors. Soon, Mexico City fans were asking, "Who's that 17-year-old kid doing innovative stuff with Mexican wrestling?" The success was enormous, and when it comes at such an early age you don't know how to react, how to view things. The money also started rolling in, and thank God I kept my feet firmly on the ground and stayed focused on my passion.

As far as I am concerned, my biggest challenge was coming to Mexico City. I never once thought of the WWE, never thought about getting the key to open that door. But the WCW was bringing in world-class talent to compete with the WWE, and Rey Mysterio was in that group.

Konnan, who's been a mentor to me, got me into that world. He knows I'm really devoted to this sport, and he's known me since I was 13. He's like a brother to me. My uncle taught both of us; we have similar styles and ways of acting in and out of the ring.

331

I stayed with the WCW for almost four years, until the WWE bought it out. Eventually I got a call to join that organization and had to start over again from scratch. I made it my priority to show once again that I could stand out in new surroundings. It only took two years for Rey Mysterio Jr. to become a huge sensation. I can proudly tell you that I revolutionized the style of *lucha libre* in that organization and in front of fans around the world. My knee was not as banged up back then as it is now. I've since had seven opera-tions to repair torn ligaments.

In my 14-year career, I rose to become the first masked wrestler to win the championship in my weight class, making history.

Now, in my last years as a wrestler, I want to establish a school for the new wave of wrestlers rolling in, to feel that in some way, I have inspired them to make their wrestling style the one that dominates these days. I want to be able to say that I was one of the guys who changed *lucha libre* into the innovative and spectacular aerial sport it is today. I don't know how many people in the world are lucky enough to say that they've achieved the dream they've had ever since childhood, to do what they truly love while making money and traveling all over the world.

I could not have done it on my own. It's thanks to people like my wife, who sacrificed her education in order to work and support me during the times I had nothing. I am an incredibly lucky guy.

Sexy Star

Unlike most wrestlers, I never imagined I'd become a professional at the sport. When I was little, I took ballet lessons, traditional Mexican dance and karate… from sweet girly activities to rougher ones, all the sports you could think of. But not once did I ever, ever consider *lucha libre*.

When I got older, I didn't have much of a chance to consider it, because I was involved in a romantic relationship. I was sure he was the man of my life, but it didn't turn out that way because he mistreated me psychologically, and that kind of abuse is the hardest to get over.

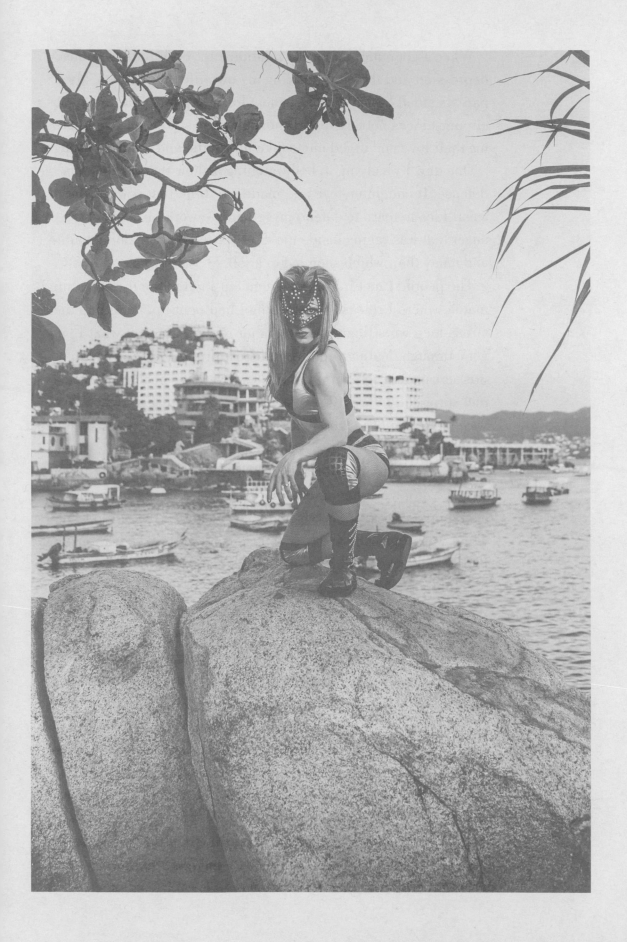

When I got out of that toxic relationship, I fell into a serious depression and thought of taking my own life many times. My parents stood by me and gave me a lot of support, but under those circumstances nobody really knows what to say or do. They gave me their love and urged me to take up sports, and that was enough.

One day, I was lying in bed watching a show that taught self-defense. It caught my eye and made me think that it would be a smart idea to learn to defend myself and to work off some of the anger that was raging inside me. So I started boxing, doing karate and muay thai, which soon led to a job.

The people I met in that environment invited me to a wrestling match, where I released everything I had pent up. Watching these strong men wrestling with each other reminded me of what I had gone through dealing with that macho attitude. All I wanted to do was scream and scream. I yelled so much that someone approached me, surprised by what I was saying and asked if I truly felt that way. I told him I did, and that I wanted to get up there and fight and show everybody who I was. And that's how it all began.

I trained hard, and the day came when I finally climbed into the ring. I will never forget that moment, because everybody was screaming and calling me Blondie, even though they didn't know who I was. I guess in the ring you transmit certain sensations to people — bravery and joy — because lots of girls and boys ended up climbing up and dancing with me. And at that moment something deep inside me awakened. I'd wanted to kill myself over a worthless guy, and now people who didn't know me were rooting for me, screaming and clapping. I loved that feeling. It was so satisfying, and I remember thinking, "Right now I am dying and being reborn." That's when my new life started.

I realized wrestling was my mission. During my depression I'd asked God to take my life; I didn't want to be in this world anymore. Since he didn't, I started wondering what I was here for. I let myself be guided and followed the clues toward my destiny, which led me here, to *lucha libre*.

The bad attitude I'd developed toward men, after being abused, helped me at first to create my niche. I used all the anger I felt to fight harder when they'd say things like, "What's a nice girl like

The fact that there was a time in my life when they would have made me feel inferior has only made me want to prove that I'm so much better.

you doing here?" or "You're not going to play dolls or do modeling here; this is wrestling; fighting." I've left the arena in an ambulance more than a few times, but that has never stopped me from wanting to go back and beat my opponent. The poundings have only made me stronger, and the fact that there was a time in my life when they would have made me feel inferior has only made me want to prove that I'm so much better.

I joined the AAA because its president Dorian Roldán told me he had a character for me that had all the traits I could portray. That's how Sexy Star came to be.

To me, all of the other wrestlers are enemies. I won't mention names, because the list would never end. This profession is full of jealousies and envy, but these rivalries end up in the ring.

My parents have been a major support in my life. After I got my communications degree, I told them, "I am inviting you to the wrestling arena to watch me fight." They were shocked at first, but finally they told me I could do whatever I wanted and to follow my dreams. I will probably do the same with my daughter, and if she decides to wrestle, that is fine with me. The only caveat is that she has got to be the best and not just one of the crowd.

Villano VI

Life can be ironic. I come from a wrestling dynasty, and I am the fifth brother in the sport. It might sound hard to believe, but our father didn't want us to take up wrestling. Luckily, as the youngest of the brothers I had it easier, but I still remember how disappointed my father was when I told him what I had decided. "Isn't it enough that your brothers give your mother and me problems? Now you, the youngest, are doing it too?" He had no choice but to give in and let me wrestle.

Despite my dad's negativity at first, he never hid the sport's grandeur, nor its difficulties. When we would ask him if what he did was bad, he'd say, "No, no, it's not bad. In fact, it's a beautiful sport that has educated and shaped me as a human being. But it's a very tough and dangerous sport and takes a lot out of you physically."

My dad was Ray Mendoza, the Potro Indomable, and together with Villano I, Villano II, Villano III and Villano V we are one of Mexican *lucha libre*'s greatest dynasties. That's why the hardest thing for me has not been making a name for myself in wrestling. I'm not one to rank myself—that is up to the fans and the media—but I can say that my biggest challenge has been to achieve the success expected of a family of winners.

The legacy gives me a huge responsibility. A lot of wrestlers want to rip off my mask, but they do not have to worry; they are welcome to give it a try. I was taught to stand up to my fears. My brothers Villano III and Villano V are two wrestlers who put their masks on the line frequently. They've won many of those matches, but naturally, if you play with fire, you risk getting burnt. I am the only Villano left with his mask, and I hope to avenge my brothers by tearing the masks off Atlantis and El Último Guerrero. God willing, I'll get the chance.

It looks like Blue Demon also wants to wager his mask on me. I'm game wherever and whenever. I don't have much time left in the ring, so I'm not scared of any challenge.

Because of my physical health I know my days as a wrestler are numbered. I have a plate in my neck with four screws. I have had operations on my left shoulder and my left knee, as well as various torn muscles and ligaments, which make it hard to carry on. But wrestlers never give up. If you have to fight your injuries, you do it.

I don't know exactly how much longer I will be in this beautiful sport, but in the short time I have left I want to act with dignity, respect and most of all, with a lot of love. I don't want to owe the fans anything. I want them to remember that every single time they watched Villano IV wrestle, he gave his all in the ring.

I'm the only Villano left with a mask, and I hope to avenge my brothers.

336

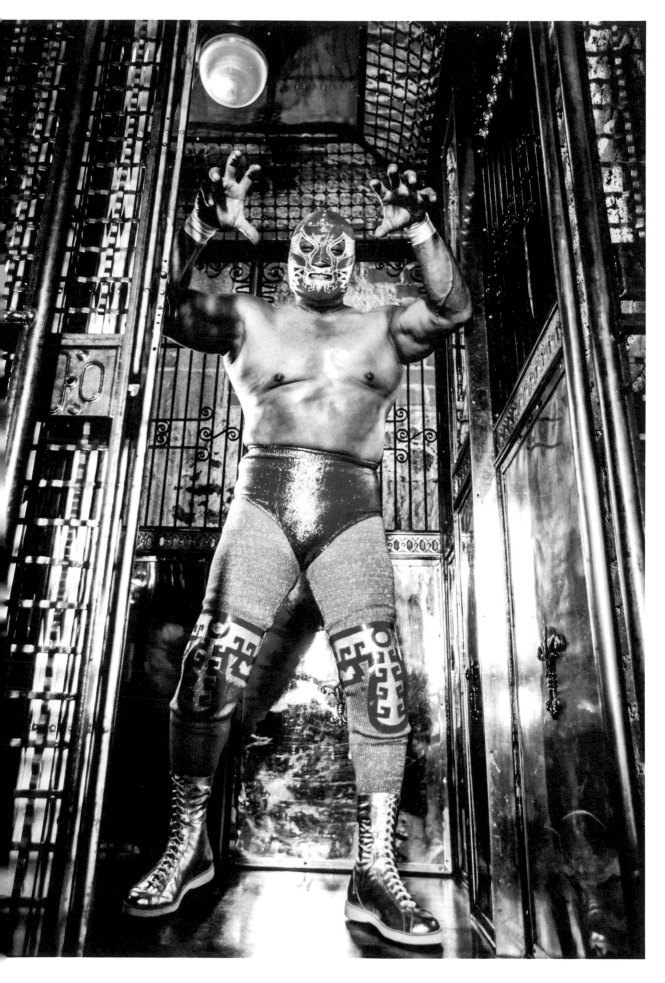

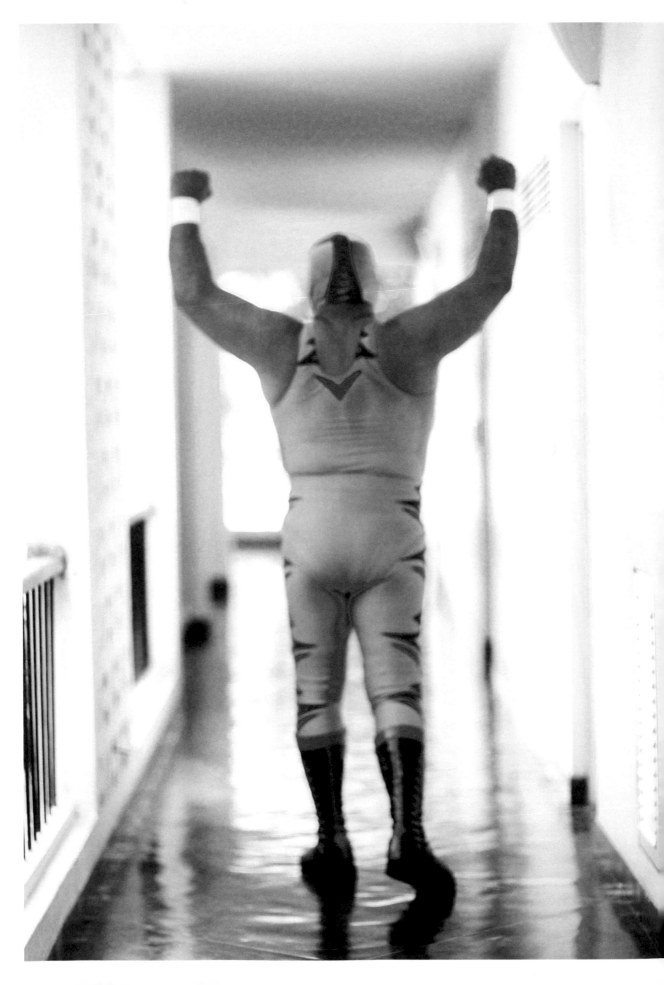

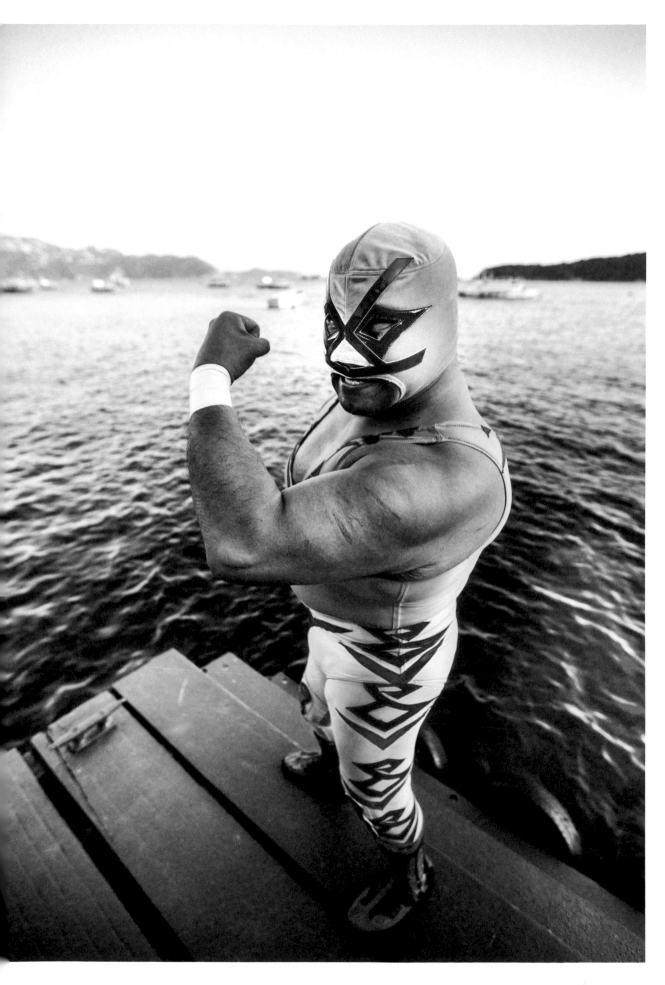

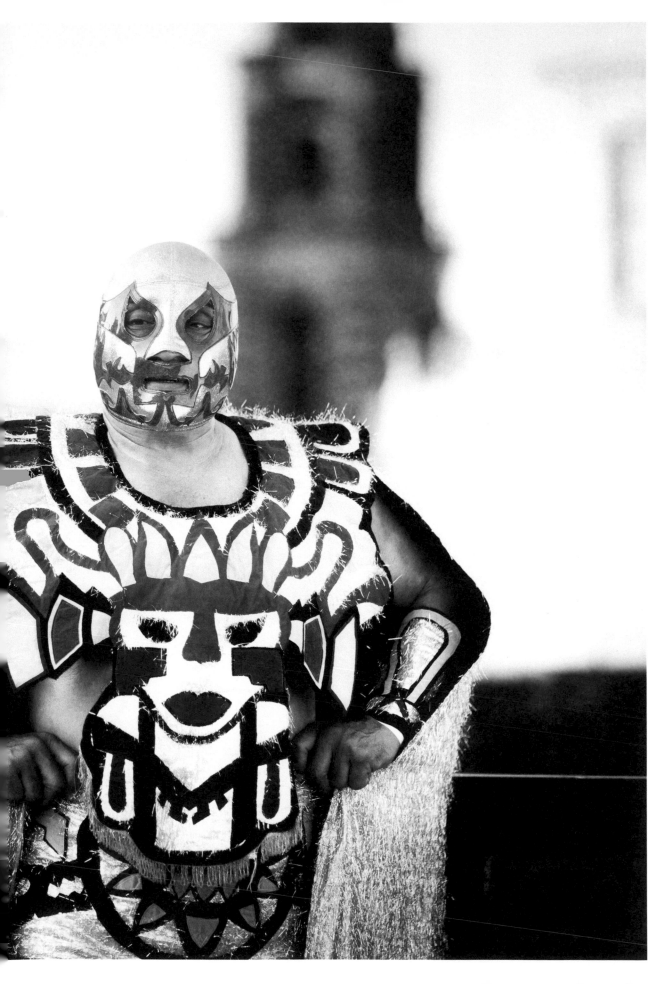

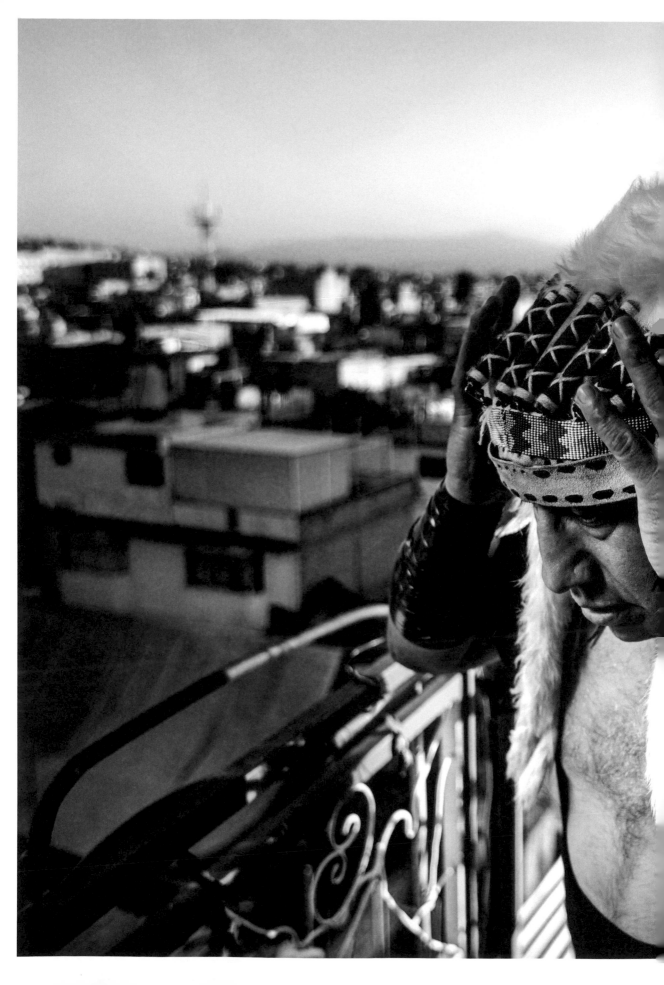

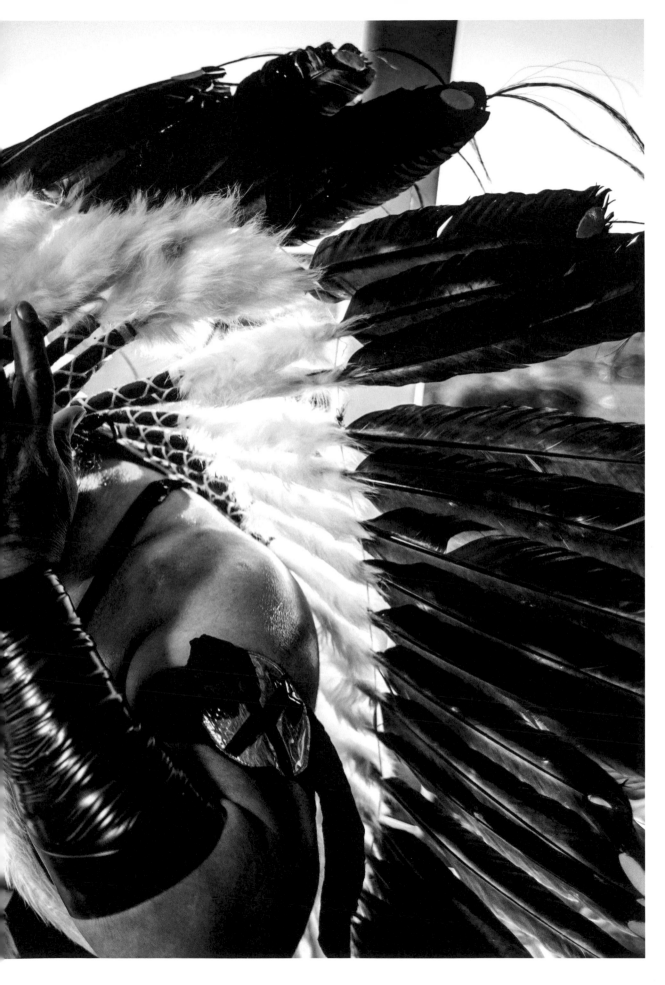

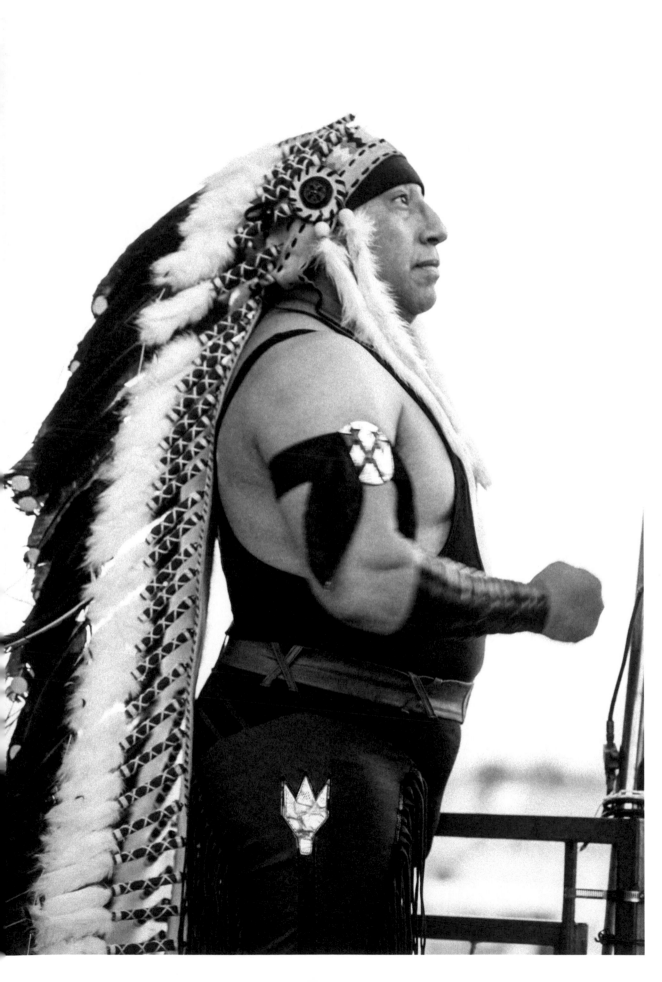

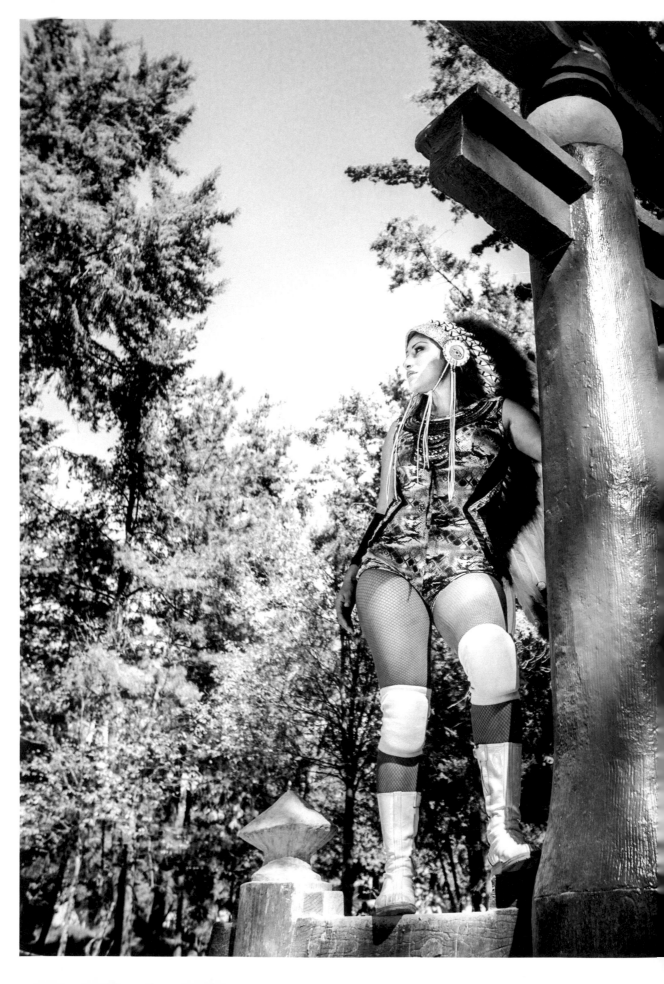

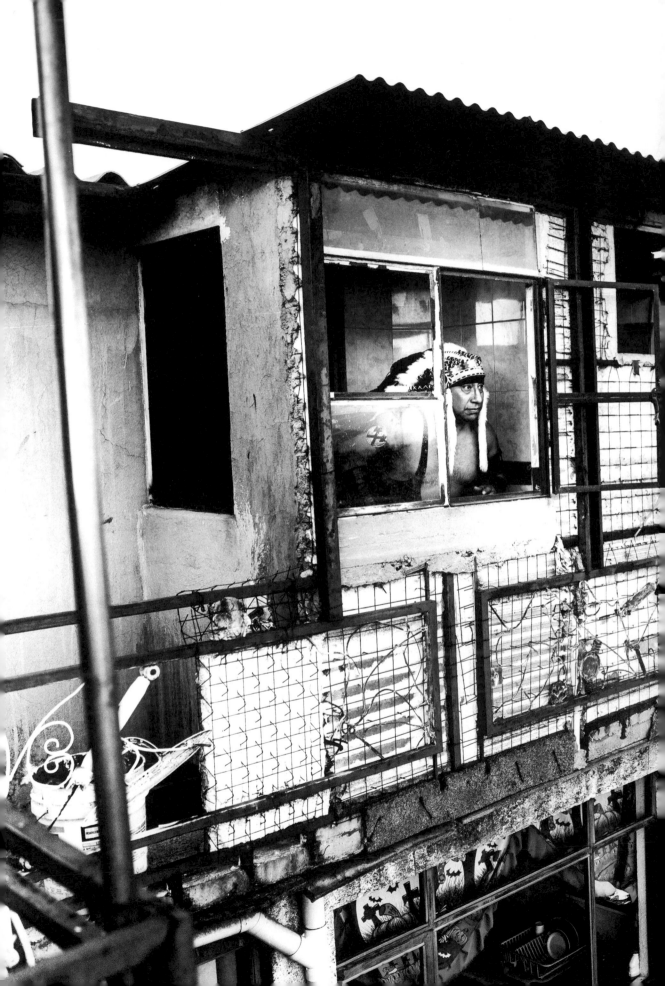

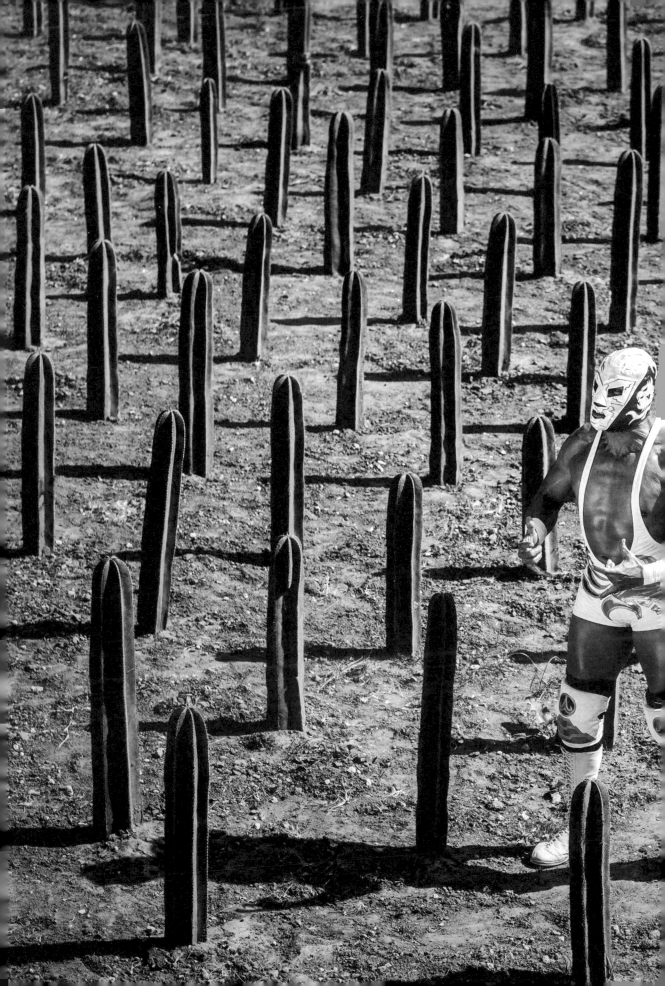